吉卜力工作室
動畫作品全紀錄

前　言

　　這本《吉卜力工作室動畫作品全紀錄》會為各位詳細介紹從《風之谷》到最新的《安雅與魔女》，由吉卜力工作室推出的所有作品（請參見P.3右下的※）。尤其是《安雅與魔女》這部作品，除了導演宮崎吾朗的訪談之外，還會介紹電影的內容、角色，並講解電影是如何製作完成。此外，書裡還收錄了吉卜力工作室的發展史、年表等等，以及製作人鈴木敏夫談《安雅與魔女》和吉卜力的未來。更有從「飛行」和「吃」等各種角度仔細分析電影的場景，相信看了之後應該會有新的發現。同時也收錄了導演們的簡歷、上映當時導演所寫的製作過程中的所思所想等。並為想藉由閱讀本書深入了解吉卜力電影的朋友，介紹推薦書目、DVD等。書末並附上電影登場人物索引，方便讀者查詢。內容十分豐富，可以充分享受吉卜力電影的世界。

各作品專頁的閱讀方法

讓我們以《風之谷》為例，一起來看看介紹各作品的專頁吧！

- ■ 作品名稱和日本上映年份。
- ■ 作品解說。
- ■ 參與作品製作的相關人員。
- ■ 作品故事介紹。
- ■ 作品的原著。如果是原創作品則無。
- ■ 作品上映時主要的海報。
- ■ 作品上映時主要的報紙廣告。

- ■ 作品中登場的主要角色。
- ■ 作品中尤其要關注的場景。
- ■ 可一目了然的人物關係圖。
- ■ 作品中不可錯過的著名場景。
- ■ 製作當時鮮為人知的小插曲。

目　錄

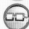

※本書刊載的作品是依據吉卜力工作室網站的「吉卜力工作室作品一覽」。未刊載「作品一覽」中不含的短篇作品等。

《安雅與魔女》
導演宮崎吾朗訪談

捨棄Cel Look，改採3DCG。主要是為了製作出具有魅力的人物。

　　2006年宮崎吾朗以《地海戰記》作為動畫導演的初試啼聲之作，2011年製作第二部作品《來自紅花坂》，之後跨出吉卜力工作室，跑去執導NHK的動畫《強盜的女兒》。這樣的他完成了吉卜力史上第一部全片採用3D電腦動畫製作的作品《安雅與魔女》。我們請他談談製作過程中有哪些煩惱和辛苦之處，以及今後想製作怎樣的作品。

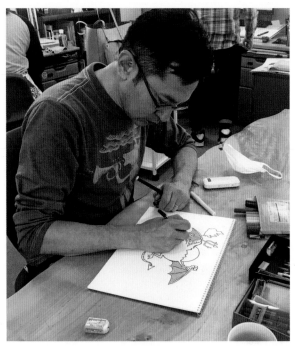

■ 正在製作《安雅與魔女》的宮崎吾朗導演。

刻畫原著中沒有的母親角色

——《安雅與魔女》的企劃是怎樣開始的？

　　有一天，鈴木先生（製作人鈴木敏夫）拿給我一本《安雅與魔女》的原著（德間書店出版），說：「你覺得做這個怎麼樣？」這就是一切的開端（笑）。

——聽到要把《安雅與魔女》拍成動畫時，您最初的印象是什麼？

　　在那之前，我曾用CG製作過《強盜的女兒》（2014-2015），所以我一直在想，如果下次要做的話，一定要全部使用3D電腦動畫。我那時認為，從這樣的角度來看，它應該是非常適合的題材。因為故事幾乎全都發生在一棟房子裡，出場人物又少。如果是它的話，「拚一下就能全部用3DCG製作」，這就是我的第一印象。還有一點，製作過《強盜的女兒》後，我感覺CG在描繪日常上似乎有很大的潛力，也許比手繪動畫更能表現日常動作。因此我覺得要把女孩子的舉手投足描繪得很吸引人的《安雅與魔女》，很值得挑戰。

—— 故事的結構是什麼樣子？

　　劇本是請處理過《來自紅花坂》（2011）的丹羽圭子小姐根據原著設計故事結構，寫成初稿。然後再根據那份初稿發展細節，一面繪製分鏡圖，一面重新組織內容。並同步進行概念圖（image board）和草圖的繪製。

—— 在故事編排上有遇到什麼困難嗎？

　　由於原著是個簡單的故事，也因為我想要有一些華麗的元素，所以經過大量的摸索和嘗試。一下子真的讓12個魔女登場，一下子添加新的設定。可是最後全部捨棄。因為感覺添加愈多元素，愈是偏離想要描繪安雅這個充滿魅力的小女孩的初衷。不過，唯有安雅的母親我一定要畫，即使原著中並沒有關於她的描寫。因為我認為，像安雅這樣的孩子為什麼會誕生，源頭就在於母親。只是幾經周折才描繪出我覺得滿意的母親形象。比方說，一般應該都會從魔女騎著掃帚把小嬰兒送來「育幼院」的地方開始，對吧？但我就是覺得不對勁。因為有12個魔女在追她，我想像她應該是個跳脫一般魔女框架、特立獨行的人物。於是創作出騎乘摩托車的母親形象。

——繼《來自紅花坂》和《強盜的女兒》之後，您為什麼再次請近藤勝也先生做人物設計呢？

　　人物（設計）除了近藤勝也先生之外，我不作他人之想。有幾個原因，一是勝也先生描繪的人物品質極佳，很吸引人。而且勝也先生的畫在外形方面一絲不苟，可以將平面的畫轉為立體模型而無損其魅力。

——您在製作《強盜的女兒》時是採用「Cel Look」的表現形式，用3D電腦繪圖做出看似手繪的風格，但在《安雅與魔女》中則跟皮克斯等的作品一樣，全部採用3DCG。

　　Cel Look對於集數多的電視（動畫）影集非常有利。因為資料量少，花費少，後製處理也比較容易。不過，即使承認Cel Look較優，但我心裡還是揮不去「其實很想用

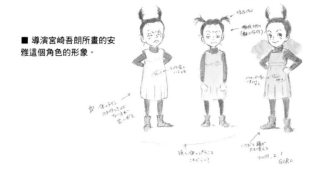

■ 導演宮崎吾朗所畫的安雅這個角色的形象。

手繪，但有些無法克服的情況才用電腦製作」的想法。電視（動畫）影集要壓低成本，所以就用CG做出手繪風格吧，作為一個選項，這個理由很充分。可是換成吉卜力要製作首部3DCG時，我認為並沒有Cel Look這個選項。我不知道他們能不能接受。就是作為一個創作者應當挑戰全3D電腦動畫這件事。

動畫師的個人特質
豐富了安雅的表情

—— **導演自己認為安雅是個怎樣的孩子？**

原著作者黛安娜・韋恩・瓊斯（Diana Wynne Jones）描繪的女性，從好孩子到壞孩子，範圍很廣，但都擁有明確的「自我」。這部分很吸引人對吧？同時還有著英式暗黑感，或是乖僻的幽默，很難搞。而我認為那也是一種魅力。安雅絕不是純潔、正派、美麗這種一般所謂理想的女主角。原著的日文版也寫道她會「操控別人」，安雅為了讓自己的願望成真，會設法說服別人去幫她實現。我想一定有人不喜歡她。但她的日子過得絕不輕鬆。處於被寄養在育幼院這種不利的情況下，她隨時讓自己腦力全開，為了實現願望而採取行動。我認為她是個堅強的孩子，絕不會喪失自尊心。

—— **要表現安雅的魅力，工作人員應該也吃足了苦頭吧？**

為安雅製作動畫的動畫師，他們的個性非常適合表現安雅這個人物，後來安雅也確實讓我們看見豐富的表情。也因為這次有國外的女性動畫師參與製作，各個國家和人的個性堆疊出安雅這個角色的個性。由於有許多人參與，使得各種表情交雜在一起，有認真的，有馬虎的，有可愛的，也有可恨的，我覺得很好。此外，不管怎麼說，為安雅配音的平澤宏宏路的聲音很棒。感覺她的聲音一進來，安雅的人格便完整了。

—— **作品的故事背景有種英國鄉村小鎮的氛圍，是參考原著作者黛安娜・韋恩・瓊斯的家鄉布里斯托設計的嗎？**

布里斯托是個都市化程度很高的地方。以日本來說，就是像神戶或函館那樣的港口城市。我認為安雅他們住的地方不是那種大都市。話雖如此，但我又希望日本人看了會想到英國。在《安雅與魔女》中雖然很少出現外面的風景，但我希望戶外的畫面能給人英國的感覺，所以請幾位工作人員去稍微鄉下的科茲窩一帶實地取景。先從倫敦南下走一段海岸線，然後再往科茲窩前進，沿路有連綿的低矮丘陵、草原、農田和森林，這樣就能看見我們所想的英國鄉村景致。

—— **最後要請您談談未來的計畫。**

我現在都在忙預定2022年開幕的「吉卜力公園」的事情。關於電影製作，目前沒有任何具體計畫，但如果有機會製作的話，我很想就CG的可能性再多做一些嘗試。《安雅與魔女》的場景有限，出場人物又少，所以能完全使用3D電腦動畫製作，但我一直在想，該怎麼做才能將世界再擴大一點。畢竟場景、角色一多的話，使用CG製作就突然變得很困難。我正在思索該如何成功通過這道關卡，同時考慮創作一個世界更加寬廣的故事。

—— **請問故事和主題是什麼呢？**

目前還不知道。但我還是想做給孩子看的故事。在此刻新冠疫情蔓延下，眼前的世界真的完全變了一個樣。感覺以往一直在欺騙自己，曾經深信不會改變的世界，現在正在劇烈地轉變。而要在這艱難的時代中生存的是小孩，不是我們這些大人。所以我想用自己的方式支持他們。小孩充滿了潛力和希望，對吧？這些孩子為了活出自己的樣子、維護自尊，靈活行事，高明而暢快地越過阻礙，能不能創作一個像這樣的故事呢？我一直在思考這些事。

＊採訪・撰文：齊藤睦志
採訪日：2020年9月2日

譯註：此篇採訪為吉卜力公園開幕前進行，吉卜力公園第一期已於2022年11月開園。

插畫／宮崎吾朗導演

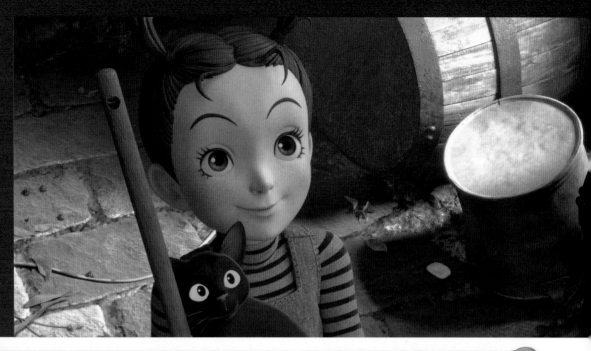

精明又討人喜愛的
女主角安雅大展身手
吉卜力首部
全3D電腦動畫作品

安雅與魔女

2020年

2020年12月30日，宮崎吾朗導演的最新作品，也是吉卜力工作室首部完全採用3DCG製作的長篇動畫《安雅與魔女》，在NHK綜合台播映。這部作品因為入選2020年6月坎城國際影展官方片單（總共56部作品，動畫電影4部），引起全球關注。

原著是黛安娜·韋恩·瓊斯（與《霍爾的移動城堡》相同）生前出版的最後一部小說。主角安雅是一位會操控身邊的人，讓他人對自己言聽計從的聰明小女孩。宮崎駿導演和製作人鈴木敏夫都很喜歡這本原著，後來便在兩人的提議下，由宮崎吾朗擔任導演。

宮崎吾朗導演以前曾經使用過一種叫做「Cel Look」的3DCG技術，製作榮獲艾美獎最佳兒童

動畫片的《強盜的女兒》（2014年到2015年期間於NHK播映），這種技術可以讓角色呈現出手繪動畫的質感。那次的經驗讓他感受到3D電腦動畫的可能性，因此決意全部使用3DCG來製作這次的作品。

在製作的過程中，宮崎吾朗導演對於該如何描繪支使旁人照自己意思行動的安雅很苦惱。所謂支使旁人照自己的意思行動，換句話說就是「操控別人」。這常常讓她看起來很討人厭。但安雅並不會陷害人，或認為自己什麼事都不用做。她是個會讓自己和周遭人都感到快樂、積極主動的女孩。這樣一個剛強的女主角加入了吉卜力的作品。而且，這部作品確定自2021年8月27日起在日本全國公開上映。

播映日期：2020年12月30日
上映日期：2021年8月27日
片長：約83分鐘
© 2020 NHK, NEP, Studio Ghibli

原　　　著	……	黛安娜·韋恩·瓊斯
企　　　劃	……	宮崎　駿
編　　　劇	……	丹羽圭子 郡司絵美
導　　　演	……	宮崎吾朗
製　作　人	……	鈴木敏夫
音　　　樂	……	武部聡志
人物·舞台 設定原案	……	佐竹美保
人物設計	……	近藤勝也
C G 指導	……	中村幸憲
動畫指導	……	Tan Se Ri
背　　　景	……	武内裕季
製作統籌	……	吉田勲 土橋圭介
監　　　製	……	星野康二 中島清文
主 題 曲	……	Sherina Munaf
動畫製作	……	吉卜力工作室
製作·著作權	……	Ｎ　Ｈ　Ｋ NHK ENTERPRISES 吉卜力工作室

安　　　雅	……	平澤宏々路
貝拉·雅加	……	寺島しのぶ
曼德雷克	……	豊川悦司
湯瑪士	……	濱田岳
安雅母親	……	Sherina Munaf

劇情故事

從小在育幼院長大的安雅會想辦法讓別人對自己言聽計從，日子過得十分愜意。所以她從沒想過要被人領養。不料有一天，她卻被穿著華麗的女人和高個子的男人給領養了。「我的名字是貝拉·雅加。是個魔女。我是因為需要一個幫手，才把妳帶

回來。」安雅向如此自稱的女人提出了一個交換條件「阿姨如果教我魔法，那我就當妳的助手」。然而貝拉·雅加只是恣意地使喚安雅。高個子的男人曼德雷克總是一副心情不好的樣子。有生以來第一次無法讓事情「稱心如意」的安雅於是展開反擊。

**原著
介紹**

◆原著：黛安娜·韋恩·瓊斯《安雅與魔女》（田中薰子／譯、佐竹保美／繪、德間書店出版）
◇原文版：2011年（原書名：Earwig and the Witch）
《霍爾的移動城堡》原著作者所寫的兒童小說。作者口中「最愛的插畫家」佐竹美保所描繪的安雅，為了「不讓自己看起來很可愛」而做出的表情妙極了，令宮崎駿大讚：「多麼可愛的一本書！」

人物介紹

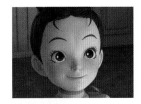

安雅蒼空
擅長操控周圍的人，能讓他人對自己言聽計從的10歲小女孩。

安雅母親
遭12名魔女同伴追捕，因而將襁褓中的安雅寄養在育幼院，之後便失去蹤影。

貝拉·雅加
靠販售奇怪的咒語為生的魔女。因為需要幫手，才去育幼院領養安雅。

曼德雷克
貝拉·雅加的同居人。總是心情不好，口頭禪是「不要來煩我」。一發怒便控制不了自己。

湯瑪士
貝拉·雅加製作咒語時不可或缺的使魔。不喜歡貝拉·雅加的咒語，總是想逃跑。

卡士達
在育幼院裡和安雅最要好的男孩。因害怕曼德雷克而不敢去看安雅。

園長
育幼院的園長。私下特別疼愛安雅。

副園長
育幼院的副園長，做事有自己的步調。與園長兩人是老交情。

小惡魔
一群為曼德雷克服務的小惡魔。聽命於曼德雷克，幫他張羅準備食物。

關注重點 1

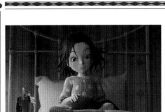
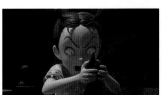
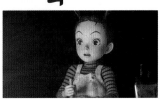

宮崎吾朗導演嘗試將日本漫畫和手繪動畫中誇張與符號式的表現方式融入3DCG，以使安雅的表情更加豐富。

人物關係圖

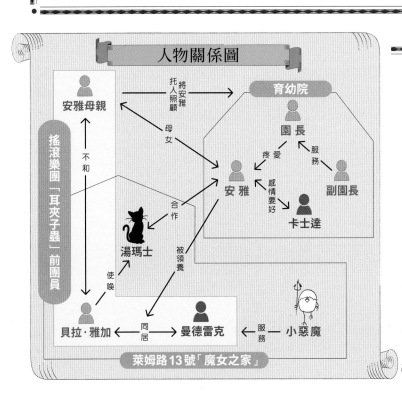

關注重點 2

這部作品中有許多看起來很可口的料理。這次是先實際做出料理，再經由3D掃描做成立體模型。除此之外，更挑戰以手繪方式加以潤色，讓料理看起來更加美味誘人。

安雅是個怎樣的女孩？
透過安雅的日常來了解她的魅力。

凡是與安雅扯上關係的人都非常喜歡她。為什麼呢？因為和安雅在一起就覺得很快樂。以下為大家介紹安雅在育幼院的日常生活，以及被貝拉・雅加領養之後的生活情形。

安雅生長的「育幼院」

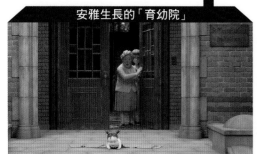
■ 安雅還是個小嬰兒時被寄養在這裡。

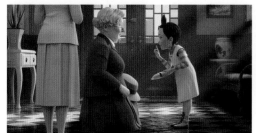
■ 安雅動之以情地向園長解釋孩子們半夜溜出被窩的原因。

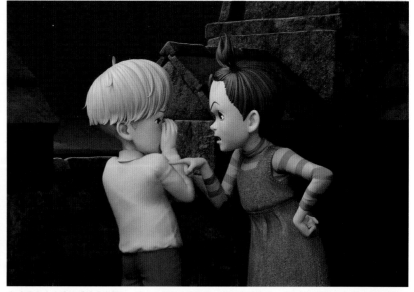
■ 安雅和卡士達的感情非常要好。兩人的個性完全相反，但在育幼院裡，安雅唯有面對卡士達時才會坦露自己的真心。

■ 受託代寫情書的安雅告訴莎莉：「放心，我重寫後放到郵筒了。明天就會收到充滿愛的回信了吧？」

■ 安雅最愛育幼院廚師做的牧羊人派。面對態度冷淡的廚師也毫不畏縮，跑進廚房確認道：「今天的午餐應該是牧羊人派吧？」

■ 一對怪異的男女來到育幼院。安雅一如她平時對卡士達交代的，扮鬼臉以免被選中，不料，戴著紅帽子的女人卻決定領養安雅。

■ 這裡是領養安雅的人家。魔女貝拉‧雅加使用魔法，讓安雅打不開窗戶和門。

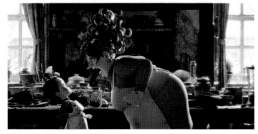

■ 貝拉‧雅加因為需要人手幫忙而領養安雅，她警告安雅，不管發生任何事都別去煩曼德雷克。

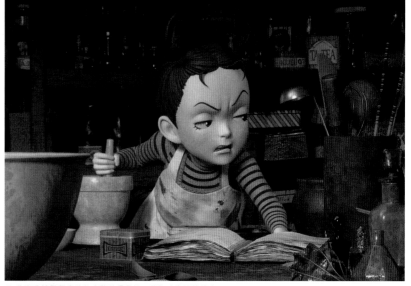

■ 非常渴望學習魔法的安雅偷看貝拉‧雅加的魔法筆記本。

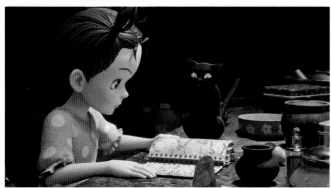

■ 半夜裡，安雅和黑貓湯瑪士一起偷偷研究保護自己的咒語。

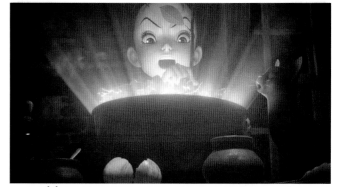

■ 要念誦一句話才能讓咒語發揮作用。安雅請湯瑪士教她，並念出那句話……。

■ 貝拉‧雅加總是說「人手不足」，安雅於是想到用咒語讓她長出另一隻「手」來。

■ 曼德雷克送點心給獨自在貝拉‧雅加的工作間留守的安雅。

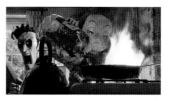

■ 準備為曼德雷克做油炸吐司的安雅，在平底鍋中倒入大量的油，令曼德雷克大為吃驚。

■ 安雅的作戰計畫成功！貝拉‧雅加的額頭和屁股上分別長出另一隻「手」來。

■ 在曼德雷克的房間裡，安雅向他提出請求。

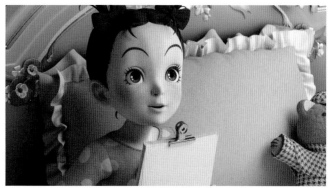

■ 不知不覺中，安雅已在這個家裡過著自己想要的生活。

《安雅與魔女》的製作過程

吉卜力工作室首部全3D電腦動畫作品《安雅與魔女》是如何製作出來的呢？
讓我們以貝拉·雅加的工作間為例，略窺其製作過程吧！

[分鏡圖]

所謂的分鏡圖就像是一張設計圖，詳細畫出劇中人物做什麼動作、說什麼話等等。本片即是根據導演宮崎吾朗所畫的分鏡圖來製作。

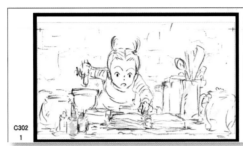

	Dialog	Action Notes
	安雅：「『在狗狗選美大賽得到冠軍的咒語』？」	安雅一邊偷看筆記本，一邊納悶地喃喃自語
	貝拉·雅加（off→on）：「哎呀，那是當然的囉—」（話聲延續到下一個鏡頭）	
C302 1		04:00

[人物]

首先是製作人物。一開始和手繪動畫一樣，將形象、設計、各種表情等畫在紙上。之後再在電腦上製作立體人物。

1. 人物形象

宮崎吾朗導演所畫的安雅這個角色的形象。一切由此開始。

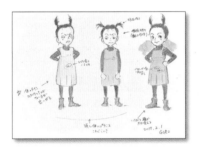

2. 人物設計

負責人物設計的近藤勝也根據導演畫的人物形象著手設計。

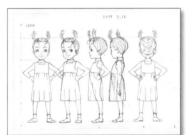

3. 表情集

近藤勝也仔細畫出各個人物的表情再做決定。

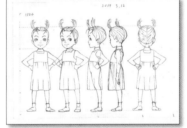

4. 人物模型

根據近藤勝也畫的圖在電腦上製作出立體的人物。

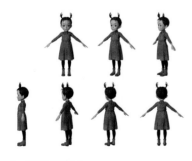

5. 製作人物的骨架

為立體人物加上骨骼和關節，讓他們可以自由自在地活動。

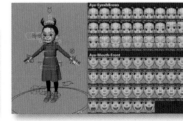

6. 臉部測試

建立骨架後讓人物動一動，並加上各式各樣的表情，檢查有無不自然的地方。

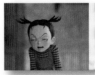
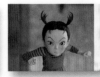

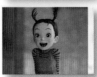

[背景] 安雅他們住的房子等背景也是先畫出圖，讓形象愈來愈具體。與手繪動畫最大的不同處在於，會以立體的形式做出整個房間。

1. 概念圖

貝拉‧雅加的工作間的概念圖。宮崎吾朗導演所畫的概念圖，成為了製作工作間背景的依據。

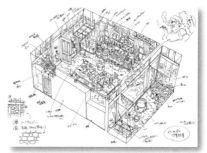

2. 美術設定

導演所畫的美術設定。他一邊想像用CG繪製場景時看上去是什麼感覺，一邊仔細地加以描繪。

3. 美術設計

負責背景的武內裕季根據概念圖和美術設定，繪製向CG動畫師說明用的貝拉‧雅加的工作間。工作間一整面牆的架子設計圖上有很瑣碎的注意事項，如灰塵堆積情況、木箱的把手等等。

4. CG 背景

根據概念圖和美術設計，用CG做出貝拉‧雅加的工作間。盡量做到不論從哪個角度拍攝都沒問題。

[小道具]

劇中的主要場景是貝拉‧雅加的工作間，東西很多。房間裡的每樣東西都會用3D動畫做出來，而這項作業要從畫設計圖做起。在劇中扮演重要角色的筆記本，裡面記錄了貝拉‧雅加的咒語，也是從設計圖開始繪製。

■ 安雅和貝拉‧雅加所使用的道具，幾乎全是烹飪器具和化學實驗器材。CG不僅能做出逼真的質感，連很細微的汙漬都被重現出來。

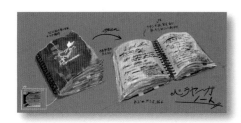

■ 從筆記本的厚度、封面到內頁的感覺都畫得鉅細靡遺的設計圖。

A Spell to a Bus
Come on Time

■ 劇中特寫的頁面，武內裕季連紙上的髒汙和凌亂的字跡都一一製作出來。

[構圖 & 動畫]

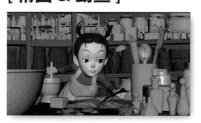

根據分鏡圖，將安雅的人物圖像放在完成前的臨時背景中，檢查安雅的動作，以及會出現在這個鏡頭內的背景、小道具等。

[完成的鏡頭]

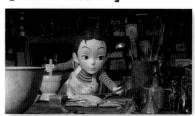

一些分鏡圖中未畫出的背景道具等等，在電腦繪圖的過程中均精心製作各個細節。

スタジオ

ジブリ とは？

吉卜力工作室是一間怎樣的動畫工作室？
一起來回顧它的發展歷程和重要記事。

スタジオジブリ
STUDIO GHIBLI

吉卜力工作室
是個怎樣的地方？

吉卜力工作室的歷史

吉卜力的發軔及前史

宮崎駿導演的作品《風之谷》在1984年上映後創下票房佳績，1985年製作《天空之城》時，在出品《風之谷》的德間書店主導下，設立了動畫工作室「吉卜力工作室」。在那之後，吉卜力工作室主要負責製作宮崎駿、高畑勳兩位導演的院線動畫電影。順帶說一下，「吉卜力（Ghibli）」的意思是撒哈拉沙漠上吹起的熱風。第二次世界大戰時，義大利的軍用偵察機曾使用這個名字，熱愛飛機的宮崎駿導演知道這件事，便用它作為工作室名稱。一般認為，此舉帶有「想在日本動畫界掀起一股旋風」的意圖。

高畑勳導演和宮崎駿導演相識於50多年前。當時兩人所屬的東映動畫（現在的Toei Animation）是一間製作院線動畫長片的公司。兩人參與製作了多部長篇作品，如高畑勳導演的處女作《太陽王子霍爾斯的大冒險》（1968）等，然而在當時，動畫領域和真人電影一樣也受到電視擠壓，院線動畫長片的製作逐漸萎縮，兩人不得不轉往電視發展。換了東家後，兩人創作出《小天使》（1974）、《萬里尋母》（1976）、《未來少年柯南》（1978）等電視動畫影集的傑作。不過，他們在製作這些作品的過程中，深切感受到電視這種媒體在預算、日程等方面有很多限制，這成了他們日後設立吉卜力的原動力。投入預算和時間，傾注全力在每一部作品上，以導演為中心製作院線長篇動畫，實現他們所致力追求的逼真且高品質的動畫。而這需要有自己的據點，於是他們設立了吉卜力工作室。這段歷史——一面維持這樣的態度，一面兼顧商業上的成功和工作室的營運——可說是一段千辛萬苦完成艱巨任務的過程。

設立當時，相關人士沒人想到吉卜力能持續到現在。一部作品成功了再做下一部；要是失敗，就此畫下句點。當初是抱著這樣的想法。因此為了減輕風險不聘雇員工，而是採用每製作一部作品招募大約70名工作人員，做完就解散的形式。地點是東京吉祥寺一棟出租大樓中的一個樓層。提出此方針的其實是高畑勳導演。他是《風之谷》的製作人，當時所顯露的實務能力在吉卜力的草創時期也大大地發揮出來。另外，日後以製作人身分成為吉卜力工作室負責人之一的鈴木敏夫，也是從一開始就參與吉卜力的設立。當時他是德間書店發行的動畫雜誌《Animage》編輯部的一員，1970年代末期鈴木敏夫結識了高畑勳、宮崎駿兩位導演，後來與兩人深入交往，並開始談論有關作品製作的話題。鈴木在擔任《Animage》副總編（後來升為總編）的同時，深入參與《風之谷》的電影化和吉卜力工作室的成立，那時他已開始負責製作人的工作。

吉卜力工作室推出的第一部作品《天空之城》，和《風之谷》一樣是由高畑勳製作、宮崎駿執導，1986年上映後獲得高度評價。

日本電影界關注的吉卜力

吉卜力工作室接下來製作的是宮崎駿執導的《龍貓》和高畑勳執導的《螢火蟲之墓》。這兩部同時製作，1988年4月以兩片連映的方式公開上映。同時製作2部長篇動畫使製作現場陷入苦境，但在「現在不做的話，以後不會再有機會製作這兩部片子」的判斷下，便繼續推動這項極度艱巨的計畫。

製作好的作品是吉卜力的目的，公司的維持和發展則是其次。這點與一般公司不同，《龍貓》和《螢火蟲之墓》兩片連映的計畫，也是因為有此方針才得以實現。

《龍貓》和《螢火蟲之墓》的公開上映時期並非夏季，也因為這緣故，首輪的票房成績差強人意。不過，各方對作品內容的評價極高。《龍貓》囊括日本當年度包含真人電影在內的各大電影獎；《螢火蟲之墓》作為文藝片也好評如潮。吉卜力便靠著這兩部作品在日本電影界聲名大噪。

吉卜力的作品中，首部在票房上獲得成功的是由宮崎駿執導，1989年推出的《魔女宅急便》。動員264萬人次觀看，是當年度日本最賣座的國產電影。發行收入和觀影人數都如字面所見，與以往相差懸殊。作品本身當然很有實力，但日本電視台從這部作品開始加入製作委員會，正式傾力宣傳起了很大的作用，此後這樣的良性循環便一直不斷地持續下去。

改變方針和興建新的工作室

《魔女宅急便》完成後，吉卜力開始製作高畑勳導演的《兒時的點點滴滴》。同時，吉卜力從1989年11月開始，將工作人員轉為正式職員、專職化，酬勞也從不穩定的論件計酬改為固定給薪，一方面朝著工資倍增的方向努力，一方面啟動動畫實習生制度，開始每年定期招募新人。為了今後能繼續製作優質的動畫電影，接受宮崎駿導演的提議，改弦更張，建立更具延續性的製作體制和公司組織。同一時期，實際上一直負責製作工作的鈴木敏夫，正式從德間書店調到吉卜力改為全職，自《兒時的點點滴滴》這部動畫開始，幾乎所有長篇作品的製作人都由他擔任。

1991年公開上映的《兒時的點點滴滴》，同樣拿下當年度日本最賣座的國產電影寶座。而宮崎駿導演提出的兩大目標，工資倍增和招聘新人也都順利達成。但同時，製作成本也高漲。動畫的製作費大部分是人事費，薪資如果倍增，意味著製作費也會上漲將近一倍。只好更有意識、有計畫地做更多宣傳，動員更多觀眾前來觀賞，才能應付製作費的大幅增加。自《兒時的點點滴滴》以來，吉卜力在鈴木敏夫的帶領下，也開始積極針對宣傳制定自己的方針。而公司有正職員工，即表示每個月都要付薪水。吉卜力把自己逼進只能一直不斷製作作品的狀況，而背負必須持續創作此一宿命的吉卜力，便以（與《兒時的點點滴滴》）製作期重疊的方式開始製作宮崎駿導演的《紅豬》。

宮崎導演在製作《紅豬》的同時，也致力於興建新的工作室。其構想是透過確保更好的製作環境來吸引優秀人才並培育人才，創作好的作品。1992年夏天《紅豬》公開上映時，位於東京都小金井市的新工作室落成，吉卜力從吉祥寺搬到小金井。這是吉卜力第一棟自有大樓，基本設計者是宮崎駿導演。此後，1999年、2000年和2010年分別又在附近蓋了第二、第三和第五工作室，小金井市梶野町成了吉卜力的根據地。另外，《紅豬》拿下該年度所有在日本公開上映的電影（不僅日本電影，也包含西洋電影）票房冠軍。此後，吉卜力大多數的作品也都是當年度日本最賣座的國產電影，有些作品更是拿下包含西洋片在內，所有在日本上映的電影票房冠軍。

1993年，吉卜力引進2台電腦操控的大型攝影台，成立盼望已久的攝影部，逐漸成長為一個從作畫、美術、上色到攝影所有部門一應俱全的工作室。但若優先考慮效率，動畫製作按工序分工會比較有利，日本的動畫公司多半是建立在分工的基礎上。吉卜力此舉是基於在同一個地點緊密合作、進行一貫作業能做出更好作品的想法，同時體現了其重視作品品質甚於一切的態度。此外，1993年成立出版部、1994年成立商品企劃部，不僅電影製作，也開始自行經營相關事業。這同樣是為了確保製作物的品質，而不單只是收益上的考量。1993這一年，吉卜力還製作了首部電視動畫《海潮之聲》，同時也是首部由高畑勳、宮崎駿以外的導演（望月智充）執導的作品。工作人員的組成也是以年輕一輩為主，作品獲得了一定的評價，但大大超出原本的預算和時間，留下了一些課題。

以《魔法公主》、《神隱少女》
創下紀錄的吉卜力

1994年高畑勳導演的作品《歡喜碰碰狸》，主要是由吉卜力啟動實習生制度以來所培育的一群年輕動畫師負責作畫、大施拳腳之作。而且吉卜力在該作品中首次採用CG技術。雖然只有3個鏡頭，但成為日後設立CG室的開端。1995年的《心之谷》則由宮崎駿負責監製、編劇、畫分鏡圖，以往在高畑勳和宮崎駿的作品中擔任作畫指導等職務的近藤喜文首次挑戰當導演。這是與日後年輕導演的作品息息相關的全新陣容。接著製作的是宮崎駿導演睽違5年之作《魔法公主》（1997），原本預算為20億日圓（後來增加），製作期間前後約3年，不僅正式採用CG技術，內容和製作規模也打破前例，賣座則遠遠超出相關人士的預期，並連續在院線上映到隔年，動員1420萬人次觀看，票房收入193億日圓，超過《E.T.》，改寫了日本國產電影和西洋電影的票房紀錄。《魔法公主》超越電影的範疇成了一種社會現象，在眾多媒體報導之下成為世人熱議的話題，從此，吉卜力工作室在日本國內廣為大眾認識。除此之外，《魔法公主》1999年在全美、隔年2000年在法國上映（由迪士尼旗下公司發行），獲得高度評價，成為吉卜力作品正式拓展海外市場、在世界各國上映的先驅。

吉卜力製作完《魔法公主》後，上色、攝影部門全面數位化，1999年公開上映的高畑勳導演的作品《隔壁的山田君》，是吉卜力首部全片電腦動畫製作的作品。

2001年7月《神隱少女》公開上映。該片刷新《魔法公主》所有紀錄，上映期間長達近一年，動員2380萬人次

觀看，票房收入308億日圓也超越《鐵達尼號》的票房紀錄，創下日本電影票房不分國產電影和西洋電影的最高紀錄（當時）。錄影帶和DVD的出貨量也超過550萬片。並獲得海外高度評價，榮獲2002年第52屆柏林影展金熊獎，成為史上第一部獲此殊榮的動畫電影。隔年獲得第75屆奧斯卡金像獎最佳動畫長片。票房方面，在法國、韓國、台灣、香港等地也寫下賣座紀錄，穩固了海外對宮崎駿、吉卜力工作室的認識。

三鷹之森吉卜力美術館的誕生及進一步擴大

在製作《神隱少女》的同時，宮崎駿導演還致力於美術館的創造，2001年10月，三鷹之森吉卜力美術館開館。和《紅豬》那時一樣，宮崎駿導演同時完成《神隱少女》和「美術館」兩件作品。話雖如此，但美術館的實體建築和開館單靠個人力量是不可能達成的，這是在第一任館長宮崎吾朗與眾多工作人員的努力之下，才讓宮崎駿導演提出的基礎計畫具體成形，進而順利完成。

隨著2001年《神隱少女》公開上映和三鷹之森吉卜力美術館的開幕，可以說吉卜力工作室的應有樣貌幾近成形，並延續至今。《神隱少女》上映的隔年，吉卜力以兩片連映的方式推出森田宏幸執導的《貓的報恩》和百瀨義行執導的「Ghiblies episode2」，這是自《心之谷》以來，時隔多年再次推出年輕導演的作品。2003年又成立活動事業室（現在的事業開發部），開始舉辦各種展覽，展覽漸漸成為吉卜力作品的新傳播媒介。2004年11月，宮崎駿導演的《霍爾的移動城堡》公開上映。原本計畫在2004年夏天上映，但因製作延遲，晚了4個月推出，成了首部在新年檔期上映的作品。該片首次試營在日本公開上映前參加第61屆威尼斯國際影展競賽單元，獲得Osella獎，並在全球上映，讓吉卜力在海外也扎下根基。

2005年，吉卜力完全脫離德間書店獨立，但從事的活動與以往並沒有什麼不同。2006年推出《地海戰記》。宮崎吾朗辭去吉卜力美術館館長職務，首次出任導演。2008年，宮崎駿導演執導的《崖上的波妞》同名主題曲大受歡迎。而且有如與電影內容同步般，吉卜力也在同一年開辦內部托兒所。

譯註：《安雅與魔女》後來延至2021年8月27日在日本公開上映。吉卜力公園第一期已於2022年11月開園。

現在，以及走向未來

推出《崖上的波妞》後，宮崎駿導演擬定工作室今後的計畫，對內宣布要在3年內製作2部年輕導演的作品。由於他對做完這兩部動畫，接下來要花2年製作自己的下一部作品已有覺悟，因此實際上也可說是5年計畫。依此計畫，2010年推出米林宏昌初次執導的《借物少女艾莉緹》；緊接著在2011年推出宮崎吾朗導演的第二部作品《來自紅花坂》。兩片皆由宮崎駿導演擔任企劃和共同編劇。並且照計畫在2013年夏天完成宮崎駿導演的《風起》，公開上映。這是自《風之谷》以來，他再次根據自己的漫畫原著改編成電影，也是第一次以真實人物為藍本描繪實際發生的戰爭。

另一方面，高畑勳導演自2005年起便開始進行《竹取物語》的企劃。雖然幾經周折，但正式敲定以《輝耀姬物語》之名作為高畑勳導演的下一部作品，於是相隔多年吉卜力再次同時製作2部長片。吉卜力在JR東小金井站南口附近租屋進行製作，2012年初並租下一整棟大樓，單獨為此作品設置第七工作室。該片在2013年11月發表，成為自《螢火蟲之墓》、《龍貓》以來，25年後再次於同一年推出高畑勳、宮崎駿兩位導演的作品，並重新讓世界對吉卜力工作室留下深刻的印象。2014年推出米林宏昌導演的第二部作品《回憶中的瑪妮》。和前作《借物少女艾莉緹》同樣改編自英國兒童文學，將故事場景搬到日本拍成動畫。2016年，與法國共同製作由高畑勳導演擔任藝術總監、麥可·度德威特（Michaël Dudok de Wit）執導的《紅烏龜：小島物語》。並在2017年正式開始製作宮崎駿導演的下一部作品《你想活出怎樣的人生》。《回憶中的瑪妮》完成後，因停止製作長篇動畫而一度解散的製作部門重新啟動。2018年高畑勳導演去世，在吉卜力美術館舉辦告別式。

2020年年底，宮崎吾朗導演的長篇新作，同時也是吉卜力首部全片採用3D電腦動畫製作的作品《安雅與魔女》在NHK綜合台播出，預定隔年4月在院線上映。其間，宮崎駿導演則專心致力於《你想活出怎樣的人生》的製作，此外，位於愛知縣長久手市愛·地球博紀念公園內的吉卜力公園第一期，計畫於2022年開園。

吉卜力工作室至今依然繼續活躍，同時一點一點地慢慢擴大。並時時秉持著製作優質作品的方針。

文責：吉卜力工作室

吉卜力工作室年表

1984.3.11	《風之谷》公開上映
1985.6	以「吉卜力工作室株式會社」之名於東京都武藏野市吉祥寺開設工作室
1986.8.2	《天空之城》公開上映
1987.4	為了同時製作 2 部長片設置第二工作室
1988.4.16	《龍貓》和《螢火蟲之墓》以兩片連映的方式公開上映
1988.4	第二工作室任務結束關閉
1989.7.29	《魔女宅急便》公開上映
1989.11	幕後班底轉為正式員工、正職化。並啟動動畫實習生制度，開始定期招聘新人
1991.7.20	《兒時的點點滴滴》公開上映
1992.7.18	《紅豬》公開上映
1992.8	東京都小金井市的新辦公室落成·搬遷（現在的第一工作室）
1992.12	日本電視台開台 40 週年紀念
	播映《這是什麼呢》（設計原案·導演：宮崎駿）
	日本電視台開台 40 週年紀念
	播映《天空色的種子》（導演：宮崎駿）
1993.5.5	《海潮之聲》播映
1993.7	引進 2 台電腦操控的大型攝影台
	4 月成立攝影部，8 月起正式開始拍攝
1993.8	吉卜力出版部編輯的第一本書
	《什麼是電影？關於「七武士」和「一代鮮師」》
	（黑澤明·宮崎駿著）發行
1994.4	吉卜力工作室商品企劃部成立。
	由內部自行負責人物商品的企劃開發
1994.7.16	《歡喜碰碰狸》公開上映
1995.4	動畫導演講座「東小金井村塾」（主講：高畑勳）開講
1995.6	開設 CG 室
1995.7.15	《心之谷》公開上映。同場加映《On Your Mark》
	（導演：宮崎駿）
1996.7	母公司德間書店在電影·錄影帶事業上與迪士尼合作
1996.8	舉辦「吉卜力工作室原畫展」
	（於新宿三越美術館）
1996.10	德間書店成立德間國際作為海外業務的專責部門。
	多年後成為吉卜力工作室的海外事業部
1997.2	前一年開設的網站改頭換面，
	開始發布《魔法公主》製作日誌
1997.4	「週五電影院」的開場影片（原作：宮崎駿／導演：近藤喜文）
	開始播放
1997.6	與德間書店合併，改組成「德間書店／吉卜力工作室公司」
1997.7.12	《魔法公主》公開上映
1997.10	《魔法公主》的發行收入超過《E.T.》，刷新日本影史紀錄
1998.6.26	《《魔法公主》是這樣誕生的。》VHS 錄影帶發售
	（日後並發行 DVD）
1998.9	動畫導演講座「東小金井村塾 II」（主講：宮崎駿）開講
1998.10	三鷹之森吉卜力美術館籌備公司
	「Museo d'Arte Ghibli」成立
1998.11	高畑勳導演獲頒紫綬褒章
1999.4	吉卜力工作室第二工作室完成
1999.7	《隔壁的山田君》公開上映紀念
	舉辦「吉卜力工作室原畫展」（於日本橋高島屋，該展覽自 3 月的高松展開始）
1999.7.17	《隔壁的山田君》公開上映
1999.10	更名為「德間書店吉卜力工作室事業本部株式會社」
2000.3	吉卜力工作室第三工作室完成
2000.4.29	《魔法公主超級版（英語配音·日文字幕）》公開上映
2000.12.7	吉卜力工作室的另一個品牌「卡吉諾工作室」
	第一部作品《式日》（導演：庵野秀明）
	於東京都寫真美術館公開上映
2001.6	舉辦「宮崎駿漫畫電影系譜 1963-2001」
	（於東京都寫真美術館）
2001.7.20	《神隱少女》公開上映
2001.10.1	三鷹之森吉卜力美術館開館
	吉卜力美術館推出原創動畫短片《捕鯨記》（導演：宮崎駿）
2001.11	《神隱少女》票房超過《鐵達尼號》，刷新日本影史紀錄
2002.1.3	吉卜力美術館推出原創動畫短片《可羅的大散步》
	（導演：宮崎駿）
2002.2	《神隱少女》獲得第 52 屆柏林影展金熊獎
2002.7.20	《貓的報恩》公開上映。
	同場加映「Ghiblies episode2」（導演：百瀨義行）
2002.10.1	吉卜力美術館推出原創動畫短片《小梅與小龍貓巴士》
	（導演：宮崎駿）
2003.1	吉卜力出版部發行月刊《熱風》
2003.3	《神隱少女》獲得美國第 75 屆奧斯卡金像獎最佳動畫長片
2003.6	舉辦「吉卜力立體造型展」（於東京都現代美術館）。
	活動事業室在這個月成立
2003.8.2	吉卜力首次代理的西洋動畫電影《嘰哩咕與女巫》
	（導演：Michel Ocelot）公開上映
2004.3.6	協助製作《攻殼機動隊 2 Innocence》
	（導演：押井守／製作：Production I.G.）
2004.9	《霍爾的移動城堡》獲得第 61 屆威尼斯國際影展 Osella 獎
2004.11.20	《霍爾的移動城堡》公開上映
2005.3	以「小月和小梅的家」（監修：宮崎駿／統籌設計：宮崎吾朗）
	參加「愛·地球博」日本國際博覽會
2005.4	自德間書店獨立出來，回復原來的吉卜力工作室株式會社
	舉辦「霍爾的移動城堡特展」（於東京都現代美術館）
2005.9	宮崎駿導演獲得第 62 屆威尼斯國際影展的
	榮譽金獅獎
2005.11.16	匯集以往至今製作的動畫短片、電視廣告等的
	DVD《吉卜力短篇作品集 Short Short》發售
2006.1.3	吉卜力美術館推出原創動畫短片《尋找棲所》、
	《買下星星的日子》、《水蜘蛛紋紋》（導演：宮崎駿）
2006.7.7	發行《種山原之夜》（導演：男鹿和雄）DVD
2006.7.29	《地海戰記》公開上映
2006.12	「宮崎駿設計的日本電視台大時鐘」完成·公開
	（於汐留日本電視台總部）
2007.7.4	發行《依拉巴度時間》（導演：井上直久）
	藍光光碟／DVD 光碟

2007.7	共同企劃製作「吉卜力畫師 男鹿和雄展」 （於東京都現代美術館）
2007.10	「鈴木敏夫的吉卜力渾身是汗」 （Tokyo FM 及全國聯播網）開始播出
2008.2	星野康二就任代表取締役社長。 鈴木敏夫卸任代表取締役社長一職， 就任代表取締役製作人
2008.4	吉卜力托兒所「三隻熊的家」開園 吉卜力美術館工作人員改為正職
2008.7.19	《崖上的波妞》公開上映
2008.7	共同企劃製作「吉卜力工作室構圖展」 （於東京都現代美術館）
2008.10	主辦「堀田善衛展 吉卜力工作室筆下的亂世。」 （於神奈川縣立近代文學館）
2009.4	期間限定的「西吉卜力」新人培育計畫在愛知縣豐田市的 豐田汽車總公司工廠內啟動
2009.12.8	發行《波妞是這樣誕生的。～宮崎駿的思考過程～》 藍光光碟／DVD 光碟
2010.1.3	吉卜力美術館推出原創動畫短片《鼠相撲》 （導演：山下明彥）
2010.6	在 JR 東小金井站南口附近租屋作為製作《輝耀姬物語》 之用 工作人員搬遷 吉卜力工作室第五工作室完成
2010.7.17	《借物少女艾莉緹》公開上映
2010.7	共同企劃製作「借物少女艾莉緹×種田陽平展」 （於東京都現代美術館）
2010.8	「西吉卜力」結束，工作人員轉調到小金井
2010.11.20	吉卜力美術館推出原創動畫短片《酵母君與雞蛋公主》 （導演：宮崎駿）
2011.6.4	吉卜力美術館推出原創動畫短片《尋寶》 （導演：稻村武志）
2011.7.16	《來自紅花坂》公開上映
2012.2	第七工作室啟用。《輝耀姬物語》製作班底搬遷
2012.7	共同企劃製作「館長庵野秀明特攝博物館 微型中的昭 和平成技藝」（於東京都現代美術館） 製作《巨神兵現身東京》（企劃・編劇：庵野秀明／導演： 樋口真嗣）特攝短片，並在該展覽中上映
2012.11	宮崎駿導演獲選為文化功勞者
2013.3	企劃監修「吉卜力立體造型展」 （於蒲郡 Lagunasia）
2013.5	專為智慧型手機設計的官網「吉卜力之森」（au）啟用
2013.7.20	《風起》公開上映
2013.11	吉卜力工作室協助拍攝的《夢與瘋狂的王國》紀錄片 （出品：多玩國／導演：砂田麻美）公開上映
2013.11.23	《輝耀姬物語》公開上映
2014.1	第七工作室任務結束關閉
2014.6	高畑勳導演獲得安錫國際動畫影展終身成就獎 （Cristal d'honneur）

2014.7	共同企劃製作「近藤喜文展」（於新潟縣立萬代島美術館） 舉辦「吉卜力立體造型展」（於江戶東京建築園）
2014.7.19	《回憶中的瑪妮》公開上映
2014.7	舉辦「回憶中的瑪妮×種田陽平展」（於江戶東京博物館）
2014.11	宮崎駿導演獲得美國奧斯卡終身成就獎
2014.12.3	發行《高畑勳製作〈輝耀姬物語〉。 ～吉卜力第七工作室 933 天的傳說～》 藍光光碟／DVD 光碟
2015.4	高畑勳導演獲得法國藝術與文學騎士勳章
2015.9	共同企劃製作「吉卜力大博覽會～從《風之谷》到《回憶 中的瑪妮》～」（於愛知縣愛・地球博紀念公園）
2016.5	開設吉卜力工作室 LINE 官方帳號
2016.7	共同企劃製作「吉卜力大博覽會～從《風之谷》到最新作 《紅烏龜：小島物語》～」 （於六本木之丘展望台 東京城市景觀）
2016.9.17	《紅烏龜：小島物語》公開上映
2017.7	對內說明新動畫長片《你想活出怎樣的人生》 （導演：宮崎駿），正式展開製作
2017.8	共同企劃「吉卜力工作室鈴木敏夫話語的魔法展」 （於廣島縣筆之鄉工房）
2017.11	中島清文就任代表取締役社長， 星野康二就任代表取締役會長
2018.3.21	吉卜力美術館推出原創動畫短片《毛毛蟲波羅》 （導演：宮崎駿）
2018.4.5	高畑勳導演去世（享年 82 歲）
2019.4	展開特別合作企劃「鈴木敏夫與吉卜力展」 （於神田明神文化交流館神田明神 Hall）
2019.5	愛知縣、吉卜力工作室、中日新聞社簽訂吉卜力公園備忘 錄（MOU）
2019.7	共同企劃「高畑勳展——日本動畫的遺緒」 （於東京國立近代美術館）
2019.7.17	發行《吉卜力短篇作品集 Short Short 1992-2016》 藍光光碟／DVD 光碟
2019.12	歌舞伎《風之谷》上演（於新橋演舞場）
2020.12.30	吉卜力工作室首部全 3DCG 製作動畫長片《安雅與魔女》 （導演：宮崎吾朗）於 NHK 綜合台播映，預定 2021 年 4 月 29 日於院線上映
2021.1	中島清文就任吉卜力美術館館長， 星野康二就任代表取締役會長兼社長
2021. 秋	「Hayao Miyazaki」宮崎駿回顧展，預定作為美國奧 斯卡電影博物館開幕特別企劃
2022. 秋	吉卜力公園第一期開園預定

※截至 2021 年 3 月

INTERVIEW

製作人鈴木敏夫
專訪內容

《安雅與魔女》和吉卜力的未來

　　2014年完成電影《回憶中的瑪妮》後，因停止製作長篇動畫，吉卜力工作室暫時解散製作部門。不過在那之後，2016年推出《紅烏龜：小島物語》、2017年宮崎駿導演正式展開下一部作品《你想活出怎樣的人生》的製作，吉卜力又開啟新的旅程。2020年並推出與NHK共同製作的《安雅與魔女》。除此之外，還有一些計畫正在進行中，如在愛知縣建造吉卜力公園等。我們訪問了代表取締役製作人鈴木敏夫，請他談談吉卜力工作室今後的動向。

■ 新冠病毒肆虐期間依然忙碌的鈴木敏夫製作人。和《安雅與魔女》的海報合影。

在《安雅與魔女》完成之前

——首先，想請您聊一聊最新的作品《安雅與魔女》。原著作者和《霍爾的移動城堡》一樣都是黛安娜·韋恩·瓊斯。改編成電影是以前就有的構想嗎？

　　其實我和宮先生（宮崎駿）每個月都會收到德間書店寄來新出版的童書。宮先生真的很認真，會把這些書全部瀏覽一遍。其中一本就是《安雅與魔女》。

　　宮先生一讀完便對安雅這位主角的魅力深深著迷。馬上興奮地跑來對我說：「鈴木兄，你讀讀看這個！」我讀了之後，覺得故事雖短，但確實很有趣。

　　這時宮先生已經在構思《你想活出怎樣的人生》，但又興起將《安雅》拍成電影的欲望。猶豫不決的宮先生問我：「你覺得哪個好？」我回答他：「現在這個節骨眼還是做《你想活出怎樣的人生》吧。」我用「如果以後有機會……」這樣的理由將《安雅》擱置。

——後來由宮崎吾朗先生擔任導演展開製作的契機又是什麼呢？

　　吾朗做完電視動畫影集《強盜的女兒》後，著手進行在愛·地球博紀念公園內蓋一座「吉卜力公園」的計畫。但另一方面，他也很想製作作品。

　　我們針對企劃談了許多，有一天，一直對吉卜力公園很好奇的宮先生突然出現在吾朗的辦公室。當時我人不在現場，聽說是他問吾朗：「要做作品嗎？」然後講了《安雅》的故事。之後吾朗來找我商量，我告訴他：「總之你先讀讀看。你要做《安雅》的話我也贊成。」企劃便從此展開。

——您是說讀了《安雅》之後，吾朗先生也很喜歡原著？

　　大概是對安雅這個小女孩很有感覺吧。之所以這麼說是因為宮先生和吾朗都很像安雅。安雅，該說她有點可恨嗎？她是個玩弄大人的小女孩。我為這部電影下了一句標語「我才不會對別人說的話言聽計從」，故意跟人作對這點和那對父子一模一樣……我才這麼想，沒想到我不在的時候，聽說吾朗都告訴別人「安雅的原型是鈴木先生」（笑）。

　　不管怎麼說，這次吾朗從頭到尾都滿懷自信地全心投入製作。因為畢竟是畫自己。可能也有種想擺脫旁人的束縛，照自己的意思去做的心情。吾朗只有希望我幫他看分鏡圖時會來找我。

——吉卜力第一部全3DCG動畫電影也成為話題。《強盜的女兒》原本也是採用3DCG，但後來改為Cel Look（讓畫面看來像手繪動畫的手法）。這次下決心全片使用3DCG的原因是什麼？

　　建議他「用真正的CG做做看」的人是我。大家都一直認為日本人不能接受非手繪風格的畫風，不過我很想知道結果會怎樣。儘管日本也有局部採用3DCG的例子，但

沒有一個是全面這樣做的。既然如此，我心想，我們應該當第一個。

── 3DCG的製作作業順利嗎？

製作方面非常地順利。我只提了一個建議。這不是一部著重劇情發展的電影，而是一部展現角色性格的動畫。也就是說，如何表現安雅的表情決定了一切。當我這樣說時，吾朗一副胸有成竹的樣子。我事後才知道，他找來的這批工作人員讓他很有把握。

── 這次似乎有不少國外的CG動畫師參與。

Tan Se Ri這位馬來西亞的動畫師決定加入後，來自印尼、新加坡、馬來西亞、法國等地技術高超的動畫師都跟著他一起被吸引過來。這支多國團隊很厲害。如果是這群班底，絕對會超越至今為止的日本CG動畫。不只如此，甚至能做出不亞於美國的CG動畫。我如此確信

其實吾朗開始製作《安雅與魔女》時，一直說：「這是我最後一次做作品。」不料，做到一半時卻改口：「我還想再做2部。」原因就是那群工作人員。他認為有他們在就能做出有趣的作品。

── 看過完成的作品後，鈴木先生的感想是？

它是吾朗至今為止最好的一部作品，這點毫無疑問。即使是針對內部人員的試映，評價也比以往都要好。而且對吾朗的作品向來總是有話說的宮先生，這回可是直接給予讚揚。

很難得有這麼成功的企劃喔。所以我才會建議吾朗做續集。

── 發布方式選擇透過NHK的電視頻道播映也令人很意外。這是怎樣決定的？

這幾年日本電影界的狀況有了很大的改變。非常缺乏新企劃，整個產業逐漸凋零。這種時候貿然推出《安雅與魔女》，恐怕也很難向社會大眾宣傳。這時我腦中浮現的點子，就是先在電視上播出。我心想，當作實驗不也挺有趣的，便找我認識的NHK的製作人商量，他也很感興趣，於是就決定共同製作。

── 因為新冠疫情的影響，現在比較難在戲院上映，迪士尼也有一開始就透過網路發布新片的案例。您怎麼看這樣的轉變？

我們是在電影院的大銀幕看電影長大的一代，對戲院畢竟有種依戀。只是，現在電影的出口變多也是事實。在原有的電視、錄影帶、DVD之外又增加了網路播放，還有人會透過智慧型手機小小的螢幕看電影。觀看工具增加絕非壞事，各種工具並存也滿有趣的。雖然不知道會如何，但在電視播出後，《安雅與魔女》也會嘗試各種發展。

吉卜力工作室的未來

── 接著也想請您談一談宮崎駿導演的《你想活出怎樣的人生》，現在的製作進度如何？

好不容易才進行到一半，正片約120分鐘，完成其中的60分鐘。以往吉卜力的作品大致是以每個月5分鐘的速度作畫，但這次最初每個月都只推進一分鐘。不過來到這

■ 表示《安雅與魔女》在電視播出後，想繼續嘗試各種發展的鈴木敏夫製作人。

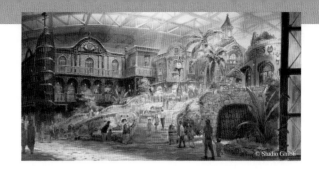

個階段，速度已經提升。只是，距離完成應該還要3年左右吧。

—— 我想新冠疫情也導致停工或在家工作的情況發生，對製作現場有何影響？

其實遠距上班使生產力提高了喔。在家工作的話，看不到其他人的情況不是嗎？因為不想只有自己落後，大家都拚了命地努力完成自己的配額。我再次發現，原來這種地方也會看到日本人的勤勉啊。

工作人員在家工作的期間，宮先生仍然每天進辦公室檢查原畫。看樣子是想趁此機會彌補自己作業上的延遲，結果沒想到工作人員不斷交件，看來是事與願違（笑）。

—— 我們也想了解吾朗先生正在進行的吉卜力公園計畫，它會是什麼樣子呢？

我們去到歐美的城市時，城市正中央都會有一座大公園，像倫敦有海德公園，紐約有中央公園，對吧？我們的目標就是像那樣的東西。吉卜力公園位在愛知縣的長久手市，並非城市的正中心，但我們打算做的就是一座真正的公園。不是一般所謂的主題公園。

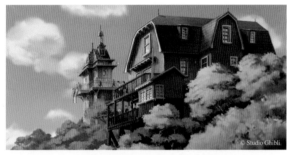

■ 愛知縣長久手市正在興建中的吉卜力公園，第一期預定於2022年秋天開園。上圖是「青春之丘區」內設有電梯的建築。右上是「吉卜力大倉庫區」的設計示意圖。

—— 是在原本萬博廣大的園區內有吉卜力的展示設施這種感覺嗎？

就是這樣。目前工程進行得非常順利，第一期預定於2022年秋天開園。只是有個叫宮崎駿的人就是不能溫暖地默默關注兒子的工作（笑）。我看他就是不認輸。不分晝夜都在想點子，試圖在吉卜力公園也捺下一些自己的「印記」。

—— 另一方面，三鷹之森吉卜力美術館因新冠疫情影響而休館、限制入館人數等，似乎仍在持續摸索中。

受新冠疫情衝擊最大的就是吉卜力美術館。這真的很傷腦筋。雖然已慢慢開始接受遊客入館，但還不能全面開館。目前大概只能繼續這樣小規模地經營。

不過，休館期間我們仍然做了許多嘗試，想要為影迷提供一些服務，例如把「吉卜力美術館動畫日誌」上傳到YouTube。現在我們正在企劃美術館專屬的新商品。我一直想推出一些令人懷念且散發昭和味道的商品，像是重新發行《Animage》雜誌的附錄，而我小時候很熱門的「少年偵探手札」也給了我靈感，看能不能做一本吉卜力美術館手札。

■ 在新冠疫情影響下，限制入館的三鷹之森吉卜力美術館，將「吉卜力美術館動畫日誌」上傳到YouTube。鈴木製作人所談的動畫，網路現在也正播放中。

—— 吉卜力2014年一度下決心解散製作部門，因此有種趁宮崎駿導演復出的機會，瞬間切換模式的印象。重新啟動的吉卜力，今後會走向何方呢？

畢竟，有作品才有吉卜力。不做電影就不是吉卜力了。繼吾朗的《安雅與魔女》和宮崎駿的《你想活出怎樣的人生》之後，接下來我們計畫再做手繪動畫。由宮先生和我兩人共同擔任製作人，現在已經進入準備階段。此外，等吉卜力公園告一段落，吾朗也會考慮下一部CG作品。

—— 計畫滿檔耶。下一部手繪作品是怎樣的內容呢？

詳細情況還不能透露，但已經有劇本了，目前正在說服新的導演人選。距離發布還有很長一段時間，不妨拭目以待。

＊採訪‧撰文：柳橋閑／攝影：水野昭子
採訪時間為2020年9月17日

譯註：此篇採訪為吉卜力公園開幕前進行，吉卜力公園第一期已於2022年11月開園。

1984

1986

1988

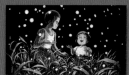
1988

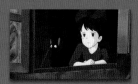
1989

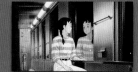
1991

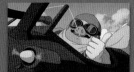
1992

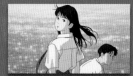
1993

1994

1995

1995

1997

1999

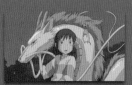
2001

2002

吉卜力工作室
動畫作品全紀錄

All the Studio Ghibli Animated Films

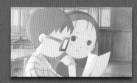
2002

2004

2006

2008

2010

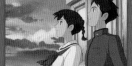
2011

2013

2013

2014

2016

風之谷　　　　　1984年

這是以電視動畫《未來少年柯南》（1978年）以及院線動畫電影處女作《魯邦三世 卡里奧斯特羅城》（1979年）受到矚目的宮崎駿導演的長篇作品。描寫產業文明遭核子戰爭摧毀的1000年後，少女娜烏西卡為了世界的重生而戰的故事。除了娜烏西卡駕馭滑翔翼在空中自在飛翔的畫面引人入勝之外，對人類和地球的未來充滿希望的故事亦感動人心。接連登場的神奇生物和機器、個性十足的配角這類宮崎駿作品中不可或缺的種種設定，也是值得一看之處。

原著是宮崎駿導演在德間書店發行的動畫雜誌《Animage》上連載的漫畫，由於電影只改編到第二卷，因此結局是原創的。由東映動畫（現在的Toei Animation）時期以來的前輩，同時也是工作夥伴的高畑勳擔任製作人，並起用久石讓製作配樂，確定了此後吉卜力作品的聲像（sound image）。另外還有許多動畫界的代表性人物參與，如《機動戰士鋼彈》的中村光毅（美術指導）、《銀河鐵道999》的小松原一男（作畫指導）、日後創作出《新世紀福音戰士》的庵野秀明（原畫）。而且實際製作是與海外有過多次合作實績的動畫公司Topcraft負責。嚴格說來這部電影並非吉卜力的作品，但它的大獲成功促使了吉卜力工作室成立。是吉卜力的起點。

上映日期：1984 年 3 月 11 日
片長：約 116 分鐘

ⓒ 1984 Studio Ghibli・H

原著・編劇・導演	宮崎　駿
製作人	高畑　勳
音樂	久石　讓
作畫指導	小松原一男
美術指導	中村光毅
色指定	保田道世
製作	Topcraft
出品	德間書店
	博報堂

娜烏西卡	島本須美
猶巴	納谷悟朗
阿斯貝魯特	松田洋治
米庫	永井一郎
庫夏娜	榊原良子
克羅托瓦	家弓家正
基爾	辻村真人
祖奶奶	京田尚

劇情故事

人類建構起的文明因一場被稱為「火之七日」的大戰毀於一旦。千年後，地球被會釋放出瘴氣的菌類森林「腐海」所覆蓋。腐海裡棲息著巨大的蟲群，人類懷著對腐海和蟲群的恐懼過生活。

風之谷是位於腐海旁的小國。國王的女兒娜烏西卡原本與風之谷的人們一起過著平靜的生活，不料長眠於培吉特市地底的怪物巨神兵被挖掘出來，風之谷因而被捲入培吉特和大國多魯美奇亞之間的戰爭。娜烏西卡在戰爭中發現腐海會淨化被人類汙染的地球，蟲群其實是在守護腐海森林，於是獨自挺身保護腐海和蟲群，免於其被人類用巨神兵摧毀殆盡。

原著
介紹

◆ **原著：宮崎駿《風之谷》**（德間書店出版）**共7卷**

《Animage》1982年2月號至1994年3月號連載的科幻奇幻漫畫。
電影上映後，強烈堅持「只有漫畫才能表現出來」的宮崎駿又繼續畫了10年，
建構出遠遠超越電影版的宏大世界觀。

迪多

娜烏西卡

風之谷之王基爾的女兒。是名有才華的御風使者，能夠駕取類似滑翔機的「滑翔翼」翱翔天際。並具有神奇的能力，能與人們厭惡的蟲群溝通。

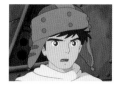

阿斯貝魯

培吉特市的王族成員。在腐海遭到蟲群攻擊時被娜烏西卡所救。與娜烏西卡合作，一同探究腐海的祕密。

庫夏娜

多魯美奇亞王國的四公主。意圖占領風之谷，利用從培吉特手中奪來的巨神兵摧毀腐海和蟲群。曾遭遇蟲群攻擊而失去左臂。

猶巴

基爾的摯友，同時也是娜烏西卡的老師，以腐海第一劍客著稱。為了解開腐海之謎不斷地旅行。

祖奶奶

據說已經年逾百歲的風之谷老媼。兩眼雖盲，但會以藥草調製藥物，講述風之谷的傳說。並能藉由空氣預知未來，感知王蟲的內心。

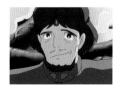

克羅托瓦

多魯美奇亞軍的參謀、庫夏娜的副手。出身平民，暗藏著野心，但表面上為庫夏娜效力，不顯露出來。

基爾

統領風之谷之王，娜烏西卡的父親。曾是一位出色的御風使者，但身體受到腐海瘴氣侵害而臥病在床。被入侵風之谷的多魯美奇亞軍隊所殺害。

王蟲

擁有14隻眼睛以及許多隻腳的群蟲之王。據說是腐海的主人，每當人類試圖用火燒光腐海，成群的王蟲便會壓境而來，導致王國和城市滅亡。

巨神兵

巨大產業文明所製造出來的終極武器。在「火之七日」大戰中將世界付之一炬，人們都認為它早已成為化石，不料卻在培吉特市被人找到一具。

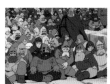

城中的老人們
（姆茲、米特、基利、戈爾、尼哥）

一群被稱之為「長老」的老人。受腐海的瘴氣所害，手腳隨年紀漸漸不聽使喚，於是到城裡做工。米特為5人中的首領。

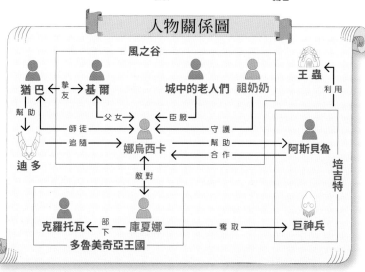

「腐海」這個名稱來自克里米亞半島上的泥灘。曾在書裡讀到「錫瓦什湖（腐臭之海）」的宮崎駿導演畫了「腐海森林」後，決定借用此名稱。

■ 娜烏西卡能吹蟲笛使發怒失控的王蟲平息下來。

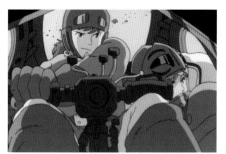

■ 娜烏西卡作為人質與庫夏娜等人前往培吉特的途中，遭遇突襲，娜烏西卡讓庫夏娜一同乘坐砲艇，逃出起火燃燒的飛行船。

■ 大群王蟲朝風之谷壓境而來，庫夏娜立刻下令巨神兵燒光牠們。

'84年春休み全国洋画系一斉ロードショー!

火の7日間が地球を灼いた…

原作・脚本・監督 宮崎駿
風の谷のナウシカ
製作 博報堂書店・博報堂◆配給 東映社

海報

《風之谷》的海報
有4種圖樣。全部
都是專門為海報繪
製的。

■知名模型盒繪繪師高荷義之所畫的第二版海報。

少女の愛が奇跡を呼んだ。

風の谷のナウシカ

■ 第一版海報。由宮崎駿導演根據設計師的草圖繪製原畫。另有圖像四周為深綠色的版本。

報紙廣告

焦點鎖定娜烏西卡
的廣告,與同期上
映的《名偵探福爾
摩斯》一同刊登在
各大報上。

■《風之谷》的廣告始於1984年1月18日(上映前的2個月左右)的《東京時報》(全5段)。

■ 1月26日刊登《讀賣新聞》的廣告。從這幅廣告起,均使用第三版海報作為視覺圖像。

■ 2月16日刊登於《讀賣新聞》的全版廣告。下方有其他公司的廣告。

譯註:報紙全版共15段,全5段相當於三分之一的版面。

24

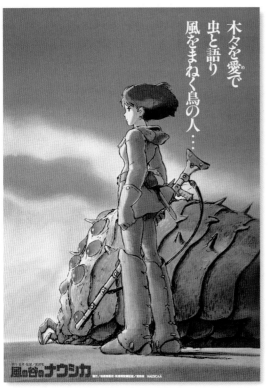

木々を愛め
で虫と語り
風をまねく鳥の人……

■ 這張由宮崎駿導演為院線海報繪製原畫並當作贈品用的海報，後來被當作主視覺海報。

■ 電影製片廠大映公司二次發行時的海報。使用首輪上映時高荷義之繪製的第三版海報的圖樣。

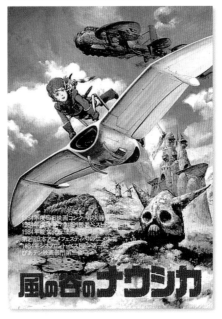

■ 韓國版海報。

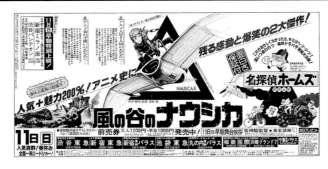

■ 3月6日《讀賣新聞》登出的廣告，將第三版海報中在天空飛翔的娜烏西卡裁下壓在三角形的底圖上，以凸顯娜烏西卡。

■ 上映5天後的3月16日，《東京時報》上刊登的5段半廣告是只限橫濱地區的地方版報紙廣告。之後又製作多幅僅限橫濱地區的廣告。

■ 3月17日《體育日本》全5段的廣告上，以觀後感形式刊出影評人宇田川幸洋和一般觀眾的評語。

天 空 之 城

1986年

　　宮崎駿繼《風之谷》之後執導的動畫長片，同時也是吉卜力工作室推出的第一部作品。這是一部大人小孩都能欣賞、波瀾迭起的冒險動作片。故事靈感來自於強納森‧史威夫特（Jonathan Swift）的幻想故事《格列佛遊記》，劇情圍繞著飄浮在空中、傳說的寶藏之島拉普達展開。主角是嚮往拉普達的少年巴魯和拉普達王族後裔的少女希達，另外還有由女中豪傑朵拉率領的空中海盜集團，和覬覦拉普達科技的反派角色穆斯卡等。故事場景是一個會令人想起19世紀的虛構世界，還會出現振動機翼飛行的昆蟲型撲翼機，和巨大飛行戰艦歌利亞等獨特的機器，精彩刺激的動作場面接連不斷。而另

一方面，機器人士兵守護著淪為廢墟的拉普達庭園的身影，透露出一股文明日益衰亡的悲涼。除此之外，還要關注為冒險動畫創造出獨特的深度和立體感的宮崎駿導演的世界觀。本片除了和《風之谷》一樣獲得每日電影獎頒給優秀動畫作品的大藤信郎獎，更高居各電影雜誌十大電影排行榜的前幾名。現在依然是每次電視台播放時，都會在SNS上造成話題的人氣之作。

　　此外，吉卜力從這部作品開始，除了一般的聲優之外，還起用長年活躍於電視劇、舞台劇的資深演員，如初井言榮（朵拉）、寺田農（穆斯卡）等為出場人物配音。

上映日期：1986 年 8 月 2 日
片長：約 124 分鐘
ⓒ 1986 Studio Ghibli

原著‧編劇‧導演 ⋯⋯⋯ 宮　崎　　駿
製　作　人 ⋯⋯⋯⋯ 高　畑　　勳
音　　樂 ⋯⋯⋯⋯ 久　石　　讓
作　畫　指　導 ⋯⋯⋯⋯ 丹　内　司
美　　術 ⋯⋯⋯⋯ 野　崎　俊　郎
　　　　　　　　　　 山　本　二　三
色　指　定 ⋯⋯⋯⋯ 保　田　道　世
插　入　曲 ⋯⋯⋯⋯ 《伴隨著你》
　　　　　　　　　　（演唱：井上あづみ）
製　　作 ⋯⋯⋯⋯ 吉卜力工作室
出　　品 ⋯⋯⋯⋯ 德　間　書　店

巴　　魯 ⋯⋯⋯ 田　中　真弓
希　　達 ⋯⋯⋯ 橫沢啓子
朵　　拉 ⋯⋯⋯ 初井言榮
穆　斯　卡 ⋯⋯⋯ 寺　田　農
波　姆　爺 ⋯⋯⋯ 常田富士男
將　　軍 ⋯⋯⋯ 永井一郎
師　　傅 ⋯⋯⋯ 糸　博
師傅的太太 ⋯⋯⋯ 鷲尾真知子

劇情故事

　　相傳很久以前，拉普達人製造出一種能夠浮在空中、叫做飛行石的巨大結晶，讓一座很大的島嶼飄浮在空中，並以優異的科學力量統治地面上的各國。那之後700多年過去，如今拉普達成為傳說，不斷為人所傳述。

　　巴魯是在礦山工作的貧困少年，他的夢想是繼承身為冒險家的亡父心願，希望有一天能找到拉普達。某天晚上，有位少女在巴魯面前從天而降。她

在飛行石墜飾的保護下，緩緩降落。巴魯接住的這位少女正是拉普達王國的繼承人希達。巴魯一面保護希達不受覬覦飛行石和拉普達寶藏的政府特務機關與空中海盜的傷害，一面和希達一起朝拉普達前進。

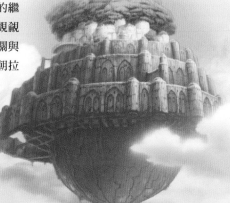

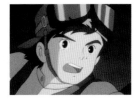

巴魯

在礦山當技工學徒，是個坦率、開朗的少年。父母早逝，一個人獨自生活，與希達相遇後，踏上尋找拉普達的冒險之旅。

希達

本名羅希達·多魯耶·烏魯·拉普達，即拉普達的王位繼承人羅希達公主，持有母親傳給她的飛行石墜飾。

朵拉

飛行船泰格摩斯號的船長，空中海盜的女首領。率領包含3個兒子在內共10人的朵拉一夥，意圖奪取拉普達的金銀財寶。

朵拉的兒子們
（安里、夏魯魯、路易）

一群身強力壯但叫朵拉「老媽」、緊緊跟隨著朵拉的媽寶。全以法國國王的名字命名，並且是希達的粉絲。

穆斯卡

強行擄走希達，在政府特務機關工作的男人。真實身分是拉普達王族其中一支的後裔，名叫羅穆斯卡·保羅·烏魯·拉普達，計畫復興拉普達。

莫多羅

朵拉一夥的成員之一，在泰格摩斯號的機械室工作的老技師。

波姆爺爺

巴魯的舊識，對礦山瞭若指掌的老礦師。

將軍

負責探查拉普達的指揮官。和穆斯卡一同搭乘巨大的飛行戰艦歌利亞朝著拉普達前進，但對穆斯卡懷有不滿。

師傅（達非）

在鐵道車溪谷工作的礦夫，巴魯的師傅。對工作要求嚴格，但十分疼愛無父無母的巴魯。

機器人士兵

拉普達人製造的半有機體機器人。能感應飛行石，只效忠拉普達人。除了戰鬥用機器人，還有負責照顧庭園的園丁機器人。

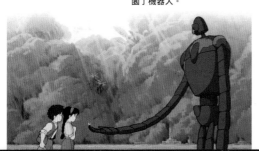

機器人士兵　波姆爺爺

幫助　　忠告

希達　幫助　巴魯

追捕　　追捕　　尊敬

穆斯卡　←敵對→　朵拉和兒子們　←對抗→　師傅（達非）

利用　　為其工作

將軍　　莫多羅

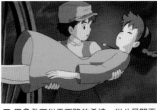

■ 巴魯救下從天而降的希達，從此展開兩人的冒險旅程。

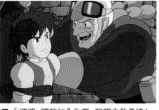

■ 「婆婆，讓我加入你們。我想去救希達！」巴魯說，朵拉於是帶著他一同上路。

■ 巴魯隨同朵拉一起去救出被穆斯卡擄走的希達。

■ 巴魯和希達被巨大低氣壓氣旋「龍巢」捲走，最後被捲到拉普達的庭園。

關注重點

　　是海盜也是母親的朵拉，其原型是宮崎駿導演的母親。宮崎駿導演因體弱多病，6歲到15歲都在病床上度過，據說他的母親擁有強大的內心，這點與朵拉有共通之處。「就算我們兄弟4人合力也不敵老媽。」他如此說道。

日本版海報是以巴魯和希達為主，海外版則徹底展示出拉普達的樣貌。

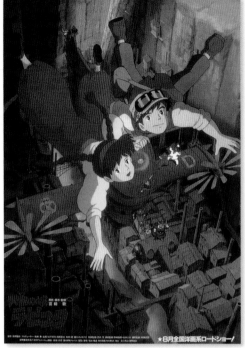

■ 第一版使用專為海報繪製的巴魯和希達在天上飛的視覺圖像。

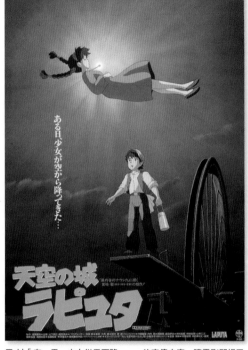

■ 以「有一天，少女從天而降……」的宣傳文案，讓電影開場巴魯與希達的相遇顯得很神祕的第三版海報。

報紙廣告

宣傳方式和《風之谷》一樣，《天空之城》也是公開上映2個月前就開始打廣告。

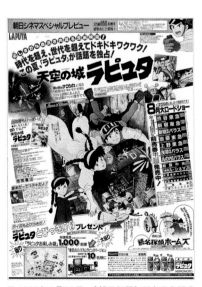

■ 1986年6月10日，《朝日新聞》刊出的全版廣告。雖然使用第一版海報的視覺圖像，但黑白印刷無法呈現出美麗的背景，之後便使用其他圖樣。

■ 6月25日《讀賣新聞》刊出的廣告是以第三版海報的視覺圖像為主，加上劇中令人印象深刻的場景構成。

■ 公開上映約一週前的7月25日，《讀賣新聞》的廣告把試映會上觀眾的回響放進宣傳文案：「超越對《風之谷》的愛和感動，試映室佳評如潮！」

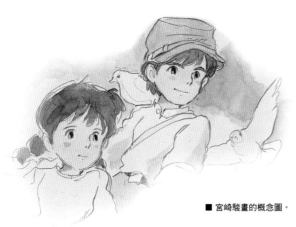

■ 宮崎駿畫的概念圖。

■ 法國版海報。

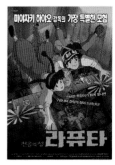

■ 韓國版海報。

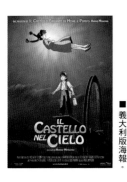

■ 義大利版海報。

■ 德國版海報。

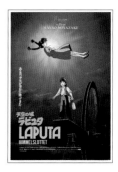

■ 別種圖樣的義大利版海報。

■ 挪威版海報。

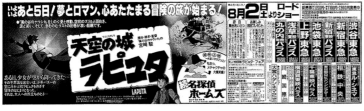

■ 公開上映 5 天前的 7 月 28 日，《朝日新聞》的廣告是使用第三版海報的視覺圖像構成。

■ 公開上映前一天的 8 月 1 日，《朝日新聞》刊出的廣告上有「電影見面會和小禮物！」的公告，同時載明都內各戲院的首場時間為早上 8 點 40 分。

■ 公開上映約一週後的 8 月 8 日，《讀賣新聞》刊出的廣告並未使用主文宣，而是以全新的文宣構成。

製作祕辛

　　在進行企劃時，《天空之城》的暫定片名是「少年巴魯與飛行石之謎」。「巴魯」是宮崎駿導演學生時代想出的水手之名；女主角「希達」則是從數學課學過的「θ」符號想到的。

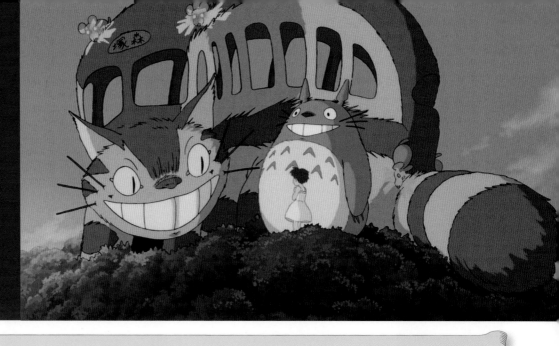

描繪森林裡的
神奇生物
與孩子們之間
不可思議的交流互動

龍貓

<div align="right">1988年</div>

　　宮崎駿導演執導的院線動畫作品。講述小月和小梅姊妹舉家搬到自然生態豐富的東京郊外，在那裡遇到森林裡一種大人看不見的生物龍貓，經歷一段奇遇的故事。角色和設定是根據宮崎駿導演從事電視動畫製作時，工作之餘所畫的素描。時代背景是1950年代末期，電視機尚未普及到一般家庭的日本。而支撐這部充滿鄉愁的作品世界的，正是以夏季田園風光為主的美麗背景圖。尤其是小月為了找小梅跑來跑去的場面，透過天空和雲朵的色調變化來表示時間流逝，充分展現動畫美術的表現力。擔任美術指導的是首次參與吉卜力動畫電影製作的男鹿和雄，成了往後吉卜力作品中必不可少的班底

之一。

　　這部電影是以兩片連映的方式，與高畑勳導演的《螢火蟲之墓》一起公開上映，榮獲包括每日電影獎的大藤信郎獎在內的眾多電影獎項，得到高度評價。由資深演員北林谷榮負責配音的婆婆等迷人的出場人物和各種生物，至今依然很受歡迎。龍貓後來成為吉卜力工作室的象徵標誌，灰塵精靈則在《神隱少女》（2001年）中再次登場。此外，主題曲《散步》和《龍貓》在幼稚園、國小等處被傳唱，至今仍然是孩子們最喜歡的歌曲。

上映日期：1988年4月16日
片長：約86分鐘
ⓒ 1988 Studio Ghibli

原著・編劇・導演	宮崎	駿
製 作 人	原	徹讓
音 樂	久石	春
作 畫	佐藤	好春
美 術	男鹿	和雄
上 色	保田	道世
歌 曲	《 散 步 》	
	《 龍 貓 》	
	（演唱：井上あずみ）	
製 作	吉卜力工作室	
出 品	德間書店	

小 月	日高 のり子	
小 梅	坂本 千夏	
爸 爸	糸井 重里	
媽 媽	島本 須美	
婆 婆	北林 谷榮	
龍 貓	高木 均	

劇情故事

　　故事場景是1950年代的東京郊外。5月一個晴朗的日子，為了在空氣清新的地方迎接住院中的媽媽回家，小月、小梅姊妹和爸爸一起搬到一間獨棟的老房子。搬家後不久便目擊灰塵精靈出沒的姊妹兩人感到興奮又緊張，不禁心想：「難道這是間鬼屋!?」

　　有一天，小月去上學，爸爸在工作，獨自在院子裡玩耍的小梅遇見了奇怪的生物。那是自古便棲息在日本的「龍貓」。不久，龍貓也在小月面前現

身，還出現貓巴士，小月、小梅和龍貓們展開了一段神奇、愉快的交流。

30

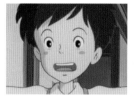

小月

開朗、快樂的小六學生。代替因病住院的媽媽做家事、照顧年幼的妹妹，穩重可靠。並寫信給媽媽，告訴她家裡的情形。

小梅

小月的妹妹。活力充沛的4歲小女孩。不同於懂事的姊姊，個性有著頑固的一面，不聽人勸。好奇心旺盛，發現有趣的事物便一頭栽入其中。

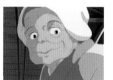

爸爸（草壁辰男）

考古學學者。在東京的大學當兼任講師。曾說自己「從小就夢想能住在鬼屋裡」，小月和小梅都很喜歡這樣的爸爸。

媽媽（草壁靖子）

生病住院療養中，希望能盡快回到家人身邊。是位聰明有智慧的女性，對小月和小梅來說，只要有媽媽在就能安心。

婆婆

小凱的祖母。受託管理草壁家新搬進的房子。十分照顧母親不在身邊的小月和小梅姊妹。

小凱

住在草壁一家隔壁的農家子弟。和小月念同年級，打從小月搬來時就很在意她，無法坦率地與她互動。

灰塵精靈

外形長得像栗子毬果的黑色生物。喜歡黑暗的地方，住在無人的空屋裡，讓整間房子滿是煤灰和灰塵。

貓巴士

龍貓們搭乘的公車。人類雖然看不見，但當貓巴士從身邊經過時，便會感覺有一陣旋風颳起。有12隻腳，可以在天空和水面上奔馳。

龍貓

比人類還要早住在日本的神奇生物。以橡果子等樹果為食，悠悠哉哉地在森林裡生活。龍貓是小梅為牠們取的名字。

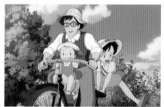
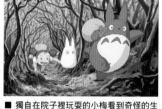

■ 爸爸、小月、小梅共騎一輛腳踏車去探望住院中的媽媽。

■ 獨自在院子裡玩耍的小梅看到奇怪的生物並追著牠們跑。最後追到……。

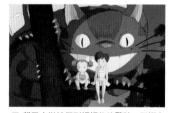
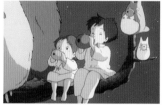

■ 貓巴士送她們到媽媽住的醫院，從樹上看著病房裡的情形。

■ 小月和小梅隨著龍貓一起在天空飛，在樹上吹陶笛，度過愉快的時光。

龍貓的日文片名是由「所澤隔壁的鬼怪」縮短而來。角色原型是來自宮澤賢治所寫的《橡子與山貓》裡的一幕──橡子在目瞪口呆的山貓腳邊吱吱喳喳。宮崎駿導演從中得到的印象是一切的源頭。

海報

《龍貓》的海報是以龍貓，和融合小月、小梅特徵的小女孩構成。其中也有特地繪製的電影海報。

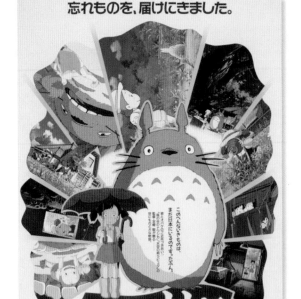

■ 第二版海報。以龍貓和小女孩為中心，四周點綴著各個場景畫面。刻意將圖顛倒放置等，感覺充滿童心。

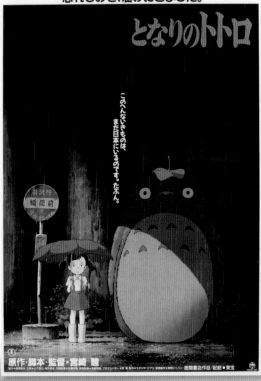

■ 第一版海報。最常見的龍貓海報就是這幅專門為院線上映所繪製的海報。

■ 購買預售票者附贈的海報是特別繪製的版本。不只有乘著陀螺在天上飛的龍貓，貓巴士裡也有龍貓。

■ 義大利版海報。

■ 法國版30週年紀念重映海報。

■ 芬蘭版海報。

■ 中國版海報。

■ 不同圖樣的義大利版海報。

■ 韓國版海報。

■ 不同圖樣的韓國版海報。

■ 韓國版第三種海報。

製作祕辛

　　擔任美術的男鹿和雄在這部作品中，幾乎所有場景都有使用深褐色（sepia）和銘綠（chrome green）。理由是屋內的場景也混入了這兩種顏色，當畫面從屋外切換至屋內時，可以讓人感覺是「同一個世界」。

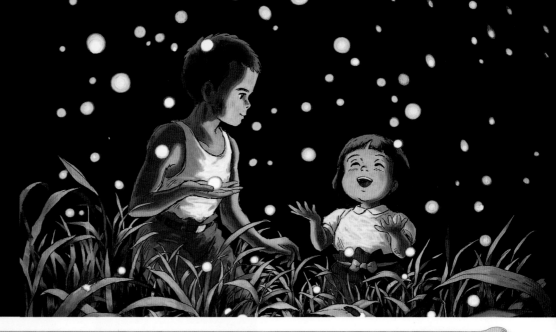

戰火中一對兄妹的悲劇。

提升了吉卜力作品的評價

高畑勳導演的作品

螢火蟲之墓 （港譯名稱：再見螢火蟲）

1988年

作家野坂昭如根據自身經歷所寫的直木獎得獎作品首次翻拍成電影。故事背景是1945年（昭和20年）第二次世界大戰末期的神戶，講述14歲的哥哥清太試圖和4歲的妹妹節子一起活下去的故事。高畑勳導演徹底研究史料，包括將城鎮付之一炬的燒夷彈的構造在內，盡可能正確地重現戰時的景況。另外，為了讓觀眾能自然而然地進入故事情節，起用與角色年紀相近、當時年僅5歲的白石綾乃為節子配音。她的台詞不是配合動畫人物的嘴型錄製的，而是採用先錄音，然後配合她的聲音繪製動畫人物的嘴型，其他演出者再聽她的配音進行表演。擔任人物設計和作畫指導的近藤喜文等作畫人

員，還實際去採訪幼兒園的孩童等，作為作畫時的參考。

如此追求寫實所完成的電影，除了經歷過戰爭的人之外，不了解那個時代的人也有身歷其境的感覺，能夠領會。電影一開場出現的兄妹兩人像是在帶領觀眾走進故事，是電影獨特的表現手法。大樓林立的街景在兩人面前浮現的最後一幕，表現出高畑勳導演的中心思想——現今的和平是建立在過去的戰爭之上。本片是以兩片連映的方式與《龍貓》同時公開上映，當時票房雖然沒有大賣，但不僅日本國內，也獲得國外兒童電影方面的獎項，提升了吉卜力工作室的評價。

上映日期：1988年4月16日
片長：約88分鐘
©野坂昭如／新潮社，1988

原　　　　著……野　坂　昭　如
編　劇・導　演……高　畑　　　勳
製　作　人……原　　　徹　生
音　　　樂……間　宮　芳　生
人物設計‧
作　畫　指　導……近　藤　喜　文
構　　　圖……百　瀨　義　行
作畫指導助手‧
美　術　指　導……山　本　二　三
色　彩　設　計……保　田　道　世
插　入　曲……《　陋　室　》
（Home, Sweet Home）
（灌唱:Amelita Galli-Curci）
製　　　作……吉卜力工作室
出　　　品……新　潮　社

清　　　太……辰　己　　　努
節　　　子……白　石　綾　乃
媽　　　媽……志乃原良子
親戚阿姨……山　口　朱　美

劇情故事

1945年第二次世界大戰期間。B29轟炸機的炸彈大量落在清太和節子所居住的神戶，城市被燒成一片廢墟。兩人在這場空襲中失去了母親，於是便寄居在親戚的阿姨（遺孀）家。因為戰事拖長，糧食也愈來愈缺乏，漸漸被當作累贅的清太和節子用母親留下的存款，買齊炭爐和鍋碗，弄到一點點

食物，吃了一頓簡單但愉快的飯。之後兩人離開阿姨的家，開始在池塘邊的橫穴式防空洞過生活。

到了夜晚，兩人把在池塘邊飛翔的螢火蟲捉住後，放進蚊帳裡，美麗而虛幻的光頓時在黑暗中擴散。然而，這種有如扮家家酒般的生活不可能持續多久，兩人逐漸被逼入絕境。

◆原著：野坂昭如《螢火蟲之墓》（新潮文庫出版）

原著介紹

野坂昭如以自己在戰爭中的經歷為題材所寫的短篇小說，獲得第58屆直木獎。
基於對本作的特殊情感，野坂昭如一直認為不可能將它改編成電影，但看了吉卜力作品的概念圖後，他短評道：「深覺動畫可畏。」

清太

14歲。擔任海軍大尉的父親搭乘巡洋艦出征中，又在空襲中失去母親。相信父親一定會平安歸來，竭盡全力照顧年幼的妹妹。

節子

4歲。很高興和哥哥兩人一起住在防空洞，但在無法取得足夠營養的生活中漸漸失去健康。

媽媽（清太和節子的母親）

心臟不好，發生空襲時比清太他們早一步前往防空洞躲避，但在1945年6月的神戶大空襲中喪生。

親戚阿姨

住在西宮，是清太和節子的遠房親戚。照顧喪母的清太和節子兄妹，但關係搞得愈來愈糟。

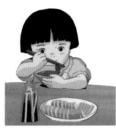

人物關係圖

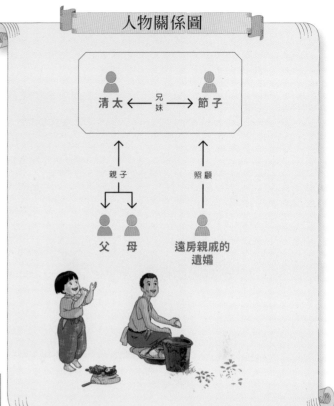

清太 ←兄妹→ 節子

親子　　　照顧

父　母　　遠房親戚的遺孀

■ 清太和節子在電影的開頭出現，帶領觀眾進入故事中。

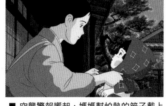

■ 空襲警報響起，媽媽幫怕熱的節子戴上防空頭巾。這是兩人最後一次接觸。

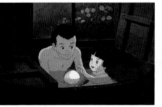

■ 在阿姨家附近洗澡的清太和節子。清太用手巾逗節子笑。

■ 清太從銀行領出母親的存款後，回程在電車上對節子說，兩人可以用這筆錢做任何事。

■ 清太與節子開始住在防空洞後，兩人捉了許多螢火蟲放進蚊帳裡。

■ 清太與節子並排躺在螢火蟲的光亮中，講起以前看過的海上閱兵，思念在戰場上的父親。

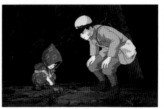

■ 螢火蟲到了早上便死去。節子一邊想念去世的媽媽，一邊挖洞埋葬螢火蟲。

■ 形單影隻的清太想起與節子兩人一起生活的日子。

關注重點

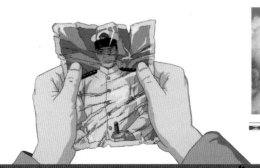

在清太回想以前和母親一起去海邊的場景中，母親撐的傘的陰影讓人感覺顏色略紅。這是色彩設計（負責決定作品中的所有顏色）保田道世參考高畑勳導演給他的資料——《莫內畫冊》所設計的顏色。

海報

海報使用了糸井重里的宣傳文案「想活下去的4歲與14歲兄妹」。

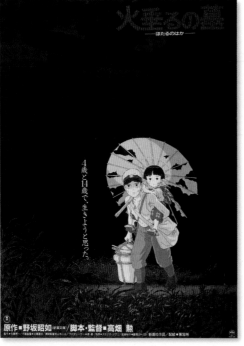

■ 第一版海報的圖像靈感是來自歌舞伎中，男女結伴上路的「私奔」場面。

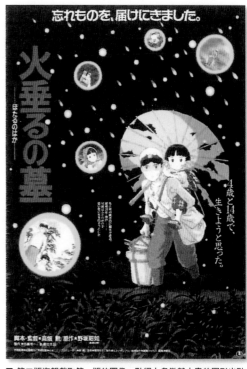

■ 第二版海報截取第一版的圖像，點綴上象徵螢火蟲的圓形光點和象徵燒夷彈的火球，以及各個場景畫面，藉此來表現這部作品的內容。

報紙廣告

《螢火蟲之墓》的報紙廣告是與同時上映的《龍貓》一起刊出，並且附上「為您送來遺忘之物」的文案。

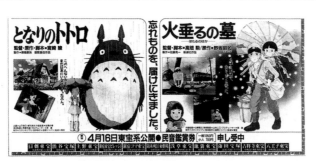

■ 1988 年 2 月 19 日，《聖教新聞》上刊登的廣告。比一般報紙提早一個月刊出的這幅廣告上，打出民音欣賞券索取公告。

譯註：民音為日本民主音樂協會的簡稱。

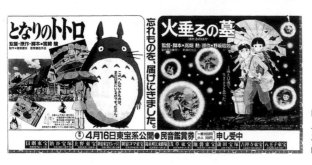

■ 刊載於 2 月 24 日《聖教新聞》上的《螢火蟲之墓》廣告，使用第二版海報的圖像來傳達這部作品的內容。

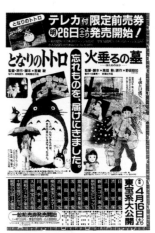

■ 3 月 25 日《讀賣新聞》刊出的廣告上，預售票限定版電話卡的公告占據很大的版面。

■ 紀念25週年，在英國與《龍貓》同時上映時的海報。

■ 購買預售票特別贈送的海報。上方隱約可見的黑色剪影是 B29 轟炸機。在空中飛舞如火星般的橘色光點代表燒夷彈。

製作祕辛

為了如實描寫那個時代和當時的日常生活，高畑勳導演和製作人員從燒夷彈的構造、B29的飛行路線、糖果罐、留聲機、阪急三宮站到御影公會堂，所有事物都徹底調查，以提高作品的真實度。為了描繪節子，還用素描方式畫下工作人員當時4歲的女兒。

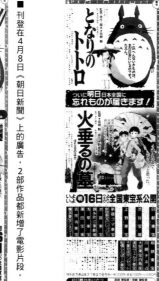

■ 刊登在4月8日《朝日新聞》上的廣告，2部作品都新增了電影片段。

■ 公開上映前一天的4月15日，在《每日新聞》刊出的廣告上，一直以來2部作品共用的宣傳文案「為您送來遺忘之物」，變成「明天 遺忘之物終於送達全日本！」。

■ 公開上映後的4月28日，在《每日新聞》刊出的廣告上，大篇幅引用《讀賣新聞》中的評語。

吉卜力筆下的
「街道和建築」

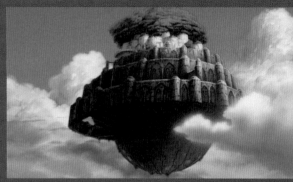

■巴魯和希達在鐵道車溪谷中奔逃。

　　作為故事場景出現在吉卜力作品中的街道和建築物各有各的特色，令人印象深刻。拍電影前會事先尋找適合拍攝的地點，並實地採訪、取景。製作動畫時也一樣，特別是吉卜力的作品，即使內容奇幻，多半還是會實地取景，供負責設定或背景美術的人員參考。吉卜力描繪的故事充滿了真實感，就是來自於這些細心的事前準備工夫。

■現在成了廢墟，無人居住的拉普達庭園。

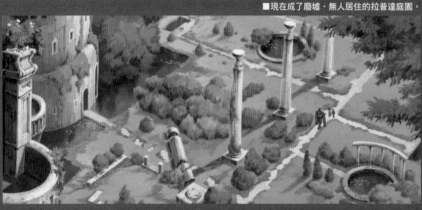

■巫師蜘蛛的城堡。

■飛行島嶼拉普達全景。

《天空之城》

　　拉普達是一座在過去機械文明興盛下創造出的飛行島嶼。現在成了無人居住的廢墟，是管理庭園的機器人和一度滅絕的動物們的天地。巴魯所居住的鐵道車溪谷是個沿著陡峭山壁有住家、精煉廠、鐵軌等的礦山鎮。

《神隱少女》

　　小千（千尋）工作的油屋和周邊街道，是宮崎駿導演參考江戶東京建築園所設計而成的。油屋從最高一層湯婆婆住的房間到最底層的鍋爐室，分為好幾層，設有藥浴池、宴會廳等設施。

■千尋工作的油屋內部。

■湯婆婆掌握所有權力的油屋全景。

■和女人們一起踩風鼓的阿席達卡。

《魔法公主》

　　由黑帽大人管理的「達達拉城」主要是座煉鐵廠。在西方的技術被引進之前曾繁榮一時。同時也是黑帽大人為女性和受歧視之族群所設的庇護所。他們在這裡生產鐵器和石火槍，對抗領主的勢力。

■宛如一座城堡的達達拉城全景。

■亞刃與瑟魯相遇的港都霍特鎮。

《地海戰記》

　　受黑暗力量支配的巫師蜘蛛住在有多座高塔的巨大城堡裡。夜晚顯得陰森森，但在陽光照耀下十分美麗。亞刃與瑟魯相遇的港都霍特鎮是參考克勞德·洛蘭的畫設計而成。

《風之谷》

　　娜烏西卡的故鄉風之谷，是個藉由酸之湖吹來的風推動風車作為動力來源的農業國家。人們要一面防止腐海的毒氣和蟲群入侵，一面與自然共存。另一方面，還有挖掘「火之七日」遺跡中的物資和技術加以利用的軍事國家多魯美奇亞，和工匠之都培吉特。

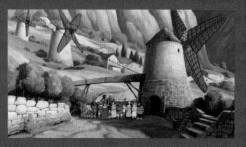

■琪琪決定落腳的城市克里克的街頭。鐘塔附近人多車也多。

■琪琪找不到住宿，不知如何是好時身處的廣場，是人們休憩的場所。

■琪琪很喜歡的場所之一——鐘塔及其周邊。

《魔女宅急便》

琪琪為了成為正式的魔女離家修行，她來到的城市是克里克。其設計是以瑞典首都斯德哥爾摩和波蘭的海哥特蘭島上的維斯比為原型。散發中世紀歐洲氛圍的風景，充分運用了宮崎駿導演為其他企劃出國時的經驗。

■吉娜女士享受獨處時光的飯店花園。

■吉娜女士與波魯克話當年的飯店餐廳。牆上裝飾著以前的照片。

■吉娜女士經營的亞得里亞諾飯店全景。

《紅豬》

吉娜女士經營的亞得里亞諾飯店是一家水上飯店，位在地中海一隅的亞得里亞海上。飯店內除了酒吧和餐廳之外，還備有停靠船隻和水上飛機用的碼頭和航空燈塔。這裡也是逃犯曼馬由特隊和空賊們經常聚集之地。

■故事主要場景高知市的街景。

■高知具有代表性的觀光景點「高知城」。同學會後，久別重逢的主角們抬頭望向高知城。

《海潮之聲》

故事的主要場景高知市內和高知城等，是根據實地取景繪製而成。尤其里伽子轉學後的新學校（拓的學校），更是忠實重現了作為原型的當地高中。背景美術和方言台詞一同撐起了作品中的地方色彩。

■月島雫所寫的《貓男爵物語》故事發生地依巴拉度（IBLARD）的風景。

《心之谷》

月島雫居住的向原周邊是以東京西部私鐵沿線為原型。設定成以高台上的地球屋為中心，想像猶如義大利的山岳都市一樣有高低起伏的地勢。加上作為月島雫創作的故事登場的井上直久的異想世界圖畫，總感覺有種異國情調。

■聖司的外公所經營的店——地球屋。月島雫就是在這家店遇見貓男爵。

■月島雫放學回家前往圖書館時經過的山丘，可以瞭望杉之宮。

■與十字街相通的異次元廣場上的貓事務所前。

■小春被帶去的貓國。後方遠處是貓王的城堡。

《風起》

■羅患結核病的菜穗子住的富士見高原醫院。

立志成為飛機設計師的二郎後來到位於愛知縣名古屋市的三菱內燃機工作。電影中根據資料重現了當時的風景，如名古屋車站周邊、爆發擠兌潮的銀行等。二郎的妻子菜穗子入住的高原醫院也是真實存在的設施。

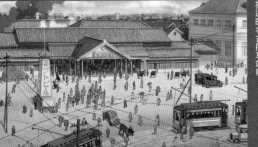
■到三菱內燃機上班的二郎所抵達的名古屋車站前。

《貓的報恩》

小春去諮詢的貓事務所位在與十字街相通的異次元廣場上。起初真人大小的小春，不知不覺間縮小成和男爵牠們一樣大。小春被帶去的貓王城堡四周被迷宮保護著，牆壁上有著貓最愛的魚主題裝飾品。

《來自紅花坂》

小海和俊就讀的港南學園有一棟俗稱「拉丁區」（名稱來自巴黎學生聚集的街區）的老建築，是文化社團的社辦大樓。各社辦裡堆積的備品和資料如地層一般厚，雜亂的內部宛如迷宮。後來經過大掃除而煥然一新。

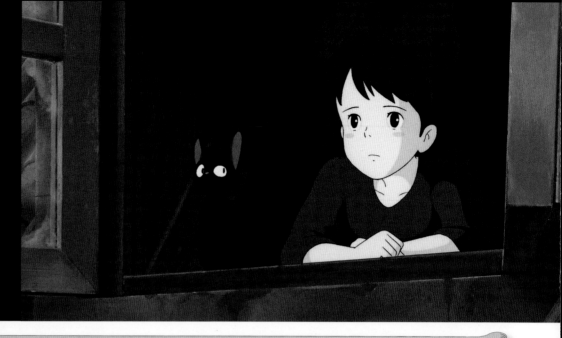

實習魔女琪琪為了成為
正式的魔女而奮戰
吉卜力第一部
賣座的電影

魔女宅急便 　　　　　1989年

根據獲得無數兒童文學獎的童話作家角野榮子的原著改編成的動畫電影。這是吉卜力首次採用外部公司提出的企劃，而且又是一部小品之作。因此原本計畫由宮崎駿擔任製作人和編劇，導演一職則交由新人負責。不過在編劇階段，宮崎駿腦中的想像不斷擴大，最後決定親自執導。宮崎駿導演當初計畫以琪琪收到老奶奶的禮物後眼眶泛淚的場面作結束，但助理製作人鈴木敏夫提議，希望結尾能有一個高潮情節出現。於是追加琪琪從飛行船事故救下蜻蜓那一場戲。女主角琪琪的故事，也變成描寫一個從地方來到都市的普通小女孩所經歷的日常。片中出現的魔法，也就是騎著掃帚在天上飛，不過

是琪琪具備的才能之一。和琪琪遇到學畫畫的女生烏爾絲拉擁有的繪畫天分一樣。琪琪遇到烏爾絲拉後，進而審視自己的故事發展方式，與同樣由宮崎駿擔任編劇的《心之谷》（1995年）有共通之處。

從電影開頭下定決心踏上旅程起，全片細膩地描繪13歲實習魔女琪琪的心情感受，深深吸引觀眾。它不僅僅是科幻、冒險故事，更是能讓人感受到宮崎駿作為動畫導演的全新一面的傾力之作。公開上映時透過與大和運輸和電視台等的合作，進行大規模的宣傳，寫下動畫史上動員264萬人觀看的空前紀錄。

上映日期：1989年7月29日
片長：約102分鐘
ⓒ1989 角野栄子・Studio Ghibli・N

原　　　著……角　野　栄　子
製 作 人・
編劇・導演……宮　崎　　　駿
助理製作人……鈴　木　敏　夫
音 樂 指 導……久　石　　　讓
人 物 設 計……近　藤　勝　也
作　　　畫……大　塚　伸　治
　　　　　　　近　藤　勝　也
　　　　　　　近　藤　喜　文
美　　　術……大　野　廣　司
色 彩 設 計……保　田　道　世
插　入　曲……《口紅的留言》
　　　　　　　《若被溫柔包圍》
　　　　　　　（演唱：荒井由実）
製　　　作……吉卜力工作室
出　　　品……德　間　書　店
　　　　　　　大　和　運　輸
　　　　　　　日本電視放送網

琪琪／烏爾絲拉……高山みなみ
吉　　　吉……佐　久　間　レ　イ
可　　琪……信　沢　三　惠　子
索　娜……戸　田　恵　子
蜻　　　蜓……山　口　勝　平
管 家 婆 婆……関　　　弘　子
歐 其 諾……三　浦　浩　一
老　奶　奶……加　藤　治　子

劇情故事

琪琪是個剛滿13歲的小魔女。魔女只要年滿13歲就必須出外去修行。即離開故鄉到陌生的城市生活一年。琪琪帶著黑貓吉吉，在一個美麗的滿月之夜踏上旅程。隔天早晨，琪琪來到了熱鬧的海岸城市克里克。

在麵包店的空房間住下來的琪琪，一邊在店裡

幫忙，一邊利用自己唯一會的魔法——騎著掃帚在天上飛，開始做起「快遞」的工作。琪琪不是弄丟別人寄送的物品，就是辛苦把物品送達卻惹得對方不高興。

琪琪就在經歷各種各樣的事情，同時與各式各樣的人接觸的過程中，逐漸成長。

原著介紹

◆原著：角野榮子《魔女宅急便》（福音館書店出版）全6卷＋特別篇2卷

獲得2018年國際安徒生大獎的童話作家角野榮子的代表作。
在吉卜力的動畫作品之後出版的第2集等其他集數，描寫琪琪透過工作、戀愛、新的邂逅和離別，漸漸成長為成熟女性的故事。

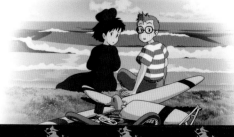

琪琪

13歲的魔女。雖說是魔女，但唯一會使用的魔法就是在天上飛。為了成為正式的魔女在克里克展開修行。對黑色的魔女服有點不滿意。

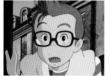

吉吉

與琪琪同一天出生、一起長大的黑色公貓。能跟琪琪溝通講話、一同旅行的夥伴。有點愛挖苦人。

蜻蜓

住在克里克的13歲少年。嚮往飛行，對騎著掃帚在天上飛的琪琪很感興趣，兩人結為朋友。

可琪莉

琪琪的媽媽，37歲。除了會飛行，還會幫小鎮的居民調配藥劑，是個貨真價實的魔女。

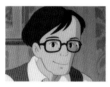

歐其諾

琪琪的爸爸，40歲。研究魔女和妖精的民俗學者，與魔女可琪莉結婚。十分疼愛小孩。

索娜

克里克城一間麵包店的老闆娘。26歲，懷孕中。善於照顧人，很喜歡琪琪，提供空房間給她住。

麵包店的老闆

索娜的丈夫，30歲。木訥寡言的麵包師傅，每天一早就在烤麵包。

烏爾絲拉

學畫畫的18歲女生。一個人住在森林裡的小木屋裡，靠著畫圖為生。為人直爽，成為琪琪很好的商量對象。

老奶奶

住在有著藍屋頂的洋房裡，和藹優雅的老婦人。因為託琪琪送東西而變得要好。

管家婆婆

長年服侍老奶奶的幫傭。

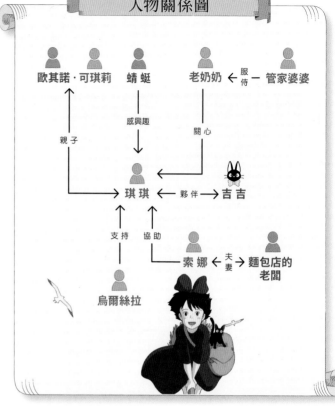

歐其諾·可琪莉　蜻蜓　　老奶奶 ─服侍─ 管家婆婆

親子　　感興趣　　　　關心

琪琪 ←夥伴→ 吉吉

支持　協助

索娜 ←夫妻→ 麵包店的老闆

烏爾絲拉

■ 年滿13歲的魔女琪琪決定離開家鄉，去外地修行一年……

■ 在靠海的克里克城認識同年紀的蜻蜓。兩人共騎一輛腳踏車外出。

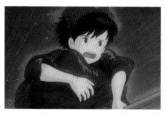

■ 開始以快遞為職的琪琪在送貨途中遭遇暴風雨。

■ 停靠在克里克城的飛行船突然被強風吹上天。蜻蜓有危險！琪琪前往搭救……

烏爾絲拉畫的圖另有原圖。即八戶市立湊中學校養護班學生全體共同創作的版畫《飛越彩虹的船》。這幅版畫中沒有以琪琪為原型繪製的少女。

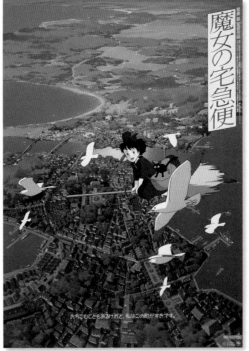

■ 第二版海報。「雖然會感到沮喪，但我很好」的宣傳文案變成「雖然有時也會沮喪，但我喜歡這個城市」。

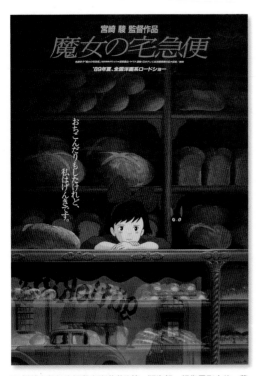

■ 描繪在麵包店裡顧店的琪琪的第一版海報。想像電影中的一幕繪製而成，利用玻璃的反射來表現縱深和立體感。

海報

《魔女宅急便》以女主角琪琪製作了 2 種版本的海報。

■ 公開上映約 3 個月前，預售票啟售前一天的 1989 年 4 月 28 日，第一波廣告在《讀賣新聞》上刊出。

報紙廣告

使用海報的圖樣，並將片名放大，讓它更醒目。

■ 6 月 22 日《讀賣新聞》刊出的廣告使用第二版海報作為主視覺，附上與圖樣相稱的宣傳文案。

■ 6 月 29 日《朝日新聞》刊載的聯合廣告中有試映會資訊、相關書籍和音樂專輯的啟售預告等。原聲帶專輯除了 CD 之外，還有卡帶、LP。

■ 韓國版海報。

■ 義大利版海報。

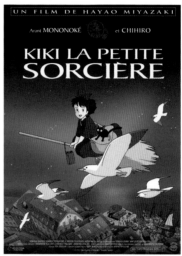

■ 法國版海報。

■ 芬蘭版海報。

■ 挪威版海報。

製作祕辛

　　這部作品中的女性角色被描寫成「代表各年齡層的女性」，看似全都代表長大後的琪琪。由高山みなみ一人配兩角（琪琪和烏爾絲拉）的原因也在此。感覺好像琪琪會慢慢變成烏爾絲拉、索娜、媽媽可琪莉，最後變成老奶奶逐漸老去。

■ 公開上映約一個月前，開始將主視覺改回第一版海報的圖樣，以確立作品形象。7月21日《讀賣新聞》的廣告內容便反映了此方針的轉變。

■ 8月18日《讀賣新聞》刊出的第三種廣告是從電影的一幕場景截取琪琪和吉吉的圖像製成。並使用荒井由實演唱的插入曲《若被溫柔包圍》中「溫柔」這個關鍵詞。

■ 9月1日《每日新聞》等的後期廣告加上延長上映和動員觀眾人數「600萬人」的「更多人被這部電影感動，強調這部電影的大獲成功。

■ 公開上映一週前，7月22日《東京時報》刊出結合主要角色截圖和故事介紹的橫幅廣告。

43

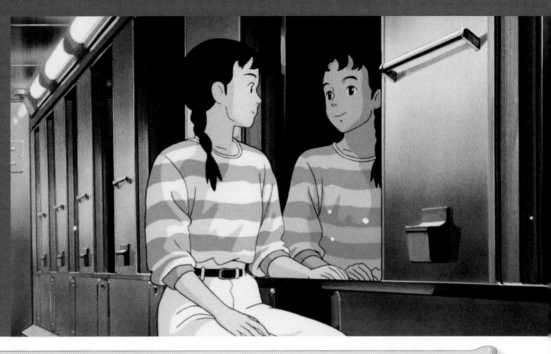

結合2種相異的
動畫表現方式
所描繪出的
尋找自我的故事

兒時的點點滴滴

（港譯名稱：歲月的童話）

1991年

　　這是高畑勳導演在少女漫畫（原著：岡本螢、繪：刀根夕子）中，加入自創元素改編而成的動畫作品。原著的少女漫畫是作者根據自身實際經驗，把1966年（昭和41年）就讀小學五年級時的回憶編寫而成。27歲的女主角是個粉領族，為了體驗農事而去拜訪在山形務農的親戚家，因而回憶起童年的往事，同時與在地青年相遇後，也重新審視自己的生活方式。這是以成年女性為主角的故事，反映日本從昭和進入平成，家庭型態轉變，女性的生活方式和戀愛觀、婚姻觀、農村繼承人問題等的社會情況。描寫現在（1982年）的「山形篇」，人物十分寫實，連顴骨、笑的時候臉上出現的細紋都畫

出來，根據實地取景繪製的背景也相當細膩；而描寫少女時代（1966年）的「回憶篇」，則將充分利用漫畫特有的留白的原著圖案，結合不同趣味的動畫表現，這點也是一大特色。

　　回憶篇為了表現出懷舊的時代氛圍，收集當時的電視節目資料，例如人偶劇《葫蘆島漂流記》、NHK歌唱比賽節目《喉自慢》等等，用動畫形式予以忠實重現。另外，還以當時活躍於偶像劇的當紅演員作為角色的參考藍本，如今井美樹、柳葉敏郎，並請他們為角色配音。錄音是採預錄方式，這在高畑勳的作品中很常見，錄音時拍下兩人的臉部表情和表演方式，當作作畫時的參考。

劇情故事

　　1982年的夏天。27歲的岡島妙子在東京的公司上班，但她一直對自己的生活方式感到懷疑。在這樣的日子中，妙子請假前往姊夫位於山形縣的老家。在東京土生土長、自小便很嚮往鄉村生活的妙子，因為姊姊結婚，終於也有機會到鄉村過日子。

　　妙子在前往山形途中，不知怎地頻頻想起小

學五年級的往事。第一次吃鳳梨的滋味、被父親責罵、淡淡的初戀……。當妙子到達山形車站時，俊雄來接她。妙子幫忙採摘紅花、清除田間雜草，享受鄉村生活，同時與山形的自然環境和生活在那裡的人們接觸，試圖找到真正的自我。

上映日期：1991年7月20日
片長：約119分鐘
© 1991 岡本螢·刀根夕子·Studio Ghibli·NH

原　著	岡	本	螢
	刀	根 夕	子
編劇·導演	高	畑	勳
監　製	宮	崎	駿
製作人	鈴	木 敏	夫
音　樂	星		勝
人物設計	近	藤 喜	文
場面設計·分鏡	百	瀨 義	行
作畫指導	近	藤 喜	文
	近	藤 勝	也
	佐	藤 好	春
美術指導	男	鹿 和	雄
人色彩設計	保	田 道	世
主題曲		《愛是花，你	
		是那種子》	
		（原曲《THE ROSE》）	
		（演唱：都はるみ）	
製作	吉	卜力工作	室
出品	德	間 書	店
	日	本電視放送	網
	博	報	堂
妙　子	今	井 美	樹
俊　雄	柳	葉 敏	郎
妙子（小五）	本	名 陽	子
媽　媽	寺	田 路	惠
爸　爸	伊	藤 正	博
奶　奶	北	川 智	繪
奈奈子	山	下 容	莉
彌惠子	三	野 輪 有	紀

原著介紹

原著：岡本螢／著·刀根夕子／繪《兒時的點點滴滴》（青林堂出版）

《明星週刊》1987年3月19日號～1987年9月10日號連載的漫畫。
漫畫中沒有電影的原創人物——27歲的妙子，而是以妙子小學五年級時的回憶往事編寫而成。

岡島妙子

在東京都內一流企業工作的粉領族。27歲，單身。繼去年之後，再次前往姊夫勝男位在山形縣務農的老家度假。

俊雄

妙子在山形認識的25歲青年，以務農為業。勝男的表弟。剛辭掉工作改行從事有機農業，幹勁十足。

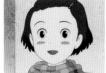

小學五年級的妙子

開新第三小學的五年級生，10歲。三姊妹中的么女，個性有點任性。擅長作文，最怕算數。

媽媽

42歲的家庭主婦。以丈夫為尊，負責料理岡島家的大小事。

爸爸

白領上班族，43歲。有點頑固，但很寵愛妙子。

奶奶

平時總是安安靜靜，偶爾會說出銳利的言詞，讓家人吃一驚。

奈奈子

岡島家的長女，18歲。就讀藝術大學一年級，披頭四歌迷。日後與出身山形的勝男結婚。

彌惠子

岡島家的次女，16歲。高中二年級的高材生，寶塚迷。經常和妙子起衝突。

尚子

國中一年級，13歲。奈奈子的丈夫勝男的姪女。很仰慕妙子。

婆婆

尚子的祖母。希望妙子能嫁給俊雄。

奶奶 ←─親子─ 媽媽・爸爸 ─親子─→ 奈奈子・彌惠子

祖母 │ 親子 │ 姊姊

妙子＝小學五年級的妙子

有好感　仰慕　受照顧

俊雄　　尚子 ←孫女─ 婆婆

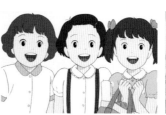

■ 27歲的妙子在前往姊夫位於山形的老家途中，回憶起小學五年級時的事。

■ 妙子來到山形後，與姊夫的表弟俊雄愈走愈近。

■ 妙子被婆婆問到要不要嫁給俊雄，未給出答案就搭電車返回東京。

■ 彷彿被小學五年級的自己推了一把，妙子決定再回到山形。

高畑勳導演考慮讓有機農業結合如畫一般的作物登上大銀幕。他對紅花十分感興趣，讀遍所有資料，並讓工作人員去採訪住在米澤市的紅花權威鈴木孝男先生。1990年7月，配合紅花的花季，高畑勳導隨同作畫、美術人員一起去體驗採花等活動。

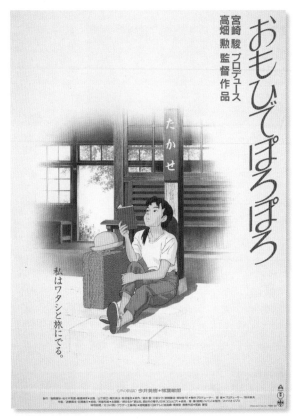

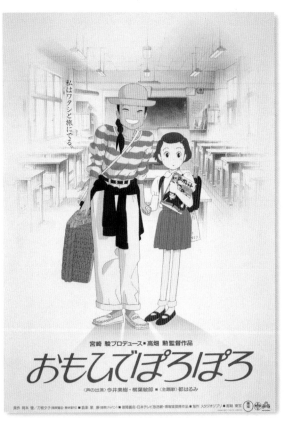

■ 第一版海報。成年和兒時的妙子手牽手。

■ 第二版海報。這張是想像妙子「踏上旅程」的情景繪製而成。

■ 北美版海報。

海報

《兒時的點點滴滴》總共製作了2種海報，宣傳文案都是「我和我自己去旅行」，令人印象深刻。

製作祕辛

　　由於高畑勳導演對於哪一幕要用什麼曲子有強烈的想法，因此這部作品使用了相當多原版歌曲。從「回憶篇」播放的《東京藍調》等當時的流行歌曲，到「山形篇」播放的保加利亞國家女子合唱團演唱的歌曲等，形形色色。

■ 1991年4月25日《讀賣新聞》刊出的首波廣告（5段半）是在公開上映約3個月前，預售票啟售的2天前。

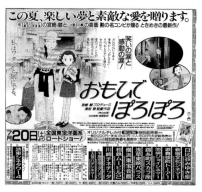

■ 6月14日《朝日新聞》的5段半廣告中，主視覺四周點綴著少女時期的妙子出現的場景。

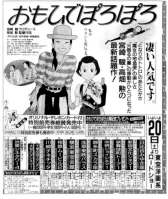

■ 公開上映約2週前，7月5日《每日新聞》的廣告上有公開上映的紀念品贈送公告。

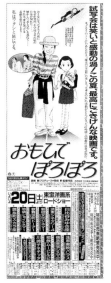

■ 7月12日《朝日新聞》刊出的廣告中，使用試映會的觀眾迴響作為宣傳文案。

報紙廣告

這部作品的報紙廣告從頭到尾都是以第一版海報作為主視覺。

■ 公開上映前一天，7月19日《朝日新聞》刊出的廣告開始加入山田太一、小內小南等名人的短評。

■ 公開上映前一天，7月19日《東京新聞》全5段的廣告（彩色）秀出「今年夏天最受歡迎」的宣傳文案，提高期待感。

■ 從8月2日《讀賣新聞》的廣告起，開始統一並簡化圖像。

■ 8月9日《朝日新聞》的廣告上，以動員觀影人數強調它在票房上的成功。

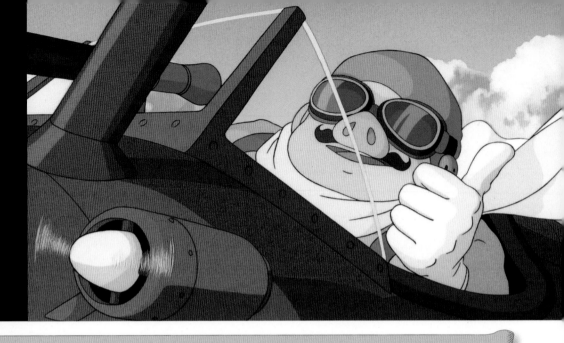

宮崎駿導演
充分利用對飛機的愛好
繪製出令人酣暢淋漓的
動作片

紅 豬 （港譯名稱：飛天紅豬俠）

1992年

　　這部作品最初是計畫做成日本航空在機上播放的短片。在《風之谷》之後連續製作多部院線動畫長片的宮崎駿導演想做一部輕鬆小品，同時也可以讓工作人員稍微喘口氣休息一下。因而有了這樣的想法：希望充分利用自己對飛機的愛好拍一部動作片。他根據自己在模型雜誌上發表的漫畫《飛行艇時代》來發展劇情，在推敲的過程中，構想不斷擴大，最後變成一部在院線上映的作品。故事發生在第一次世界大戰後的1920年代末期，當時全球陷入經濟大蕭條。主人翁波魯克是一名賞金獵人，專門追捕在亞得里亞海四處打劫的空賊。在波魯克與空賊聯盟和死對頭卡地士的戰鬥中，我們可以感受到宮崎駿導演理想中的男子氣概和英雄的美學。波魯克為何以豬的形象示人？只有他的舊識吉娜女士知道這個祕密。兩人的關係就像外國電影般呈現出灑脫的感覺，就多以少男少女為作品主角的宮崎駿導演而言，是一部較為偏向成人風格的電影。

　　雖然這部電影以動作為主，陽剛味十足，但作品中對女性活躍的表現也描繪得令人印象深刻，如優秀的技師菲兒、在保可洛老爹的工廠工作的親戚等等。電影的製作班底也以女性為主。作畫指導賀川愛、美術指導久村佳津都是首次受到拔擢；錄音指導則繼《魔女宅急便》、《兒時的點點滴滴》之後，再次由淺梨なおこ擔任。

上映日期：1992年7月18日
片長：約93分鐘
ⓒ 1992 Studio Ghibli・NN

原著・編劇・導演 ……	宮　崎　　　駿
製 作 人 ……	鈴　木　敏　夫
音 樂 指 導 ……	久　石　　　讓
作 畫 指 導 ……	賀　川　　　愛
	河　口　俊　夫
美 術 指 導 ……	久　村　佳　津
首席色彩設計 ……	保　田　道　世
主 題 曲 ……	《櫻桃成熟時》
片 尾 曲 ……	《偶爾也說說昔日吧》
	（演唱：加藤登紀子）
製 作 ……	吉卜力工作室
出 品 ……	德　間　書　店
	日　本　航　空
	日本電視放送網
	吉卜力工作室

波魯克・羅索 ……	森　山　周一郎
吉娜女士 ……	加　藤　登紀子
保可洛老爹 ……	桂　　　三　枝
曼馬由特隊首領 ……	上　條　恒　彥
菲兒・保可洛 ……	岡　村　明　美
卡　地　士 ……	大　塚　明　夫

劇情故事

　　1920年代的亞得里亞海正處於法西斯主義的腳步聲逼近，以及第一次世界大戰後的混亂之中。無處謀生的飛行員轉而改行當空賊攻擊船隻，四處興風作浪。在這當中，有個男人專門靠捉拿空賊賺取賞金。空賊們稱駕駛鮮紅色戰鬥飛行艇「Savoia S-21」的這個男人為「波魯克・羅索＝紅豬」，對他心存畏懼。

　　空賊們為了對抗波魯克，從美國請來一名駕駛高手卡地士當保鑣。圍繞著飛行員們仰慕的女神吉娜女士，以及設計並修復被卡地士擊落、千瘡百孔的Savoia S-21的17歲少女菲兒，互為宿敵的波魯克和卡地士之間的決鬥就此展開。

◆ 原著：宮崎駿《波魯克・羅索《紅豬》原著　飛行艇時代》（大日本繪畫出版）

模型月刊《Model Graphix》1990年3月號～1990年5月號連載的漫畫。
用豐富的軍事知識和幻想建構出的「超級愛好者的世界」。

原著
介紹

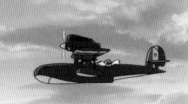

人物關係圖

菲兒 ←孫女— 保可洛老爹　　空賊聯盟 曼馬由特隊

　　景仰　　信賴　　眼中釘　　仰慕

愛慕

波魯克・羅索 ←互相愛慕→ 吉娜女士

敵對　　　　　　愛慕　　　　聘雇

卡地士 ←

人物介紹

波魯克・羅索

本名馬可・巴克特。戰時是位表現活躍的義大利空軍飛行員，戰爭結束便離開軍旅，不知何故用魔法把自己變成豬。

卡地士

因打敗波魯克一戰成名，未來想當美國總統的野心家。愛機是深藍色的水上戰鬥機「Curtis R3C-0」。

吉娜女士

亞得里亞諾飯店的女主人。飛行員們會來飯店聽她現場演唱。曾和波魯克等人合組「飛行俱樂部」，共同走過青春歲月。

菲兒

17歲的飛行艇技師。保可洛老爹的孫女，年紀輕輕，卻是個有兩把刷子的機械技師。她的積極、開朗和行動力，慢慢改變了波魯克。

保可洛老爹

米蘭一家飛行艇修理廠保可洛公司的老闆，與波魯克是熟識。菲兒的祖父，波魯克最信任的技師。

曼馬由特隊

空賊，駕駛暱稱為蝦虎魚的迷彩飛行艇進行活動。每次對上波魯克總是吃足苦頭，因而與空賊聯盟聯手。

空賊聯盟

以亞得里亞海為據點，由7隊人馬組成的空賊集團。為了打倒波魯克，從美國請來卡地士。

■ 空賊們請來的美國飛行員卡地士在空戰中擊落波魯克。

■ 接到被擊落的波魯克來電，吉娜鬆了一口氣。

■ 為了修理愛機而造訪保可洛公司的波魯克，遇到技師菲兒。

■ 得知波魯克還活著的卡地士，再度向他挑戰。

關注重點

　　波魯克的愛機新安裝的引擎上印有「GHIBLI」（吉卜力）字樣。與工作室同名。正確的發音是「gi-bu-ri」。宮崎駿導演在為工作室命名的時候弄錯了，念成「ji-bu-ri」。因此之故，國外也有人稱「gi-bu-ri」工作室。

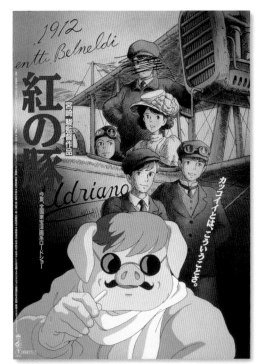

海報

《紅豬》的海報有2種版本，第二版由宮崎駿導演親自畫草圖。

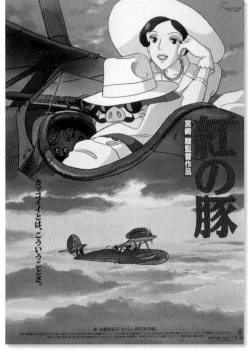

■ 第一版海報原本是一張黑白合照，後來又加上前方的波魯克。

■ 第二版海報在波魯克和吉娜散發出的成熟氣息之外，並讓人感覺飛行艇在片中會有許多精彩表現。

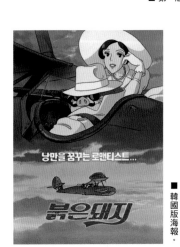

■ 韓國版海報。

■ 瑞典版海報。

製作祕辛

　　原著中沒有吉娜這個角色，是基於在菲兒出場前，故事初期沒有女主角的話會很無趣，才創造了一位女性角色。最初的設定是這位女性因空賊四處作亂而導致生意一落千丈，把店關掉回國。不過，店最後變成空賊的聚集地，這位女性角色則變成現在我們看到的吉娜。

■ 6月17日《聖教新聞》全5段的廣告上除了宣傳文案，還介紹了劇中的精彩對白。

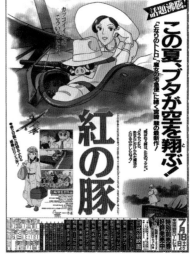

■ 1992年5月2日《朝日新聞》上的廣告。報紙廣告從大約一週前的4月24日開始刊登。

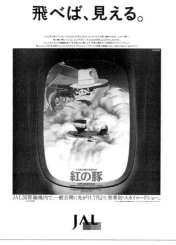

■ 6月22日的《讀賣新聞》刊出與日本航空合作的廣告。全版、雙色，給人強烈的印象。

報紙廣告

最初是用第二版海報的圖像製作廣告，上映後又製作了有電影片段的廣告。

■ 6月19日《東京新聞》刊出的雙色廣告（全版）把片名、宣傳文案、上映日期製作成紅字，讓它更加醒目。

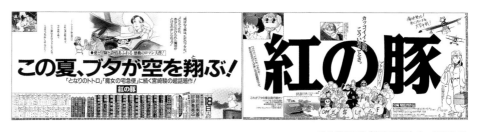

■ 7月8日的《報知新聞》上，出現全5段的跨頁橫幅廣告（即全10段）。右頁的廣告把片名放大，設計十分大膽。

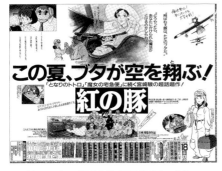

■ 7月16日的《日刊現代》的跨頁全版廣告。「今夏，豬會飛上天！」的宣傳文案和片名並列，相當醒目。

■ 公開上映前一天的7月17日，除了《朝日新聞》的這幅廣告之外，《讀賣新聞》、《每日新聞》、《東京新聞》、《產經新聞》、《東京時報》、《富士晚報》等各大報也刊出不同圖像的廣告。

■ 後期，如9月18日《朝日新聞》的這幅廣告，把吉娜做大，讓人感受到有如外國電影或成人愛情故事的氛圍。

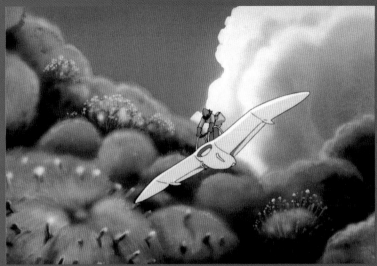

■在腐海上空遭遇襲擊的娜烏西卡用腳操控砲艇，並對貨船上的城中老人戈爾、姆茲、基利說：「我一定會救大家的──相信我！」

■電影開場，娜烏西卡為了搭救被王蟲追著跑的猶巴，乘著滑翔翼飛上天空。

《風之谷》

娜烏西卡是能感知風的變化的「御風使者」，喜愛使用加裝了引擎、很像滑翔機的滑翔翼。它和配備武器的砲艇一樣，都是把毀於千年前的產業文明遺物再利用。由於是乘風飛行，娜烏西卡因而叫它「風箏」。

■滑翔翼在啟動和加速時要使用引擎，之後便乘風飛行。

吉卜力筆下的「飛行」

吉卜力作品中經常出現飛行的場景。其方法也五花八門，或是使用魔法，或是駕馭科幻故事中的機器或舊式螺旋槳飛機。柯貝特戰艦俯衝直下的氣勢令人震懾，轟炸機緩緩滑過天際的同時將地面化為一片火海讓人毛骨悚然，諸如此類對飛行器的描寫尤其讓人印象深刻。不過觀眾最能感受到其中樂趣的，應該是娜烏西卡和琪琪在空中四處翱遊的無拘無束和速度感。要談吉卜力作品的魅力就不能少掉這部分。

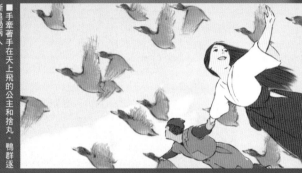

■手牽著手在天上飛的公主和捨丸。鴨群逐漸追過兩人。

《輝耀姬物語》

不願被接回月亮的公主回到山裡，與兒時玩伴捨丸重逢。這是互相確認彼此的感情，像要表達兩人喜悅之情的飛行場景。在眼前展開的山巒和鳥群溫柔地迎接公主和捨丸，但最後兩人仍然被月亮拆散。

■故鄉平靜祥和的風景在兩人眼前展開。

■電影開頭，霍爾為了躲避追兵，牽起蘇菲的手騰空飛起，在空中漫步。

■霍爾為了逃避老師莎莉曼夫人的要求而派蘇菲代替他前往，結果卻和蘇菲一起乘著飛艇逃走。

《霍爾的移動城堡》

被荒野女巫追捕的霍爾為了騙過追兵，帶著蘇菲飛上天。嚴格來說是空中漫步，但是霍爾的魔法師身分曝光、令人印象深刻的一幕。片中還出現了飛艇、怪物們搭乘的轟炸艦，以及飛行軍艦等等。

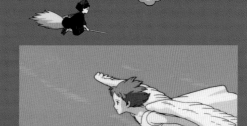

『 On Your Mark 』

在世紀末之後的未來都市，人類開始在地底下生活，2名警官救出被收容在政府當局的設施、長有一對翅膀的少女，讓她回歸天空。少女鬆開2名警官的手並笑著展翅飛翔之姿，讓人對未來產生希望，這幕令人印象深刻。

《風起》

和《紅豬》一樣，都是宮崎駿導演懷著對飛機的憧憬所製作的電影，創作靈感來自真實人物和日本近代史。故事主角堀越二郎兒時懷抱的飛機夢，和身為技術人員所追求的理想飛機，在動盪的時代中受到無情地翻弄。

《魔女宅急便》

運用自己拿手的技術「騎掃帚在天上飛」開始從事快遞工作的琪琪，因為失去自信導致魔法消失，掃帚也弄斷了。借來一支長柄刷趕去搭救友人蜻蜓的高潮場面，描繪了魔法的恢復和琪琪的成長。

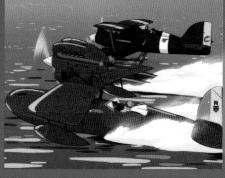

《紅豬》

自小便對飛機懷有憧憬的宮崎駿導演，以真實存在的機體為藍本加上原創的設計，讓片中出現許多水上飛機和飛行艇。故事主角波魯克和死對頭卡地士在海面上空展開的高速對決很有看頭。

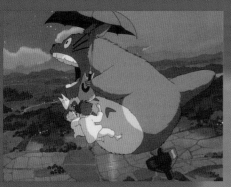

《龍貓》

龍貓乘著陀螺，帶著小月和小梅在夜空中飛舞。不僅是小孩，這是連大人也嚮往的夢幻般場景。龍貓巨大的身軀輕盈飛翔的暢快感，正是動畫的樂趣所在。

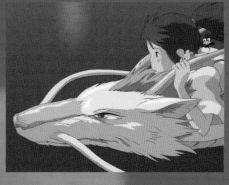

《神隱少女》

對在油屋工作的千尋很好的白龍，原本是琥珀川的河神。白龍在千尋的幫助下想起自己真正的名字，擺脫了湯婆婆的控制。揭露白龍的真實身分以及他與千尋之間的關係，就是兩人一同在天上飛翔的這一幕。

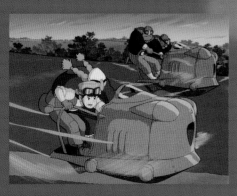

《天空之城》

巴魯和空中海盜朵拉一夥駕著振翅飛行的撲翼機前往營救希達。朵拉這句「給你40秒準備」的台詞很有名。空中海盜的飛行船泰格摩斯號、飛行戰艦歌利亞等的機器雖然在片中也很活躍，但最大的看點還是拉普達。

《兒時的點點滴滴》

發生在妙子小學五年級時，有關「男女交往」的小故事中，也有對於飛行的描寫。與喜歡自己的隔壁班男孩廣田不著邊際地閒聊後，妙子開心地在天空上奔跑，輕快悠游。這是表現初戀悸動的一幕，令人印象深刻。

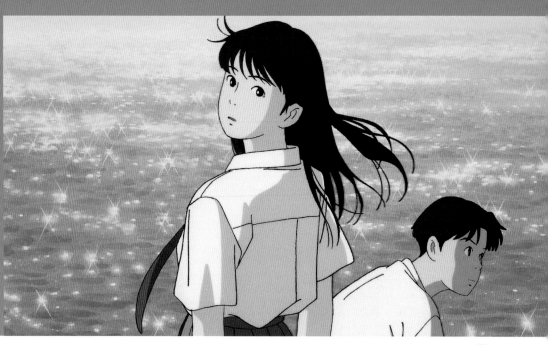

年輕製作班底
以電視特別節目形式
描繪出略帶苦澀的
青春的一頁

海潮之聲

1993年

這是為電視特別節目製作的中篇動畫，改編自少女小說人氣作家冰室冴子的原著。原本是為了培育吉卜力年輕一輩工作人員所提的計畫。由原著小說連載時，為它繪製插畫獲得好評的近藤勝也擔任人物設計和作畫指導。另外，美術指導田中直哉、編劇丹羽圭子（以中村香的名義）等之後撐起吉卜力半邊天的人才也都參與製作。導演是望月智充，這是吉卜力作品首次請外面的導演執導。望月智充導演以院線版《相聚一刻完結篇》等的細膩表現廣為人知，這部作品也生動刻畫出這群高中生主角的喜怒哀樂。和原著一樣，故事是發生在四國高知的一所高中，故事圍繞著從東京轉學過來、個性剛強的女主角武藤里伽子，以及男主角杜崎拓和他的摯友松野豐展開。以原著前半部的高中篇為主，並有效利用後半部大學篇的部分內容，組成從現在回看高中時代往事的形式。以三角關係來說，3顆稚嫩心靈的碰觸，與每個人都經歷過的青春時代的回憶重疊，因而擄獲眾多影迷的心。

由於主要的故事場景是高知，因此演員方面也由高知出身的聲優島本須美和渡部猛充當方言小老師。在主角們交談所使用的方言（土佐腔）台詞，以及利用美術重現的在地風光互相幫襯下，使得故事更加真實。這是吉卜力作品中與《來自紅花坂》並列，不含奇幻元素的電影。

劇情故事

從高知的私立高中到東京念大學的杜崎拓，注意到佇立在吉祥寺站對向月台上的人影。不一會兒搭上到站電車便消失無蹤的那個人，好像是高中同學武藤里伽子。里伽子應該是留在高知當地念大學才對……。在暑假返鄉的飛機上，拓回想起與里伽子初次相遇的高二那年夏天。

轉學生里伽子是個學業優異又會運動的漂亮寶貝。拓的好友松野對這樣的里伽子傾心，拓則與里伽子保持距離，但高三校外教學借錢給她後，從此開始與里伽子有了瓜葛。儘管被里伽子的任性和陰晴不定要得團團轉，拓卻漸漸被她所吸引。

播映日期：1993 年 5 月 5 日
片長：約 72 分鐘

ⓒ 1993 冰室冴子・Studio Ghibli・N

原　　　著	冰　室　冴　子
編　　　劇	中　村　　　香
導　　　演	望　月　智　充
企　　　劃	鈴　木　敏　夫
	奧　田　誠　治
監　　　製	高　橋　　　望
音　　　樂	永　田　　　茂
人物設計・作畫指導	近　藤　勝　也
美　術　指　導	田　中　直　哉
色　指　定	古　谷　由　實
主　題　曲	《若能變成海》（演唱：坂本洋子）
製　　　作	吉卜力工作室年輕製作團隊
出　　　品	德　間　書　店日本電視放送網吉卜力工作室

杜　崎　拓	飛　田　展　男
武藤里伽子	坂　本　洋　子
松　野　豐	關　　俊　彥

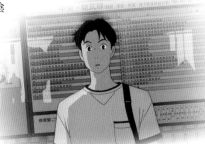

◆ 原著：冰室冴子《海潮之聲》（德間書店出版）

《Animage》1990年2月號～1992年1月號連載的青春小說。
據說，近藤勝也根據冰室冴子的構想筆記繪製的插圖，也給了冰室本人靈感。
1995年出版續集《海潮之聲Ⅱ 因為有愛》。

原著
介紹

人物介紹

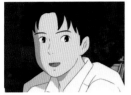

杜崎 拓

就讀高知一所六年一貫的私立中學名校。品學兼優，但個性純真且具有反抗精神。受到里伽子吸引，但自己不願承認。

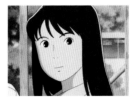

武藤里伽子

高中二年級夏天，因父母離異來到母親娘家高知的轉學生。是個成績優異、運動十項全能的漂亮寶貝，但無法跟周圍打成一片。

人物關係圖

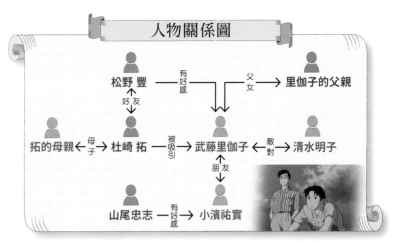

```
松野 豐 ──有好感── ──父女──→ 里伽子的父親
  ↕好友                  ↓
拓的母親 ←母子← 杜崎 拓 ─被吸引→ 武藤里伽子 ←敵對→ 清水明子
                              朋友
山尾忠志 ─有好感→ 小濱祐實
```

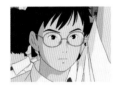

松野 豐

拓中學時代的好友。從里伽子轉學過來後便暗戀她，為一直與班上同學格格不入的里伽子擔心。

小濱祐實

里伽子唯一的朋友。高中三年級開學第一天就坐在她隔壁，感情因此變得要好，周遭的人則感覺兩人的關係像是女王和侍女。

山尾忠志

體格健壯，在同學會上坦承自己一直以來偷偷暗戀著小濱祐實。

清水明子

屬於班長型的幹練人物，女同學的意見領袖。不喜歡里伽子，但高中畢業後偶然在街頭重逢，盡釋前嫌。

里伽子的父親

離婚後留在東京，和別的女人一起住在里伽子一家人原本住的大樓。

拓的母親

同情帶著小孩回到娘家的里伽子的母親，吩咐拓要善待里伽子。

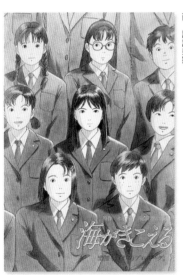

■日本版海報。圖樣像是以女主角為中心截取畢業大合照的部分畫面，設計新穎。

■在美國院線上映時的海報。以有海的鏡頭為主，和日本版是完全不同的視覺效果。

■里伽子絲毫不打算融入周遭的人。這樣的里伽子在校外教學時向拓借錢，拓從此開始被她耍弄。

■任性地要求跟著拓一起來到東京的里伽子很想與父親一起生活。然而，里伽子的心願被殘忍地粉碎，潸然淚下。

關注重點

主要工作人員頻繁地前往高知實地取材，堅持要描繪真實的高知。原著插圖中也有出現，從高知市內的天神大橋望出去的景致，因為想要有開闊感而將高樓全數刪除。這是動畫才能做到的事情之一。

製作祕辛

整個劇本中花最多心思處理的就是最後一幕。導演望月智充對「好像看見，又好像沒看見，但有些無法確認的情況」很執著，原本的設計是兩人在澀谷站前的十字路口察覺到彼此。不過考量種種情況之後，最後改在車站的月台。

歡喜碰碰狸 （港譯名稱：百變狸貓）

努力求生存的
現代狸群故事

1994年

這部動畫電影誕生自宮崎駿的計畫。他在製作《紅豬》（1992年）的期間想到，「豬之後就是狸了」。擔任導演的高畑勳也從以前就一直對有關狸的民間故事、說書很感興趣，覺得沒有一部以日本特有的動物狸作為主角的動畫太奇怪了。基於這樣的想法，高畑勳導演研究各種資料，製作出一部適合平成時代觀看的狸群電影。主角是一群因人類自私地開發住宅用地，導致自然環境遭到破壞，失去棲息地的狸。牠們聯合全國同胞的力量，使出祖傳的變身能力「變身術」，試圖要趕走人類。故事雖然奇幻，但描繪一群正經八百卻感覺總是少根筋的狸的鬧劇，卻是以多摩新市鎮的建造等真實的歷史為本。

以動物為主角的動畫，出場的角色多半會擬人化，但在這部電影中，狸從頭到尾就是狸。不過從寫實型的狸，到用兩腳站立外形圓滾滾的狸、像Q版漫畫的狸與其變型的狸，片中會以4種不同樣貌出現。有許多精彩場面能讓人感受到動畫的樂趣，如依場合改變外觀的狸群、充分運用變身術的「妖怪大作戰（百鬼夜行）」等。包括擔任旁白的古今亭志朝在內，由落語界泰斗和資深喜劇演員為狸群長老配音，也是本片的一大魅力。

上映日期：1994 年 7 月 16 日
片長：約 119 分鐘
© 1994 畑事務所・Studio Ghibli・NH

原著・編劇・導演 ……	高 畑	勳
企 劃 ……	宮 崎	駿
製 作 人 ……	鈴 木 敏 夫	
音 樂 ……	紅 龍	
	渡 野 辺 マント	
	猪 野 陽 子	
	後 藤 まさる	
	（上々颱風）	
畫 面 構 成 ……	古 澤 良 治 郎	
人 物 設 計 ……	百 瀬 義 行	
作 畫 指 導 ……	大 塚 伸 治	
	大 塚 伸 治	
	賀 川 愛	
美 術 ……	男 鹿 和 雄	
人物色彩設計 ……	保 田 道 世	
主 題 曲 ……	《在亞洲的這座城市》	
片 尾 曲 ……	《總是會有夥伴在》	
	（演唱・演奏・上々颱風）	
製 作 ……	吉 卜 力 工 作 室	
出 品 ……	德 間 書 店	
	日 本 電 視 放 送 網	
	博 報 堂	
	吉 卜 力 工 作 室	

旁 白 ……	古 今 亭 志 ん 朝	
正 吉 ……	野 々 村 真	
小 清 ……	石 田 ゆ り 子	
青 左 衛 門 ……	三 木 の り 平	
火 球 婆 婆 ……	清 川 虹 子	
權 太 ……	泉 谷 し げ る	
隱 神 刑 部 ……	芦 屋 雁 之 助	
文 太 ……	村 田 雄 浩	
朋 吉 ……	林 家 こ ぶ 平	
龍 太 郎 ……	福 澤 朗	
阿 玉 ……	山 下 容 莉 枝	
第六代金長 ……	桂 米 朝	
太三郎禿狸 ……	桂 文 枝	
鶴 龜 和 尚 ……	柳 家 小 さ ん	

劇情故事

危機降臨在長年在自然豐富的多摩丘陵逍遙過生活的狸群身上。因為人類開始剷平多摩的群山，開發成大規模住宅用地。再這樣下去，除了糧食會不足之外，棲息地也會消失。於是丘陵全體的狸群聚集起來開會，決議要振興祖傳的變身術，向人類下戰書，以阻止開發。

年輕狸群向老一輩學習變身術並努力修行，或是偽裝成木工阻擋工程卡車行進，或是引發怪象威脅人類。然而，人類比脾氣好的狸群道高一丈，住宅用地的開發穩步推進。於是狸群決定前去聘請四國傳說中的3位長老，展開妖怪大作戰，進行最後一搏。

■ 因人類開始開發住宅用地，導致多摩丘陵的狸群面臨糧食和棲息地逐漸消失的困境，於是牠們決定向傳說中住在四國和佐渡的長老們求救。並透過激烈的猜拳比賽選出使者。

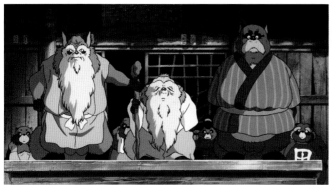

■ 期盼已久的四國3位長老終於來到。牠們宣布發動的計畫到底是……。

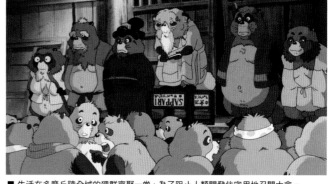

■ 生活在多摩丘陵全域的狸群齊聚一堂，為了阻止人類開發住宅用地召開大會。

■ 立志振興並學習變身術的狸群。

■ 訓練有了效果，牠們開始能夠變成人類的模樣……。

■ 母狸們也積極學習變身術，當中還有母狸想變身成男人。

■ 為了迫使人類停止開發住宅用地，多摩丘陵的狸群與四國的長老們一同執行了妖怪大作戰，但結果……。

關注重點

被人類逼到走投無路的狸群最後決定執行「妖怪大作戰」。《魔女宅急便》的琪琪在狸群偽裝成的妖怪中飛行。另外還有龍貓和《紅豬》中波魯克的愛機也一起飛行。這是高畑勳導演送給大家的驚喜。

人物介紹

正吉

住在影森的年輕人。從小就對人類很感興趣，也是年輕狸群中最快學會「變身術」的一個。不過在對人類的作戰上屬於慎重派。

小清

耳切山的美人狸。為了趕走人類，與正吉一同執行正吉提議的「雙子星作戰」，進而相戀。

權太

鷹之森的猛將。個性粗枝大葉，但擅長變身。天生痛恨人類，在對人類的作戰上屬於強硬派。

阿玉

權太的賢妻。在性格火爆的權太背後全力支持牠的可靠妻子。

玉三郎

住在鬼之森的紳士。為了延攬「變身術」的指導者而前往四國，並帶回四國的3位長老。

小春

第六代金長的愛女。盡心盡力地照顧到達四國後病倒的玉三郎，並結為夫婦。

文太

為了幫助陷入危機的多摩狸群，動身前往佐渡延請「變身術」的指導者，不料佐渡的長老已去世，無功而返。

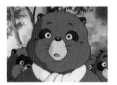

朋吉

正吉的兒時玩伴。脾氣好，無憂無慮，在「變身術」的學習上吊車尾。

佐助

正吉的夥伴。一同努力學習「變身術」。

林

來自神奈川山區，因多摩開發計畫產生的違法傾倒廢土而受累。

龍太郎

堀之內會變身的狐狸。看穿「妖怪大作戰」是狸群搞的鬼，勸狸群為求活命，像自己一樣變身成人類生活。

青左衛門

鈴之森的長老。曾與權太等鷹之森的狸群爭奪覓食的區域，本性是個善於迎合人的機會主義者。

火球婆婆

年齡不詳。負責教導年輕狸群「變身術」，是個可靠又膽大的媽媽。

隱神刑部

四國八百八狸的統帥。603歲。據說享保17年在松山藩的御家騷動中很活躍。

第六代金長

天保年間因「阿波狸合戰」而遠近馳名的金長狸第六代繼承者。58歲。四國三長老之一，與隱神刑部、太三郎禿狸一同指揮「妖怪大作戰」。

太三郎禿狸

本名淨願寺太三郎。平家守護神的後裔，據說曾經親眼見識過源平屋島合戰，高齡999歲的大長老。

鶴龜和尚

待在菩提餅山萬福寺、105歲的老狸。多摩狸群一族的公道伯。

社長

企圖利用「妖怪大作戰」來為自己正在興建中的樂園進行宣傳。

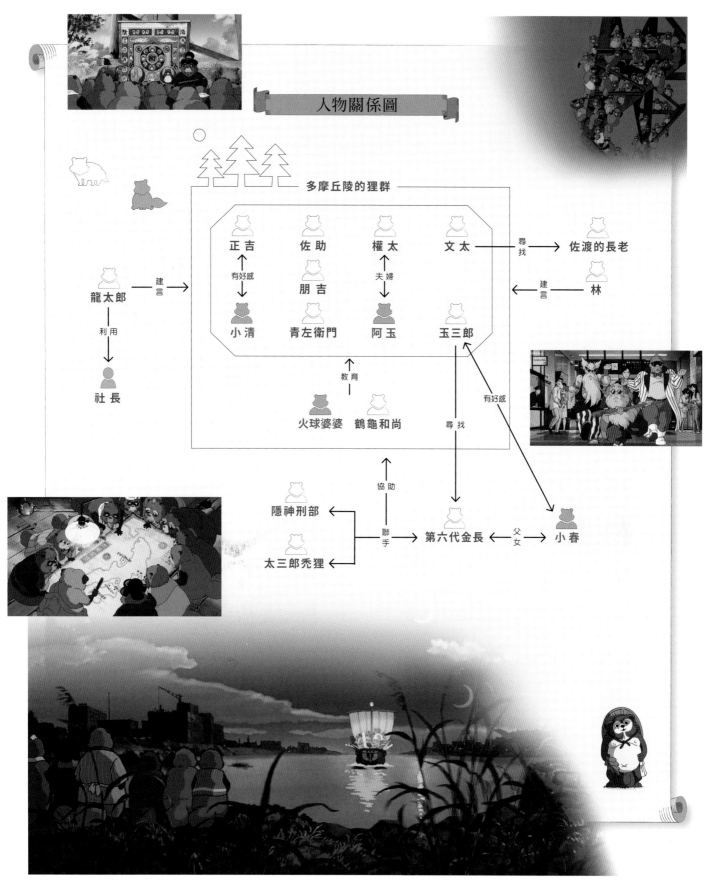

人物關係圖

多摩丘陵的狸群

正吉　　佐助　　權太　　文太　　尋找→　佐渡的長老

有好感　　　朋吉　　夫婦　　　　　建言　林

小清　青左衛門　阿玉　玉三郎

龍太郎　建言→

利用

社長

教育

火球婆婆　鶴龜和尚

協助

隱神刑部←

聯手→　第六代金長←父女→小春

太三郎禿狸←

尋找

有好感

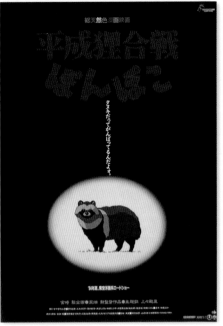

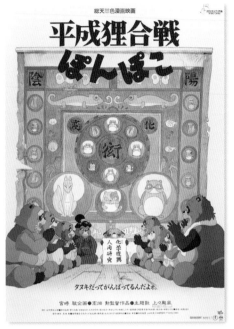

海報

海報

以「即使是狸也是很努力的」作為宣傳文案製作的海報,有寫實的狸和像Q版漫畫的狸2種。

■ 第一版海報是寫實型的狸孤伶伶地在黑漆漆的背景中。與彩色的「總天然色漫畫電影」字樣和片名之間的反差,引起人的興趣。

■ 第二版海報是以Q版的狸群在動物曼陀羅的背景前討論事情的場景構成,可以看出作品的世界觀和幽默的氛圍。

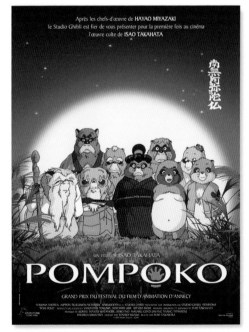

■ 法國版海報。

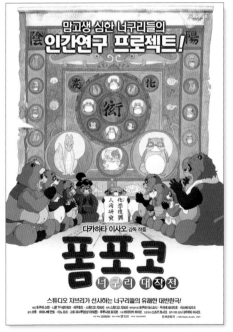

■ 韓國版海報。

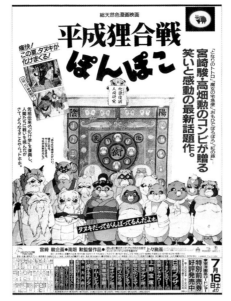

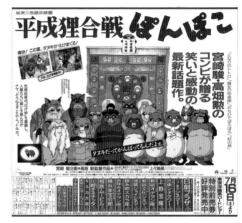

報紙廣告

這部作品的報紙廣告不使用海報的圖樣，而是有眾多Q版漫畫的狸登場。

■ 公開上映約一個月前，1994年6月20日刊登於《讀賣新聞》的廣告。主視覺是在動物曼陀羅前排排站的狸群。此圖樣屢屢出現在之後的廣告中。

■ 6月30日《東京新聞》全10段的廣告同樣使用在動物曼陀羅前排排站的圖樣，並以全彩刊出。

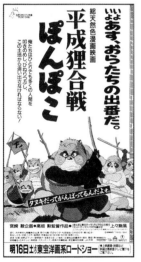

■ 公開上映前一天的7月15日，刊登於《讀賣新聞》的廣告以太為主角，標榜狸群應戰的態度，以凸顯這部作品的趣味性。

■ 公開上映日的7月16日，『狸群之夏』拉開序幕！和以文字為主的廣告，博勝負。

■ 公開上映約一週後的7月22日刊登於《讀賣新聞》的廣告，以儘管歡樂但仍充滿戰鬥意志的主角們為主，並打出「大獲成功」，進一步招攬觀眾進場。

■ 8月5日《讀賣新聞》的廣告打出「今夏No.1 狸群的潛力！」記錄更新！公開3週間已有138萬人看過電影。」這句標語，告訴大眾上映3週已有138萬人化身狸群。

■ 講談社21份刊物聯合企劃試映會的海報。
做成電車車廂內的懸吊廣告。

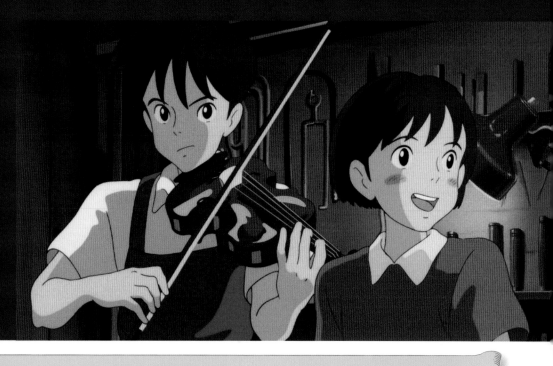

為凝視未來的孩子們
而製作的動畫，
充滿鼓勵的
青春愛情故事

心之谷 （港譯名稱：夢幻街少女） 1995年

　　長年作為高畑勳和宮崎駿的工作夥伴，在背後支撐兩位導演的作品的優秀動畫師近藤喜文，首次執導之作。近藤喜文導演一直想描繪青春期孩子們的日常，宮崎駿為他的作品擔任監製，並根據柊あおい的原著漫畫編寫劇本、繪製分鏡圖。近藤喜文導演生動細膩地描繪出國中生純純的初戀、校園生活，和一家四口在社會住宅的生活等等，引起與主角同世代的少男少女們的共鳴。至今依然受到許多年輕影迷的喜愛。

　　在吉卜力的作品中罕見地採取劇中劇的形式，內容並非奇幻故事，女主角雫和玩偶貓男爵一同在異世界飛翔的場景，只是雫創作的故事中的想像畫面。為了表現順暢的飄浮感和立體感，這部分使用了數位合成技術，將《依巴拉度物語》的作者，同時也是畫家的井上直久為吉卜力全新繪製的背景畫在電腦上合成。同時，音效方面也引進數位技術，採用杜比數位5.1聲道立體音響，這是日本動畫的首次嘗試。貫穿全片的主題曲《Country Road》是宮崎駿所挑選的，他認為這首歌很符合劇本意圖探討的主題「都市人的故鄉」。聖司、雫和西司朗等人在地球屋合奏的場景是採用預先錄音，再參考錄音時的錄影畫面作畫。

上映日期：1995年7月15日
片長：約111分鐘
ⓒ 1995 柊あおい／集英社・Studio Ghibli・NH

原　　　著	……	柊　　あ　お　い
監製・編劇・分鏡	……	宮　崎　　　駿
導　　　演	……	近　藤　喜　文
製　作　人	……	鈴　木　敏　夫
音　　　樂	……	野　見　祐　二
作　畫　指　導	……	高　坂　希　太
美　術　指　導	……	黑　田　　　聰
人物色彩設計	……	保　田　道　世
《縮男爵給我的故事》 美　　　術	……	井　上　直　久
主　題　曲	……	《Country Road》
		（演唱：本名陽子）
製　　　作	……	吉卜力工作室
出　　　品	……	德　間　書　店
		日本電視放送網
		博　　報　　堂
		吉卜力工作室

劇情故事

　　國中三年級的月島雫是個愛閱讀的女孩。從圖書館借書回來便一個故事接一個故事讀下去的雫，注意到借閱卡上「天澤聖司」這個名字。雫借回來閱讀的書上，一定會有這個名字。雫一直不知道他的長相和年紀，這個名字就在雫的心裡不斷變大。

　　有一天，雫遇見了一位少年。這位就讀同一所國中、同年級，立志要成為小提琴工匠的少年正是天澤聖司。聖司國中畢業後就要去義大利學習製作小提琴。雫受到聖司吸引，但對畢業後要做什麼、自己的未來和天賦為何都很模糊，因而感到十分焦慮，為了測試自己，她開始以聖司外公珍愛的貓男爵玩偶為主角創作故事。

月 島	雫	……	本 名 陽 子	
天 澤 聖 司	……	高 橋 一 生		
月 島 靖 也	……	立 花 隆		
月 島 朝 子	……	室 井 滋		
貓 男 爵	……	露 口 茂		
西 司 朗	……	小 林 桂 樹		
月 島 汐	……	山 下 容 莉 枝		
原 田 夕 子	……	佳 山 麻 衣 子		
杉 村	……	中 島 義 實		


◆原著：柊あおい《心之谷》（集英社出版）
　　《Ribon》1989年8月號～1989年11月號連載的少女漫畫。
　　除了吉卜力作品中未登場的聖司哥哥航司在原著中扮演很重要的角色之外，其他差異還有黑貓雙胞胎魯娜&阿月、雫就讀的年級、聖司未來的夢想等等。

原著
介紹

62

人物介紹

月島 雯

向原國中三年級，14歲。個性獨立，喜愛閱讀。在外面表現得很開朗、活潑，但在家裡會與樣樣都行卻愛嘮叨的姊姊頂嘴，平時話偏少。

天澤聖司

向原國中三年級。立志要當小提琴工匠的少年。以前就知道雯，為了讓雯注意到自己而趕在雯之前把書讀完。

月島靖也

雯的父親。在市立圖書館工作。本業是賺不了半毛錢的鄉土史家。很早就讓孩子學習獨立，不會干預女兒做的事。

月島朝子

雯的母親。活潑、精力充沛的女性，女兒長大後就回歸校園，就讀研究所中。為兼顧家事和課業而奮戰。

月島 汐

雯的姊姊。大學生，行動派美女。也會幫母親做家事，總是對雯指手畫腳，但其實是在擔心妹妹。

 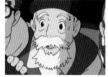

原田夕子

雯的同班同學，最要好的朋友。喜歡杉村，但個性有點懦弱，不敢表白。

杉村

雯的同班同學，加入棒球社的體育少年。喜歡雯。

西 司朗

聖司的外公。經營一家修理和販售古董家具、發條鐘等商品的店「地球屋」。會和朋友一起欣賞現代爵士樂演奏的風雅之人。

阿月

幫雯和聖司牽線的貓。阿月這個名字是聖司取的，但牠沒有飼主，平時遊走各個人家，有各種各樣的名字。

貓男爵

西司朗年輕時留學德國買回的玩偶。正式名字是佛貝魯特・馮・吉金肯男爵。

人物關係圖

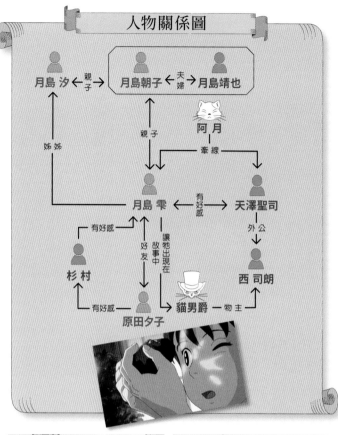

■ 雯在前往圖書館的電車上遇見貓咪阿月後，阿月便一直跟在她後頭。

■ 互相被對方吸引的雯和聖司。在學校的屋頂上聊著彼此的想法……。

■ 配合聖司拉奏的小提琴音唱歌的雯。聖司的外公等人也加入行列……。

■ 開始寫故事的雯與主角貓男爵一起踏上前往神奇國度的旅程。

關注重點

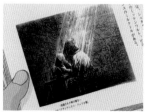

雯開始寫故事，在圖書館查資料時找到一本書。

書裡那張在牢房裡製作小提琴的人的插圖，是宮崎駿的次男、很活躍的版畫家宮崎敬介的作品。

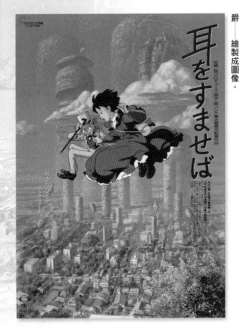

■ 第一版海報是根據宮崎駿的草圖繪製，背景是地球屋的背面。

■ 第二版海報是將雯在劇中所寫的故事一幕——在異世界天空飛翔的雯和貓男爵——繪製成圖像。

海報
《心之谷》一共製作了現實和幻想世界2種不同印象的海報。

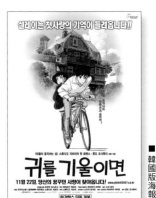

■ 韓國版海報。

報紙廣告
報紙廣告除了海報圖樣之外，還有電影中某個場面、首映日排隊人潮的照片等等，融入各種創意。

■ 1995年5月16日，公開上映約2個月前刊登於《聖教新聞》的首波廣告中，2種版本的海報圖樣並陳，強打這部作品的印象。之後則視媒體分別使用不同的視覺圖像。

■ 6月16日《體育日本》刊出的廣告。小篇幅的廣告看似從新聞的一角突出來，因而有此稱呼。

■ 由宮崎駿執導的動畫短片《On Your Mark》確定同時上映，並利用6月23日《讀賣新聞》全5段的廣告和《朝日新聞》的廣告公告周知。阿月的臉配上「可疑的貓」的宣傳文案被放大處理。

《每日新聞》6月26日

■ 7月6日《讀賣新聞》刊出的全版彩色廣告，設計性等受到肯定，獲得第52屆讀賣電影廣告獎。

■ 7月21日《讀賣新聞》刊出的廣告，由首映日戲院前的照片（現場實拍）和雯的圖（動畫）組合而成。

製作祕辛

這部作品的線條很粗。因為是以電視用的小尺寸底片製作。如果使用電影用的大尺寸底片，光是這樣就得增加許多繪製作業，對新手導演是很大的負擔。基於這個原因才刻意使用小尺寸的底片。

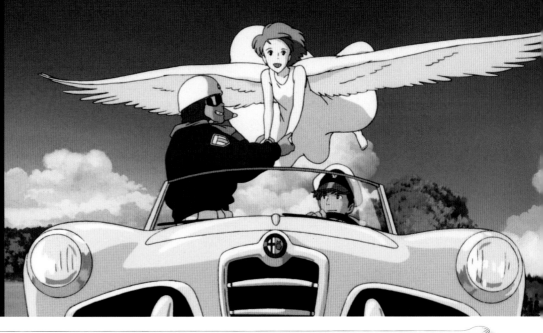

On Your Mark

<div style="float:left">宮崎駿導演
首次製作的
音樂短片</div>

1995年

《心之谷》同場加映的這部作品，原本是為恰克與飛鳥的歌曲《On Your Mark》製作的音樂短片。並在恰克與飛鳥1995～1996年的巡迴演唱會上放映。

在飛鳥表達「想把宣傳影片拍成動畫」的想法後，唱片公司認為既然要請人做就請現在最頂尖的人來做，於是抱著「明知不可能但姑且一試」的心理，打電話聯繫吉卜力工作室的鈴木敏夫製作人，

在接到這通電話的當時，吉卜力正準備製作《魔法公主》。鈴木敏夫製作人見宮崎駿導演當時對長片製作有些迷惘，心想「做完短篇作品也許會讓心情有些改變」，便接下這個案子。

宮崎駿導演在這部作品中反覆使用關鍵場面，並提示多個不同的結局，藉此簡單表現出未來的可能性。


上映日期：1995年7月15日
片長：6分48秒
Animation © 1995 Studio Ghibli
Music © 1994 YAMAHA MUSIC
PUBLISHING, Inc. & Rockdom
Artists Inc.

原著・編劇・導演……宮崎　　駿
製作人……鈴木敏夫
音　　樂……《On Your Mark》
　　　　　　　（演唱：恰克與飛鳥）
作畫指導……安藤雅司
美術指導……武重洋二
人物色彩設計……保田道世
製　　作……吉卜力工作室
出　　品……Real Cast Inc.

※《心之谷》同場加映


劇情故事

在世紀末之後的未來都市，因放射線汙染、疾病蔓延，迫使人類不得不在地底下生活。武裝警隊突擊並壓制一座寫有「聖NOVA'S CHURCH」字樣、宗教團體所在的高塔。這時，2名警官在宗教團體的設施深處發現長有一對翅膀的少女。兩人救

出少女，但當局為了研究而將少女留置保護。

忘不了少女的兩人決意讓少女返回天空。擬定並執行救出少女的脫逃計畫。

■ 在讓人想到恰克與飛鳥的2名警官策畫下，長有一對翅膀的少女被救出。

■ 想盡辦法躲過追兵的警官兩人駕車和畏怯的少女一同在汙染地帶奔馳。

■ 因為2名警官的幫助而被釋放，得以回到天空的少女，微笑展翅飛翔。

■ 1995年6月30日刊載在《體育日本》上的廣告，是唯一一幅只有《On Your Mark》的報紙廣告，附有強調是宮崎駿導演作品的文案。

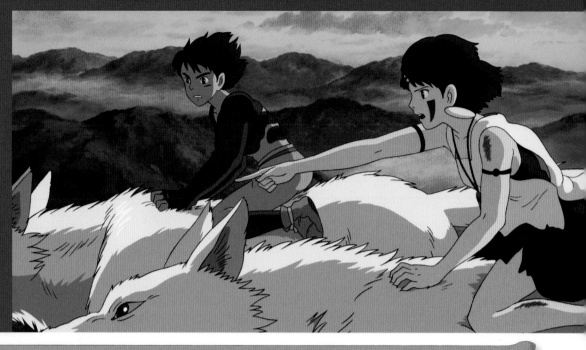

描繪諸神與人類、
自然與文明的矛盾
沉穩、壯闊的
奇幻時代劇

魔法公主 （港譯名稱：幽靈公主）　1997年

這不是一般所謂的武打動作片或是戰國畫卷，而是宮崎駿導演原創，以室町時代的日本為故事背景，描寫諸神棲息的自然與破壞自然的人類文明對立的奇幻故事。

劇情並非單純的善惡展開大戰的冒險動作劇，而是感覺有點艱澀難懂，動作場面不太像吉卜力作品的殘忍描寫。然而，這樣硬派的內容依然掀起巨大回響，大受歡迎，動員1420萬人次觀看，票房收入193億日圓，改寫日本公開上映的電影票房紀錄。除了試圖斬斷仇恨循環的主角阿席達卡和被山犬養大的小桑間的互動引人感動之外，生活在森林裡形形色色的野獸，和黑帽大人、疙瘩和尚等性格複雜的配角們的魅力，以及自然與人類共存這個在21世紀的現代看來依舊切合時代的主題，擄獲了跨世代觀眾的心。

此外，就宮崎駿的作品而言，這是他首次引進數位技術，一部分製作過程數位化的作品。除了主宰生死的山獸神之外，如怪物變形的描寫等等，也都用上許多CG特效。另外還採用為大量的賽璐璐片上色，以及在電腦上處理拍攝影像的數位上色技術等等。

劇情故事

全身被有如黑蛇一般的觸手覆蓋的「邪魔」襲擊北方盡頭一處偏僻的蝦夷人村莊。阿席達卡為了拯救村莊不得不殺死邪魔，但也遭到了詛咒。阿席達卡聽從老巫女神婆的勸告，前往邪魔來自的西方尋找解除詛咒的方法。

歷經多日到達的西方國度，廣布著有「山獸神森林」之稱的深邃森林，太古時代便生活在那裡的巨獸們，與為求生活富足而準備開墾森林的人類不斷爭鬥著。阿席達卡在那裡遇見由山犬養大、痛恨入侵森林的人類的「魔法公主」小桑。

上映日期：1997年7月12日
片長：約133分鐘
© 1997 Studio Ghibli・ND

原著・編劇・導演………宮崎　駿
製作人………鈴木　敏夫
音樂………久石　讓
作畫指導………安藤雅司
　　　　　　　高坂希太郎
　　　　　　　近藤喜文
美術………山本二三
　　　　　　田中直哉
　　　　　　武重洋二
　　　　　　黑田聡
　　　　　　男鹿和雄
色彩設計………保田道世
主題曲………《魔法公主》
　　　　　（演唱：米良美一）
製作………吉卜力工作室
出品………德間書店
　　　　　　日本電視放送網
　　　　　　電通
　　　　　　吉卜力工作室

阿席達卡………松田洋治
小桑………石田ゆり子
黑帽大人………田中裕子
疙瘩和尚………小林薰
甲六………西村雅彥
光………島本須美
阿山………上條恒彥
山犬魔娜婆………美輪明宏
邪魔………佐藤允
乙事主………森繁久彌

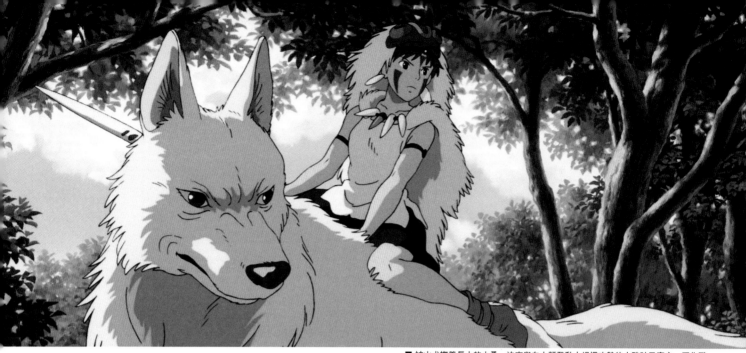

■ 被山犬撫養長大的小桑，決定與向人類發動大規模攻勢的山豬神乙事主一同作戰。

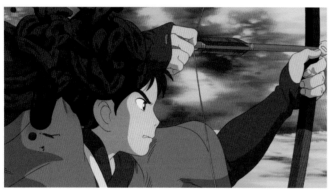

■ 受到邪魔詛咒的阿席達卡為了解除詛咒，決定踏上旅程……。

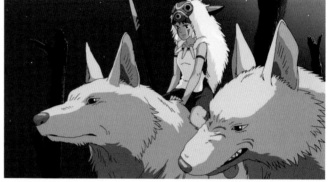

■ 小桑來到達達拉城，要取很關照阿席達卡的女首領黑帽大人的性命。

■ 阿席達卡阻止了小桑和黑帽大人之間的戰鬥並身受重傷，但因小桑而得救。

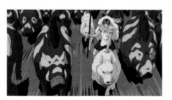

■ 小桑和乙事主一起向人類發動戰爭，但是……。

■ 黑帽大人成功取得神獸山獸神的首級，不料……。

■ 在森林逐漸枯萎的情況下，小桑和阿席達卡將首級還給山獸神。

關注重點

吉卜力作品中很受歡迎的角色小精靈，始於宮崎駿導演開始思考「該如何把森林具有心靈上的意義這點加以具象化」。他在設計角色外形時剛好看到燈管的側面，給了他靈感。從其形狀、顏色，想像不斷擴大，因而誕生。

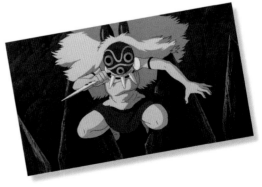

阿席達卡

被大和朝廷打敗之後，隱居到北方盡頭的蝦夷族少年。將來原本會成為一族之長，但受到邪魔詛咒，因而踏上旅程。

小桑

在山獸神森林被山犬撫養長大的少女。痛恨入侵森林的人類，戴著令人毛骨悚然的黏土面具，反覆襲擊達達拉城。

黑帽大人

在深山山腳下煉鐵的達達拉集團首領，是個沉著冷靜的女性。為了開墾森林為人類所用，使用石火槍與神獸們作戰。

莫娜

把小桑當成自己女兒撫養的300歲母犬神。會說人類的語言，擁有高度的智能和強韌的力量。痛恨黑帽大人，想取她的性命。

神婆

蝦夷族的老女巫。用石頭和木頭等占卜吉凶。

乙事主

500歲的鎮西（九州）山豬神，為山豬神之中年紀最長者，與莫娜是舊識。率領眾山豬神對人類發動大規模攻勢。

疙瘩和尚

神祕組織師匠連的一員。奉師匠連之命，想要取山獸神的首級。遇見正在旅行的阿席達卡，告訴他山獸神森林的事。

甲六

居住在達達拉城的養牛人。放牧飼養牛隻，並搬運米和鐵。在搬運米的過程中遭莫娜襲擊，跌落山谷，被阿席達卡所救。

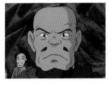

光頭

黑帽大人的忠心部下。牛隊和護衛隊的頭頭。

阿時

甲六的老婆。在負責踩風鼓的女人當中，有如首領般的人物。個性剛強，有時還能駁倒丈夫。

拿各

被黑帽大人率領的石火槍隊擊中，因而身負重傷的山豬神。因痛苦和對人類的恨而變成邪魔不斷奔跑，攻擊蝦夷族的村莊。

山獸神

主宰生與死的神獸。隨著月圓月缺，反覆死去又重生。據說首級具有長生不老的力量，被人類覬覦。

螢光巨人

山獸神夜晚的模樣。有著獨特花紋的半透明巨大身體會一邊發出藍光，一邊在夜晚的森林裡徘徊。

小精靈

棲息在富饒森林裡的一種精靈，擁有淺綠色半透明的身體。據說會喀嚓喀嚓地搖著頭，召喚山獸神。

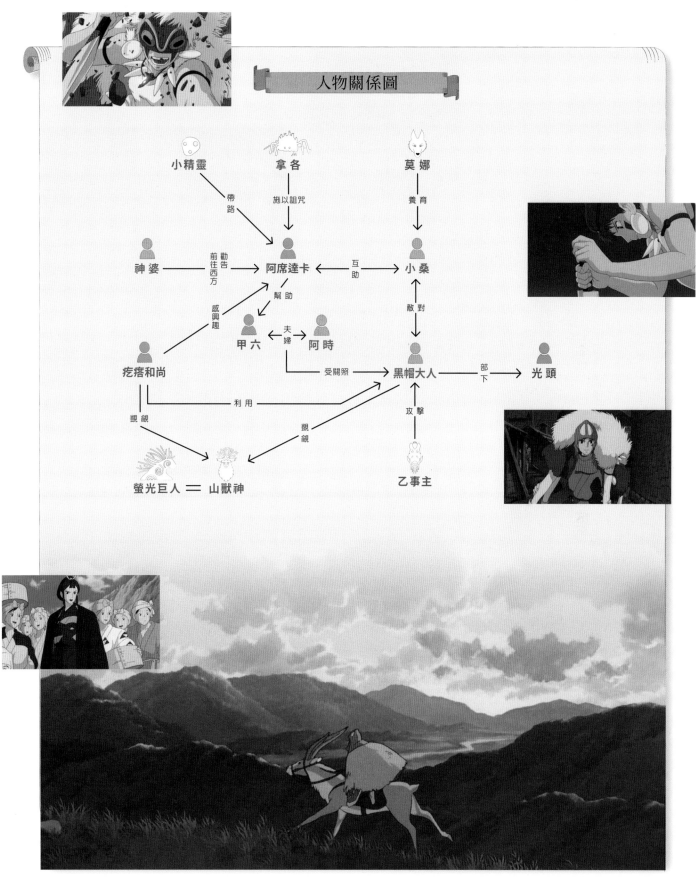

人物關係圖

小精靈 　　　　拿 各 　　　　　　莫 娜

　　　┊帶　　　┊施　　　　　　　┊養
　　　┊路　　　┊以　　　　　　　┊育
　　　↓　　　　┊詛　　　　　　　↓
　　　　　　　　咒
神婆 ──勸告── 阿席達卡 ──互助──→ 小桑
　　　　前往　　　　　
　　　　西方　　　┊幫助　　　　　　┊
　　　　　　　　　↓　　　　　　　　┊敵對
　　　　感興趣　甲六 ←夫婦→ 阿時　↓

疙瘩和尚 　　　　　　　受關照── 黑帽大人 ──部下──→ 光頭
　　　　　　──利用──────→　　　
　　觀餓　　　　　　　　　觀餓　　┊攻擊
　　↓　　　　　　　　　　　　　　↓
螢光巨人 ＝ 山獸神 　　　　　　　乙事主

海報

《魔法公主》製作了2種以主角阿席達卡和小桑為主的海報。

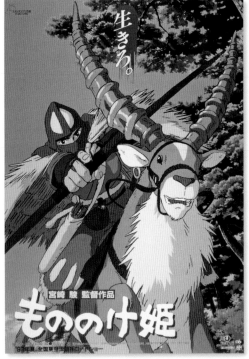

■ 以騎著亞克路的阿席達卡為主角的第一版海報。

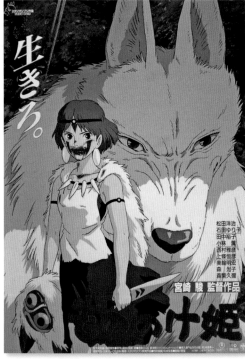

■ 畫有小桑和莫娜的第二版海報。小桑嘴巴四周的血跡,讓人感受到作品不尋常的氛圍。

報紙廣告

報紙廣告除了海報的圖樣之外,還使用了小桑側面等的場景照片,介紹精彩看點。

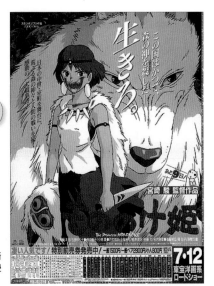

■ 1997年7月3日《朝日新聞》上刊登的全彩廣告,視覺衝擊十分強烈。

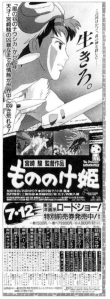

■ 6月20日《朝日新聞》刊出的廣告,是以女主角小桑作戰中的側面為主圖。

■ 7月5日起到7月10日,《朝日新聞》刊出的內頁倒數計時小廣告獲得1997年朝日廣告獎(電影類)。

70

■韓國版海報。

■法國版海報。

■義大利版海報。

■瑞典版海報。

■挪威版海報。

製作祕辛

這部作品的美術指導採5
人體制。自然與文明的矛盾是
這部作品很重要的一個主題，
宮崎駿導演對於美術的要求是
「希望能畫出即使沒有人也不
會造成影響的自然」。山獸神
森林是以屋久島為原型、阿席
達卡生活的蝦夷族村莊則是以
東北的白神山地為原型繪製。

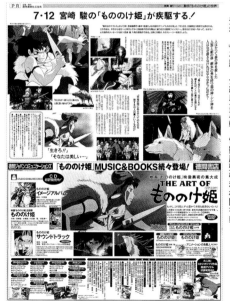

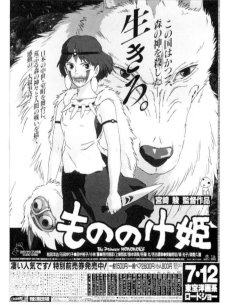

■這幅廣告幾乎和首波廣告的
設計相同，5月7日於《產經
新聞》刊出後，6月25日又刊
登在《讀賣新聞》上，獲得讀
賣電影廣告獎優秀獎。

■公開上映前一天的7月11日刊載在
《體育日本》上的廣告，以明日上映和首
日見面會的詳細資訊為主，並鎖定重點刊
登。劇中人物也只有小精靈出現，並附上
可愛的台詞。

6月25日《讀賣新聞》上與德間集團聯合刊登的廣告，下半部則以《魔法公主》MUSIC & BOOKS陸續登場！為題，介紹印象專輯、電影原聲帶和相關書籍。畫面介紹作品。上半部使用場景

<div style="text-align: right">

結合手繪和數位技術
將四格漫畫的趣味
做成電影的作品

</div>

隔壁的山田君 （港譯名稱：我的鄰居山田君） 1999年

　　這是以1991年開始在《朝日新聞》早報連載的四格漫畫《隔壁的山田君》改編而成的動畫作品（作者：いしいひさいち，漫畫後來改名為《野野子》）。高畑勳導演從以前就對傳統動畫製作把人物（賽璐璐片）和背景這兩種不同質感的畫疊合起來的做法很不滿意。想要製作一部能讓人感受到動畫本來趣味的電影。使用電腦的話，這個想法將有可能實現。如此認為的高畑勳導演運用各種巧思，努力投入原著的電影化。在本片中，他決定利用數位技術把人物和背景圖做成一張畫，並作為一張畫來移動。為此，人物和背景都用簡單的線條繪製。

　　首先為了運用四格漫畫的節奏，他將短篇故事匯集成「漫畫篇」並分成一個一個段落，段落之間再以「雪橇篇」串連。漫畫篇描繪了溫馨的日常一景，像是短劇集。另一方面，山田一家利用各種交通工具移動的雪橇篇則使用了CG等技術，十分鮮活精彩。兩者都是手繪水彩畫的筆觸，並保有漫畫獨特的留白。背景圖也不用一般常用的海報顏料，而是使用色調柔和的水彩畫顏料繪製。利用電腦處理、加工這些素材，做出感覺像是讓原著直接動起來的影像。這是一部相當符合高畑勳導演風格（在《兒時的點點滴滴》（1991年）中，他對重現漫畫圖案也很堅持）、充滿實驗精神的作品。

上映日期：1999年7月17日
片長：約104分鐘
© 1999 いしいひさいち・畑事務所・Studio Ghibli・NHD

原　　　著	……	いしいひさいち
編劇・導演	……	高　畑　　勳
製　作　人	……	鈴　木　敏　夫
音　　　樂	……	矢　野　顯　子
副　導　演	……	田　辺　　修
		百　瀨　義　行
作畫指導	……	小　西　賢　一
美術指導	……	田　中　直　哉
		武　重　洋　二
彩色指導	……	保　田　道　世
主　題　曲	……	《不再孤單》
		（演唱：矢野顯子）
製　　　作	……	吉卜力工作室
出　　　品	……	德間書店
		吉卜力工作室
		日本電視放送網
		博　報　堂
		迪　士　尼

松　　　子	……	朝　丘　雪　路
阿　　　隆	……	益　岡　　徹
阿　　　繁	……	荒　木　雅　子
阿　　　昇	……	五十畑迅人
野　野　子	……	宇　野　なおみ
藤原老師	……	矢　野　顯　緒
眼　鏡　女	……	中　村　玉　緒
菊池婆婆	……	ミヤコ蝶々
俳句朗讀	……	柳　家　小三治

劇情故事

　　松子、阿隆、阿昇、野野子，以及阿繁，還有不能忘了牠的存在的小狗波奇，這家人住在某地方都市郊外住宅區的獨棟房子裡，故事描繪的是5人一條狗無所事事的日常。

　　在百貨公司迷路卻滿不在乎地說「我4個家人全都走失了」的長女；考試成績慘兮兮才要反省、用功的長男；為了想看的電視節目而上演遙控器爭奪戰的夫妻；嘴巴和身體都很健康的阿嬤；冷眼旁觀這一家人的小狗。全片充滿了只要是日本人都一定感覺很熟悉的小故事。這就是不論發生什麼事都由它去、「船到橋頭自然直」的山田家。

◆ 原著：いしいひさいち《隔壁的山田君》（朝日新聞社出版）**全6卷**
1991年10月10日開始在《朝日新聞》上連載的四格漫畫（1997年4月1日起更名為《野野子》）。
描寫無所事事的山田一家人的日常，並穿插諷對社會的諷刺。
總計連載期間創下《朝日新聞》史上最長紀錄，並每天更新。

原著
介紹

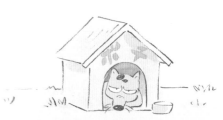

松子

約42～43歲,講話有關西腔的家庭主婦。相當懶惰,總是絞盡腦汁在想要如何輕鬆解決晚餐。

阿繁

松子的母親,約70歲。相當硬朗,有時會打打老人排球、當志工撿垃圾。講話有關西腔。對年輕人很嚴厲。

野野子

山田家的長女,就讀小學三年級。特徵是嘴巴大、嗓門大,特殊技能是很會吃。自己不擅長念書卻總是說「我好擔心哥哥」,也算是個意志堅定的人。

阿昇

山田家的長男,就讀國中二年級。考試成績不好不壞,是個無論在各方面都表現普通的少年。在學校有參加棒球社。

阿隆

約43～45歲。在地方都市的公司上班。職務是庶務課長。雖然是關西出身,卻講著一口普通話。興趣是假日做木工。

波奇

山田家的寵物兼看門狗。總是擺著一張臭臉,叫牠也沒有反應,平時連吠都不吠。不跟人握手,也不對人搖尾巴。偶爾會突然咬人。

菊池麻美

阿昇的同班同學。弟弟是跟野野子同班的菊池同學。

藤原老師

野野子的級任老師,25～30歲之間。父母多次幫她介紹對象都不成功。個性大刺刺,對教育的態度是「順其自然」。

山田家
阿繁 ←母女→ 松子 ←夫婦→ 阿隆 →看門狗→ 波奇
祖母 ↓親子↓
野野子 ←兄妹→ 阿昇
級任老師 同班同學
藤原老師 菊池麻美

適当

■ 逛完百貨公司的回程路上發現野野子沒上車,陷入一陣混亂的山田家……。

■ 正在看棒球賽轉播的阿隆。松子突然現身。夫婦展開遙控器爭奪戰。

■ 往洗完衣服的洗衣機裡面一看,感覺好像少了什麼……。松子和阿繁在暖爐桌底下發現忘了洗的衣物。

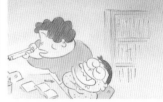

■ 玄關的電燈壞掉了。沒有儲備燈管的松子,從睡著的阿昇的書桌拆下燈管借來用。

關注重點

這部作品的最後,所有出場人物一起唱《Que Sera Sera》是讓人留下深刻印象的場面之一。其實演唱的是吉卜力工作室的同仁。約40名志願參加的員工聚集在宮崎駿導演的工作室錄音,再與配音員的歌聲結合在一起。

■ 第一版海報。源自片名、像是花牌圖案的樹鶯和梅花,畫得比主角山田一家人還大。

譯註:這裡指日文片名《ホーホケキョ となりの山田くん》。「ホーホケキョ」是模擬樹鶯的叫聲。

■ 2006年6月在韓國舉辦的高畑動導演作品展上映時的海報。除了像這樣的活動,《隔壁的山田君》並未在韓國的戲院公開上映。

■ 像是在惡搞片名的第二版海報。把原作者いしいひさいち畫的火柴盒大小的圖放大使用。

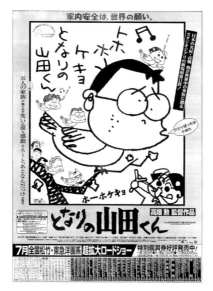

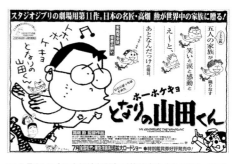

■ 1999年5月28日在《朝日新聞》上刊出的全版廣告,直接將第二版海報放大使用。

報紙廣告

報紙廣告從詼諧的圖案,慢慢變成以家人為主的構圖。

■ 5月31日《日本經濟新聞》刊載的廣告(全7段)。從這部作品開始,高畑勳導演作為一位日本代表性的電影導演,名字開始會被用於宣傳文案。

■ 6月18日《朝日新聞》的廣告,截取劇中藤原老師一部分的台詞作為宣傳文案。「適當」兩個字是將分鏡圖放大使用。

■ 6月29日《朝日新聞》刊出的廣告。與6月18日的廣告同樣凸顯「適當」兩個字,以表現作品的氛圍。

譯註:日文的「適當」在片中是指「順其自然」之意。

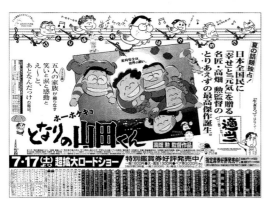

■ 6月30日《讀賣新聞》刊載的全8段廣告,使用山田一家人在天空飛的場面作為主視覺。

■ 7月9日《每日新聞》的廣告和6月30日的廣告一樣,以山田家5人笑容滿面的圖為中心。

製作祕辛

這部電影的故事圍繞著矮桌(冬天是暖爐桌)進行。因此,主要工作人員的工作區也準備了蓆子和矮桌,以方便他們描繪人物的動作和姿勢。副導演田邊修每天都在那裡努力鑽研,而那裡也成了工作人員一個很好的休息區,讓他們不禁覺得「日本人果然就是要這樣」。

■貓巴士周圍的樹林都彎向一旁讓出路來。

《天空之城》

　　在覬覦飛行石的軍方特務機關和空中海盜朵拉一夥的追捕下，希達和巴魯沿著輕便鐵路的軌道奔跑。兩人邊逃跑邊閃避裝甲戰車的砲擊，靠著飛行石的力量脫離險境。主角和壞蛋們展開追逐是電影前半部的精彩之處。

■在田地上全速飛奔的貓巴士。

《龍貓》

　　為了尋找走失的小梅，貓巴士載著小月奔馳。眼睛變成車燈，飛上天空沿著電線奔跑等等，除了快如旋風，更施展令人驚嘆的能力。前方的樹林為免擋路紛紛讓出路來的描寫很有趣。

吉卜力筆下的「奔跑」

　　吉卜力作品的魅力之一，在於人物充滿躍動感的鮮活動作。尤其是對「奔跑」的描寫，會讓看的人心情亢奮、心跳加速。小月為了尋找妹妹拚命奔跑，找到自己未來的聖司和雯騎著腳踏車飛奔。當下的情緒也表現在奔跑的模樣上。

《魔女宅急便》

　　為了去看迫降的飛行船，蜻蜓騎著裝有螺旋槳的腳踏車載著琪琪奔馳。片尾還出現蜻蜓駕著人力飛機和琪琪並肩飛行的場面。蜻蜓的發明能力和琪琪的魔法、烏爾絲拉的畫一樣，是一種每個人都有的才能。

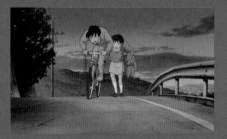

《心之谷》

　　聖司的腳踏車載著雯在清晨的坡道上奔馳。中途的上坡路段，雯下來推腳踏車的場面，可以看到雯想和聖司一同成長。腳踏車在這裡成了故事中代表兩人關係拉近的小道具。

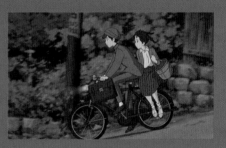

《來自紅花坂》

　　小海想去坡道下面的商店街買東西，騎著腳踏車正好經過的俊載她一程。腳踏車轉過數個彎道，奔馳在長長的紅花坂上。那些變化豐富的動作、空間的縱深、風景如流瀉般的速度感，都是用CG繪製而成的。

《貓的報恩》

　　奔跑場面中尤其與眾不同的是「貓筏」。高中女生小春被選中成為貓國王子的王子妃，當她與男爵正在商量時，被一群亂入的貓帶離現場。男爵等人在載著小春穿過光圈的貓筏後頭追趕，也跟著進入貓國。

■宛如竹筏載著小春奔馳的貓群。

■貓筏衝進光圈前往貓的國度。

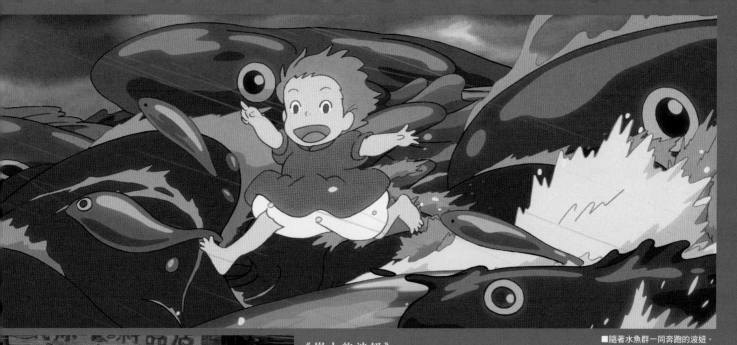

■隨著水魚群一同奔跑的波妞。

《崖上的波妞》

小金魚波妞來到有她最喜歡的宗介所在的人類世界。她踩在由妹妹們變身成的巨大水魚群上奔跑，發現宗介搭的車後一副開心的樣子。不過，波妞的逃亡破壞了世界的平衡，並帶來暴風雨。

■理莎車以破竹之勢在暴風雨中疾駛而過。

《隔壁的山田君》

在山田家的父親阿隆試圖警告飆車族但不成功的故事中，出現父執輩崇拜的正義使者、騎著摩托車奔馳的月光假面。

■阿昇和野野子追著被壞人擄走的松子和阿繁。

■阿隆幻想自己變身成月光假面，前去營救松子和阿繁。

■公主一邊脫下十二單，一邊在京城的大馬路上疾奔而去。

■公主的表情讓人感受到憤怒、悲傷，甚至是瘋狂，震撼人心。

《輝耀姬物語》

輝耀公主的命名宴會當晚，公主聽到賓客們談論自己。毫不客氣的揶揄令她既憤怒又哀傷，不顧一切衝出宅邸，穿過京城的大馬路，朝蘆葦叢和竹林奔去。唯有月亮看到那身影。

■公主奔跑時的力量透過流暢的作畫被表現出來。

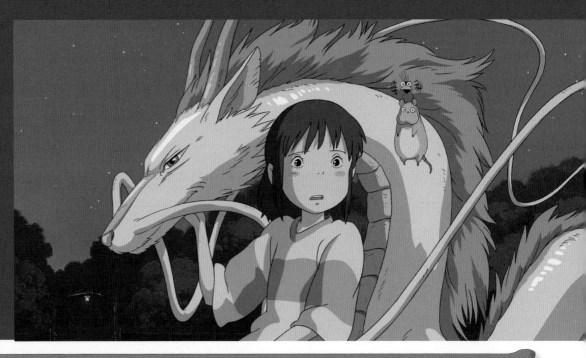

<div align="right">

一穿過隧道

那裡是個神奇的小鎮。

宮崎駿導演送給

現代女孩的奇幻故事

</div>

神隱少女 （港譯名稱：千與千尋） 2001年

　　這是宮崎駿導演在引發社會現象的電影《魔法公主》（1997年）相隔4年後，又一部動畫長片。宮崎駿導演有一群每年會一起到山中小屋度過夏天的「小朋友」。看到這群小朋友已進入國中階段，便想做一部她們能真正欣賞的作品，這成了本片的製作契機。女主角是個感覺有點欠缺活力的10歲女孩千尋。誤闖異世界的千尋被魔女湯婆婆改名為小千，在神明專用的澡堂幹活。小千（千尋）在那裡經歷種種體驗，不知不覺間練就出生存能力的身影，正是本片的主題。片中還出現可說是日本現代社會縮影的角色，像是任由欲望不斷膨脹而失控的無臉男、被垃圾和淤泥覆蓋以至看不見本來面目的腐爛神。充滿宮崎駿導演風格的諷刺設定，沉默寡言、感覺有點孤單的無臉男，則成了這部作品具代表性的人氣角色。待人和善的少年白龍與小千的心靈交流，以及澡堂的前輩小玲、在鍋爐室工作的鍋爐爺爺和小煤球等配角的精彩表現也不可錯過。

　　公開上映後持續播映一年以上，最終寫下票房收入308億日圓的驚人賣座紀錄，被稱為日本國民動畫。2020年重新上映仍然吸引眾多觀眾進場，再次展現其受歡迎的程度。不僅日本國內，在全球也受到高度評價，榮獲美國奧斯卡金像獎最佳動畫長片、柏林影展金熊獎及其他眾多獎項。

上映日期：2001年7月20日
片長：約125分鐘
ⓒ2001 Studio Ghibli・NDDTM

原著・編劇・導演	宮崎　　駿
製　作　人	鈴木敏夫
音　　樂	久石　讓
作畫指導	安藤雅司
	高坂希太郎
	賀川愛
美術指導	武重洋二
色彩設計	保田道世
攝影指導	奧井敦
主題曲	《永遠常在》
	（演唱：木村弓）
製　作	吉卜力工作室
出　品	德間書店
	吉卜力工作室
	日本電視台
	電通
	迪士尼
	東北新社
	三菱商事

千　尋	柊瑠美		
白　龍	入野自由		
湯婆婆・錢婆婆	夏木マリ		
爸　爸	內藤剛志		
媽　媽	澤口靖子		
青　少	我修院達也		
小　少	神木隆之介		
小　玲	玉井夕海		
小樓檯蛙男	大泉洋		
河　神	はやし・こば		
父　役	上條恒彥		
兄　役	小野武彥		
鍋爐爺爺	菅原文太		

<div align="center">

劇情故事

</div>

　　10歲的女孩千尋和雙親無意間誤闖進一個神奇小鎮。被不知道從哪裡飄來的香味吸引的雙親，竟然因為吃了擺在店鋪餐檯的料理而變成豬。害怕不已的千尋在自稱白龍的少年幫助下，後來在湯婆婆這位魔女所管理的「油屋」工作。那裡是各方神明前來緩解疲勞的澡堂。

　　千尋被湯婆婆奪走本名，用「小千」這個名字開始在澡堂工作。擦拭宴會廳、打掃弄髒了的大浴室、照顧來光顧的神明……，為了解救變成豬的雙親拚命工作，使千尋體內潛藏的「生命力」漸漸被喚醒。

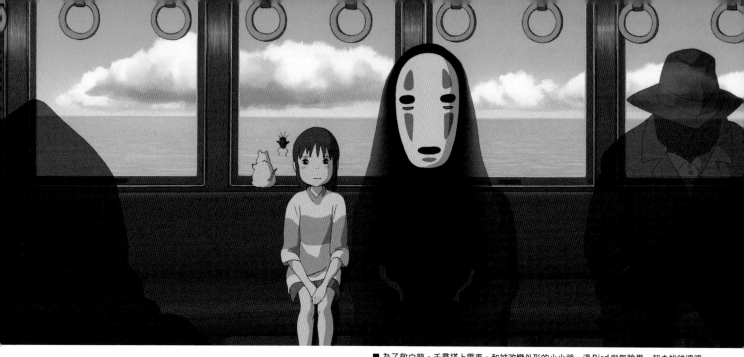

■ 為了救白龍，千尋搭上電車，和被改變外形的小少爺、湯Bird與無臉男一起去找錢婆婆。

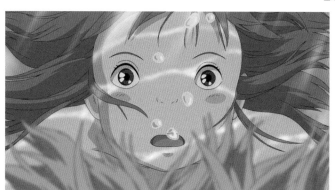

■ 騎在白龍的背上，在天空飛馳的千尋，想起琥珀川的名字。

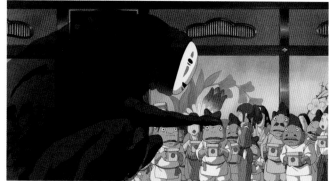

■ 無臉男想要得到千尋的關注而拿出金子，但千尋婉拒道：「我不要。」

■ 千尋結束在澡堂的工作後，望著湯屋底下一望無際的水面享用著食物。

■ 聽到白龍說寶貝兒子不見了，湯婆婆露出駭人的凶狠表情逼近白龍。

■ 從通往錢婆婆住處的電車望出去的景致遼闊而美麗。過去有回程電車，現在已不存在。

■ 錢婆婆溫暖地迎接來訪的千尋一行人。

關注重點

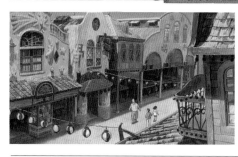

2001年3月26日，宮崎駿導演在「江戶東京建築園」舉行本片的製作報告會。江戶東京建築園是個保存並展示江戶到昭和時代的民家、商店等老建築的戶外設施。之所以選在那裡，是因為電影的場景就是以這個他喜愛的地方為藍本設計的。湯屋周邊的街道正是參考該園區的招牌建築。

人物介紹

荻野千尋

非常平凡、軟弱的10歲女孩。誤闖進神奇的小鎮，在逆境中發揮令人意外的適應力和堅強。

白龍

幫助並鼓勵誤入神奇小鎮的千尋、年約12歲的男孩。湯婆婆的徒弟，負責代管油屋的帳務，跟隨湯婆婆學習魔法。

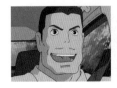

爸爸

千尋的父親，38歲。個性樂天，沒來由地相信事情一定會順利。

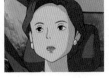

媽媽

千尋的母親，35歲。務實且意志堅定，與丈夫平起平坐的女性。

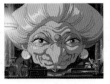

湯婆婆

經營並掌控油屋的魔女。年齡不詳。充滿欲望，講話毫不客氣且愛挑剔。以奪走名字的方式控制別人。

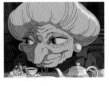

錢婆婆

湯婆婆的雙胞胎姊姊。姊妹兩人合不來，靜靜地在名叫「沼之底」的地方過生活。

鍋爐爺爺

負責掌管位在油屋地下樓層的鍋爐室、有著6隻手臂的老人。指揮小煤球燒水並調製藥浴。

青蛙

在油屋工作的蛙男。外觀是一隻青蛙。

父役

管理油屋員工（蛙男們）的大青蛙。對部下耀武揚威，對湯婆婆則低聲下氣。

兄役

協助父役管理蛙男。

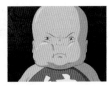

小少爺

湯婆婆的兒子，一名巨嬰。受到湯婆婆溺愛，是個被寵壞的任性孩子。與千尋一起冒險後有所成長。

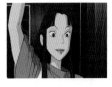

小玲

在油屋工作、約14歲的少女，是千尋的前輩。態度冷淡，但本性善良，處處照顧千尋。

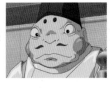

櫃檯蛙男

掌管油屋櫃檯的大青蛙。負責管理藥浴的牌子，會根據前來光顧的神明等級決定藥浴的種類。

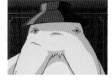

大根神

長得像白蘿蔔的神明。頭上倒蓋著紅色的酒杯，身穿紅色的兜襠布。

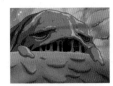

腐爛神

如爛泥一般的身軀散發著惡臭，但其真面目是被人類製造的垃圾汙染的河神。在千尋的照顧下恢復老翁的臉孔和白蛇的身軀。

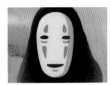

無臉男

來自於另一個地方的神祕男子。沒有自我的可悲存在，借用吞食掉的人的聲音才能說話。

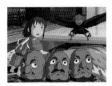

頭

窩在湯婆婆房間裡的3顆老爹的頭。會一邊叫著「喂、喂」一邊跳來跳去。

小煤球

在鍋爐室負責搬運煤炭，幫忙鍋爐爺爺工作。最愛吃金平糖。

湯 Bird

長相和湯婆婆一模一樣，負責監視動靜。

白龍

白龍的另外一種面貌。白龍真正的名字是「賑早見琥珀主」，是以前千尋溺水時救過她的河神。

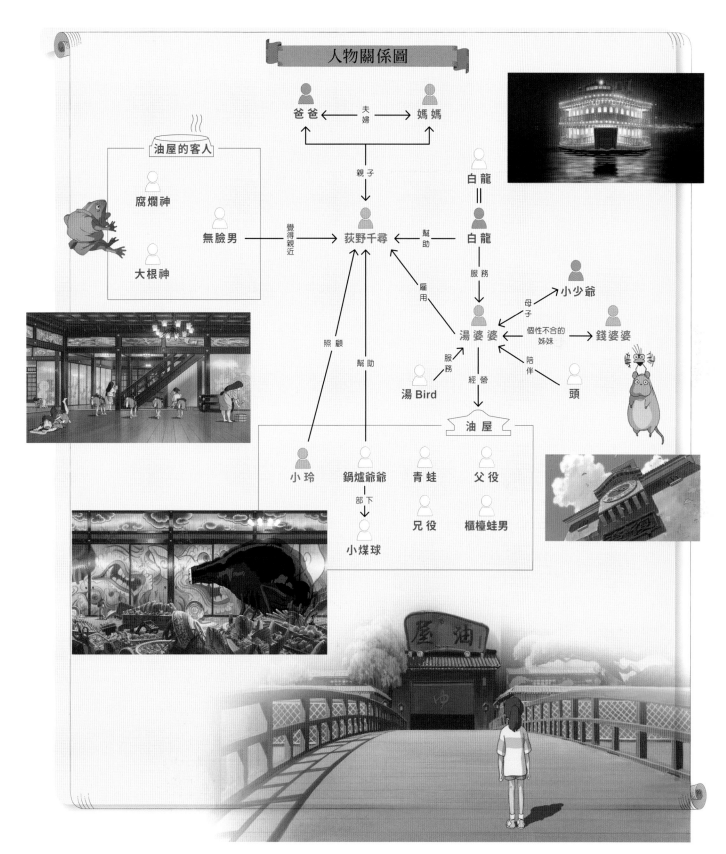

人物關係圖

油屋的客人

腐爛神
無臉男
大根神

爸爸 ←夫婦→ 媽媽

親子

覺得親近

荻野千尋

白龍
‖
白龍

幫助

服務

雇用

湯婆婆

母子 → 小少爺

個性不合的姊妹 → 錢婆婆

陪伴 → 頭

服務

湯 Bird

經營

照顧

幫助

油屋

小玲

鍋爐爺爺
部下
小煤球

青蛙

兄役

父役

櫃檯蛙男

海報

日本版海報有3種。隨著新版本的推出，千尋的表情一直在變化。可以感受到生命力覺醒的樣子。

■ 第二版海報的主視覺是為了生存而開始工作的千尋。可以從那身影中看到一點凜然的氣勢。

■ 第三版海報中的千尋露出了讓人感受到生命力覺醒的表情。

■ 第一版海報。千尋鬧彆扭的樣子看起來就是個隨處可見的10歲小女孩。

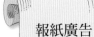

報紙廣告

這部作品是在2001年7月20日公開上映，主要映演戲院一直上映到隔年4月，報紙廣告用上時事哏和主角以外的人物，有趣的設計炒熱了各大報的版面。

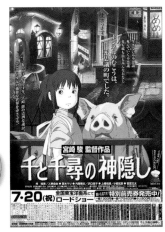

■ 2001年6月26日《朝日新聞》刊登的全版廣告，主要使用第二版海報的圖樣，相對較簡單。

■ 從電影首映日4天前的7月16日，開始在《產經新聞》刊登的內頁小廣告，每天更新。從左起依序排列到首映日，可以欣賞到宣傳文案和圖樣的變化。

■ 7月13日《讀賣新聞》刊登的全版廣告，獲得讀賣電影廣告獎優秀獎。

■ 公開上映前一天的7月19日，《朝日新聞》刊出的全7段廣告為全彩廣告，使用無臉男和千尋的場面畫面。因為宮崎駿導演看完全片時說：「這是一部無臉男的電影。」

■ 在韓國上映時的海報。

■ 韓國的另一版海報。

■ 在巴西上映的海報，以完全不同於日本版海報的圖樣製作。

■ 澳洲版的海報也採用有別於日本版海報的圖樣製作。

■ 英國版海報是以黑色底加上千尋和油屋的圖案所構成。

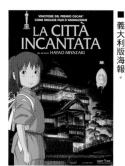

■ 義大利版海報。

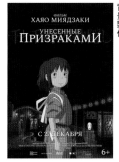

■ 德國版海報。

■ 俄羅斯的海報用不同於日本版海報的背景製作。

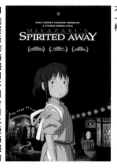

■ 美國版海報使用的背景也和日本版的不一樣。

■ 中國版海報同樣是用不同於日本版海報的背景製作。

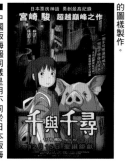

■ 香港版海報則是根據日本第二版海報的圖樣製作。

■公開上映一週後的 7 月 27 日，刊載於《讀賣新聞》的全 5 段廣告與 7 月 29 日的參議員選舉結合，打出「支持率一千％大獲成功。今夏，讓我們去看電影和投票」的標語。

■ 9 月 14 日刊載於《每日新聞》的 7 段半廣告，內容強調「生命力」。

■ 10 月 12 日刊載於《朝日新聞》的 5 段半廣告，使用以往不曾用過的千尋臉部表情作為主圖，並以「恭喜一朗奪得打擊王」的賀詞當作宣傳文案。

■ 10 月 5 日《朝日新聞》刊出的 7 段半廣告上寫有有一朗選手加油的話，以及吉卜力美術館開幕的消息。

■ 2002 年 1 月 1 日，刊載於《朝日新聞》的 5 段半廣告中沒有千尋。把無臉男和「過年也要中大獎！」的宣傳文案擺在主要位置。

製作祕辛

　　製作之初，原本的構想是在湯婆婆被千尋打敗後才讓錢婆婆登場，因為千尋無法獨力對抗錢婆婆，和白龍聯手打敗她，找回自己的名字，並讓雙親恢復原狀。不過，這樣的話會拍成 3 個小時的長篇大作，所以才讓無臉男多多出場，變成現在的故事。

<div align="right">

《心之谷》的貓男爵
大顯身手，
有很多貓的奇幻故事

</div>

貓 的 報 恩 <small>（港譯名稱：貓之報恩）</small>　　　　2002年

上映日期：2002 年 7 月 20 日
片長：約 75 分鐘
ⓒ 2002 貓乃手堂・Studio Ghibli・NDHMT

原　　著	柊 あおい	いしいさや
編　　劇	吉田 玲子	お 幸
導　　演	森田 宏	田 宏
企　　劃	宮崎 駿	望
監　　製	鈴木 敏夫	高橋 望二子
音　　樂	野見 祐	高野 見祐
人物設計・構圖	森川 聡子	井上 銳
作畫指導	尾崎 和孝	井上 和孝
美術指導	田中 直	田中 直修
色彩設計	三笠 修	
主題曲	《幻化成風》	
	（演唱：つじあやの）	
製　　作	吉卜力工作室	
出　　品	德間書店	
	吉卜力工作室	
	日本電視台	
	迪士尼	
	博報堂	
	三菱商事	
	東寶	

小　　春	池脇 千鶴	
男　　爵	袴田 吉彦	
小　　雪	前田 亜季	
路　　恩	山田 孝之	
廣　　美	佐藤 仁美	
納多多	佐戶井 けんた	
納姆多多	濱田 マリ	
小春的媽媽	岡江 久美子	
貓　　王	丹波 哲郎	

《心之谷》（1995 年）原作者柊あおい應宮崎駿導演的要求繪製全新原創漫畫，並改編成動畫電影。貓男爵再次出現在這部以《心之谷》女主角月島雫所寫的故事為概念發想的作品中，但並不是續集，而是描寫被帶到貓國的高中女生小春，和試圖救她的「貓事務所」的男爵等人的冒險奇幻故事。貓王統治的貓國是個光明而寧靜的世界。愛睡懶覺的小春非常喜歡這個步調悠閒的世界，並開始覺得「或許就這樣當一隻貓也不錯……」。然而，那裡其實是給無法掌控自己時間的人去的地方。在描寫慢慢變成貓的小春與蠻橫霸道的貓王時，其實還隱含著對容易隨波逐流者的嘲諷。電影本身有許多痛快的精彩場面，如救出小春的動作場面等等。平安返回原來世界的小春的成長也不容錯過。

導演是動畫師出身的森田宏幸，編劇是吉田玲子，以及擔任人物設計和構圖的森川聰子等等，有許多非吉卜力的外部人員參與這部作品。除了丹波哲郎以充滿魅力的奇特演技為很中意小春的貓王配音之外，其他配音員也十分出色。在《心之谷》中為雫配音的本名陽子這次演出小春的同班同學。另外，由於片長較短，因此搭配短篇作品《Ghiblies episode2》一起上映。

劇情故事

17 歲的高中生小春是個很普通的女孩子。有一天放學回家途中，她救下一隻差點被卡車輾過的貓，後來貓突然用 2 隻腳站起，並以人類的語言向她道謝。原來牠也是貓國的路恩王子，牠的父親貓王因此展開「報恩」行動。

雖說是報恩，但全是一些徒增困擾的禮物，像是貓尾草、木天蓼、老鼠等等。最後竟然說要招待小春去貓國，並迎娶小春為路恩王子的王子妃。小春不知如何是好，在一個神祕聲音的引領下，前去拜訪專門解決一些奇特事件的「貓事務所」。不過突然有一大群貓出現，把小春帶去了貓國。

原著
介紹

■ 原著：柊あおい《貓男爵》<small>（德間書店出版）</small>

以《心之谷》中的「貓男爵」為靈感發想成的作品。柊あおい應宮崎駿的要求創作全新內容，並於 2002 年 5 月出版。

「月島雫所寫的故事」此一設定，使得此作在《心之谷》的影迷中擁有根深柢固的人氣。

84

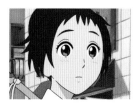

小春
隨處可見的平凡17歲女孩。和母親一起生活。性格有點優柔寡斷,暗戀同班同學町田,卻不敢主動採取行動。

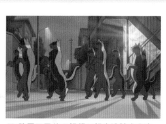

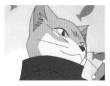

男爵
「貓事務所」的負責人,個性冷靜沉著。本名是佛貝魯特·馮·吉金肯男爵,平時是貓玩偶,太陽一下山便有了生命。

姆達
男爵的夥伴,平時在大街上遊蕩度日。以前叫做魯那路度·月亮,傳說中牠把貓國的魚吃光光。

多多
男爵的夥伴——烏鴉。平時是「貓事務所」所在的廣場中央的石像。和男爵一樣,日落之後便有了生命。

貓王
統治貓國的國王,路恩的父親。自我中心,事情非得稱心如意才肯罷休。波斯貓,額頭上有顆貓眼石的王印。

小春的媽媽
在家從事拼布設計的工作。獨力撫養小春,是個意志堅定的人。

路恩
和父親不同、彬彬有禮的貓國王子。為了籌措送給小雪的禮物而前往人類世界,在險些遭卡車輾過之際被小春救了一命。

■ 救下貓國王子路恩的小春,夜晚家裡來了一位意外的訪客。

■ 路恩王子的父親貓王親自造訪小春家,招待小春去貓國。

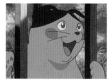

小雪
路恩的女朋友,在貓王城堡裡打雜的白貓。以前在人類世界受過小春的幫助,引導小春前往「貓事務所」。

納多里
貓王的第一祕書。個性認真盡責,對於任性霸道的貓王絲毫不會感到不耐煩。是暹邏貓和安哥拉貓的混種。

納多魯
貓王的第二祕書。相較於總是冷靜的納多里,感覺有點輕浮,善於迎合。品種是蘇格蘭摺耳貓。

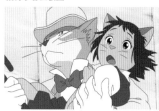

■ 對貓王的邀請不知該如何是好的小春,在一個神秘聲音的引領下,來到「貓事務所」……。

■ 小春在貓國變成了貓。這時男爵突然現身……。

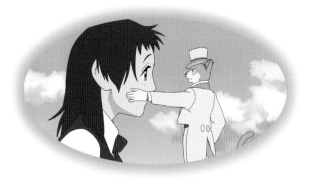

在原著中,「貓國」被描繪成一個充滿陽光、封閉的世界;但電影在導演和美術指導田中直哉的考量下,變成中央有座城堡,白天空灑下七色光芒,和煦且充滿慵懶氣息的地方。就因為是這樣的世界,小春才會說出「或許就這樣當一隻貓也不錯……」。

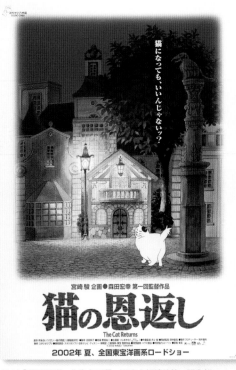

■ 以「貓事務所」作為主視覺，再畫上姆達的第一版海報。

■ 描繪小春躺在貓國草地上的第二版海報在空曠的版面放上大大的片名，設計簡單而大膽。

海報

《貓的報恩》的海報，有描繪夜晚在廣場上的姆達和女主角小春這2種不同的版本。

■ 義大利版海報。

■ 韓國版海報。

■ 英國版海報。

■ 公告《貓的報恩》和《Ghiblies episode2》兩片連映的第一波廣告，於2002年6月14日的《體育日本》刊出。

■ 6月21日《朝日新聞》刊出的全版彩色廣告中大篇幅地使用《貓的報恩》的海報圖樣，給人強烈的印象。

■ 6月20日《聖教新聞》刊載的廣告（5段半）。

報紙廣告

報紙廣告從公開上映的25天前開始刊登。視覺上幾乎被統一成第二版海報的圖樣。

■ 被做成電車車廂內的懸吊廣告、講談社30份刊物聯合企劃試映會的海報。

製作祕辛

「我們要在日本打造一座韓國的熱門觀光景點『樂天世界』。裡面的主要角色是貓。所以希望製作一部能讓那隻貓大顯身手，而且只有在那裡才看得到的電影」，接到廣告代理商這樣的提案，才啟動了本片的企劃。

將真實存在的
吉卜力員工和相關人員
Q版卡通化的
喜劇短片集錦

Ghiblies episode2 2002年

　　這是描繪一家虛構的公司「Studio Ghibli」員工日常生活的短篇作品。可說是2000年日本電視台播放的特別節目《Ghiblies》的擴大版，與《貓的報恩》以兩片連映的方式在戲院公開上映。野中君、由佳里小姐等出場人物誕生自鈴木敏夫製作人的塗鴉，他將實際存在的吉卜力員工和相關人員繪製成Q版卡通人物。鈴木敏夫製作人本人也以「阿敏」之名登場，並使用《隔壁的山田君》原作者いしいひさいち所畫的肖像畫作為人物設計。配音陣容豪華，如為阿敏配音的小林薰、扮演主角野中君的西村雅彥等等，感覺可以製作一部真人實拍的喜劇片。

　　全片採用集錦形式，一共由〈吃咖哩大賽〉、

〈初戀〉、〈午餐〉、〈跳舞〉、〈美女與野中〉、〈後記〉6個小故事構成。可以欣賞到懸賞挑戰吃超辣咖哩的〈吃咖哩大賽〉中超現實的搞笑；予人一絲絲暖意的野中君的〈初戀〉回憶；由佳里小姐等人拚命跳舞抒壓、像是MV一般的〈跳舞〉影像等等，各有各的趣味。繼前作《Ghiblies》之後同樣擔任導演，這次更身兼編劇的百瀬義行導演，從《螢火蟲之墓》、《兒時的點點滴滴》到《輝耀姬物語》，一直是高畑勳導演作品的重要製作班底。而在宮崎駿導演執導的《魔法公主》中負責CG製作的人員，在這部作品也運用CG技術製作出充滿個性的影像，是一大魅力。

上映日期：2002 年 7 月 20 日
片長：約 25 分鐘
© 2002 TS・Studio Ghibli・NDHMT

人物原案 …… すずきとしお
特別人物原案 …… いしいひさいち
編劇・導演 …… 百瀬義行
監　　製 …… 鈴木敏夫
　　　　　　　高橋望
音　　樂 …… 渡野辺マント
美術指導 …… 吉田昇
首席色指定 …… 保田道世
插入曲 …… 〈No Woman, No Cry〉
　　　　　　　（Tina）
製　　作 …… 吉卜力工作室
出　　品 …… 德間書店
　　　　　　　吉卜力工作室
　　　　　　　日本電視台
　　　　　　　迪士尼
　　　　　　　博報堂
　　　　　　　三菱商事
　　　　　　　東寶

野　中　君 …… 西村雅彥
由佳里小姐 …… 鈴木京香
老　　奧 …… 古田新太
德　先　生 …… 斉藤曉
小　　螢 …… 篠原ともえ
小　　米 …… 今田耕司
阿　　敏 …… 小林薰

※《貓的報恩》同場加映

　　運用6個小故事來描寫在虛構的動畫製作公司「Studio Ghibli」工作的普通人（Ghiblies）的日常生活。在〈吃咖哩大賽〉中，長年在同一個單位工作，久而久之午餐吃什麼便成了每天要面對的一大煩惱。那天，野中君、老奧和由佳里小姐為了開發新店家，來到一間傳聞中口味超級辛辣的咖哩店，3人與超辣咖哩展開一場奮戰。在〈美女與野中〉

裡，搭末班電車回家的野中君，因鄰座的美女睡著了靠在他身上而小鹿亂撞。由於沒辦法推開她便坐過站，搭到終點站再坐計程車回家。如此善良的野中君的初戀對象，其實是小學同班同學小愛。

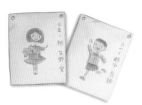

野中君

「Studio Ghibli」著作權管理室課長。38歲，單身。生性膽小，常常像無頭蒼蠅似地亂竄，但看在周遭人眼裡只覺得他我行我素。

由佳里小姐

統領「Studio Ghibli」出版部、做事幹練的職業女性。年齡保密。享有「美女」盛名，但是個性粗枝大葉，不認輸。

老奧

「Studio Ghibli」製作部部長，42歲。很能吃，總是吃得很飽，所以常常開會開到一半就睡著。

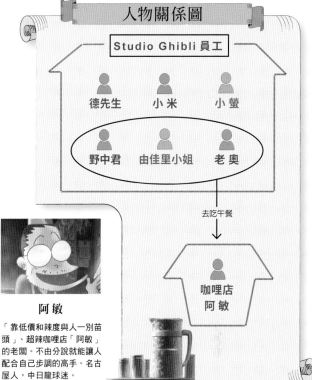

Studio Ghibli 員工

德先生　小米　小螢

野中君　由佳里小姐　老奧

去吃午餐

咖哩店阿敏

德先生

「Studio Ghibli」宣傳部部長，58歲。每次都說老掉牙的笑話，四周人紛紛閃避，但當事人完全沒感覺。

小螢

「Studio Ghibli」的動畫師，24歲。在公司內外都是大家的偶像。個性活潑，善於交際，但總的來說屬於呆萌型。

小米

「Studio Ghibli」公關負責人。關西人，27歲。原本是某競爭對手公司派來的商業間諜，現在棄暗投明。

阿敏

「靠低價和辣度與人一別苗頭」、超辣咖哩店「阿敏」的老闆。不由分說就能讓人配合自己步調的高手。名古屋人，中日龍球迷。

■《Ghiblies episode2》的海報。

■ 正商量著要提早去吃午餐的野中君和老奧。這時由佳里小姐也加入，一同前往咖哩店。

■ 聽見老闆阿敏說「菜單在那邊」，3人一齊轉頭看向牆壁。後來由佳里小姐勝出。

■ 分別以紅、黃、藍作為主題色的老奧、由佳里小姐和野中君不停地跳舞。

■ 野中君淡淡的初戀記憶。其中之一是被用來製作海報的這張班級合照。

スタジオギブリ作品
STUDIO GHIBLI

這部作品看似是水彩畫或色鉛筆畫風格，但實際上多數是3D電腦合成影像。片頭野中君的插圖也是其中之一。當畫面從龍貓標誌切換成野中君時，野中君看似線稿，但其實是用3D電腦合成。

因百瀨義行導演的意思，這部作品的背景和人物是用相同的筆觸繪製。像是〈吃咖哩大賽〉整體採用油畫風格，營造出油膩感；〈跳舞〉則由原畫人員繪製概念圖，美術人員再根據概念圖做出濃厚的世界觀，就是這種感覺。

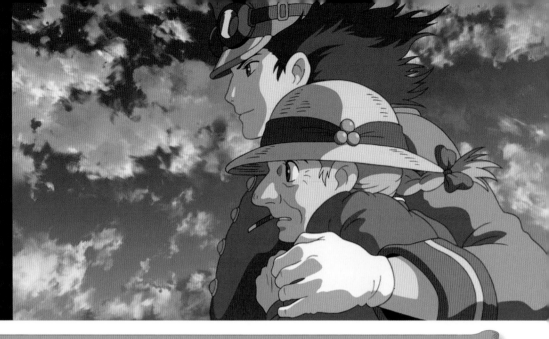

英俊魔法師和
90歲老太婆的
奇幻愛情故事

霍 爾 的 移 動 城 堡

（港譯名稱：哈爾移動城堡）　　**2004年**

這是繼創下日本影史空前賣座紀錄的《神隱少女》（2001年）之後，宮崎駿導演的第九部動畫長片。原著是英國奇幻小說家黛安娜・韋恩・瓊斯於1986年發表的《魔幻城堡》。宮崎駿導演深受會移動的城堡，和女主角被施以詛咒變成90歲老婆婆的構想所吸引，考慮將它搬上大銀幕。最初計畫由其他導演執導，但計畫觸礁停擺，最後改由宮崎駿導演執導。

宮崎駿導演的第一步就是設計這座應當稱之為主角、會移動的城堡，要設計出一個既非機器亦非怪物、獨一無二的城堡。故事場景是以宮崎駿導演曾經造訪過的法國阿爾薩斯地區為藍本。美術人員前往當地取景，將古老建築的外觀、歐洲特有的空氣與光影等實際感受到的印象，運用到背景的繪製上。故事雖然是以女主角蘇菲和魔法師霍爾的愛情為主線，但圍繞在蘇菲四周、作為城堡動力來源的火惡魔卡西法與稻草人，甚至是對蘇菲施加詛咒的荒野女巫，最後都成為了一家人，也算是一種家庭劇。一人分飾少女和老太婆蘇菲的倍賞千惠子；以聲音演出被國王要求協助作戰、為此所苦的霍爾一角的木村拓哉；為王室的魔法師莎莉曼夫人配音的加藤治子等等，各具特色的演員群透過聲音互飆演技也是本片的一大魅力。

上映日期：2004年11月20日
片長：約119分鐘
© 2004 Studio Ghibli・NDDMT

原　　　　著	黛安娜・韋恩・瓊斯
編劇・導演	宮崎駿
製作人	鈴木敏夫
音　　樂	久石讓
作畫指導	山下明彦
	稻村武志
	高坂希太郎
美術指導	武重洋二
	吉田昇
色彩設計	保田道世
攝影指導	奧井敦
主題曲	《世界的承諾》
	（演唱：倍賞千惠子）
製　　作	吉卜力工作室
出　　品	德間書店
	吉卜力工作室
	日本電視台
	電通
	迪士尼
	三菱商事
	東寶

蘇菲	倍賞千惠子
霍爾	木村拓哉
荒野女巫	美輪明宏
卡西法	我修院達也
馬魯克	神木隆之介
稻草人	大泉洋
國王	大塚明夫
因因	原田大二郎
莎莉曼夫人	加藤治子

劇情故事

魔法師霍爾住在一座會移動的巨大城堡裡，傳聞他專門吃年輕又美麗的女孩的心臟。在帽子店工作的18歲女孩蘇菲，在因開戰遊行而熱鬧非凡的街頭被年輕士兵搭訕不知如何脫身時，受到霍爾伸手搭救。不料卻因為和霍爾扯上關係，被伺機加害霍爾的荒野女巫施以詛咒變成90歲的老太婆。

蘇菲離開家，以清潔婦身分住進霍爾的城堡，她和住在城堡裡的火惡魔卡西法、少年馬魯克家人般一起生活，在過程中發覺霍爾其實是個怯懦、善良的青年，並漸漸愛上他。不過戰況惡化，霍爾面臨危險……。

原著
介紹

◆ **原著：黛安娜・韋恩・瓊斯《魔幻城堡》** （西村醇子／譯、德間書店出版）

◇ 原文版：1986年（原書名：Howl's Moving Castle）

以《魔法的條件》獲得衛報兒童小說獎的作家所推出的暢銷系列小說。在原著中，對人物樣貌的描寫比吉卜力的作品更加豐富，情節發展也有如雲霄飛車般高潮迭起。霍爾和蘇菲也有在另外兩部姊妹作中登場。

蘇菲
哈達帽子店的長女。繼承死去父親留下來的店。受到荒野女巫的詛咒變成90歲的老太婆後，開始在霍爾的城堡生活。

霍爾
移動城堡的城主，有詹金斯、潘德拉肯等多個名字的魔法師。擁有強大的力量卻每天無所作為的俊美青年。

荒野女巫
伺機加害霍爾的女巫。曾是史柏麗王室的魔法師，50年前遭王室逐出，藏身在荒野中。

卡西法
火惡魔，居住在霍爾城堡的暖爐裡，是巨大城堡的動力來源。與霍爾立下契約不能離開暖爐，很想獲得自由。

馬魯克
霍爾的徒弟，無依無靠的男孩。會變身成老人接待造訪城堡的客人。

稻草人
有著蕪菁頭的稻草人。在荒野被蘇菲所救，因而一直跟著蘇菲。

因因
叫聲有如打噴嚏的老狗。聽從莎莉曼夫人的使喚，不知為何很黏蘇菲。

莎莉曼夫人
史柏麗王室的魔法師。霍爾的魔法老師，法力強大，在王宮裡握有實權。

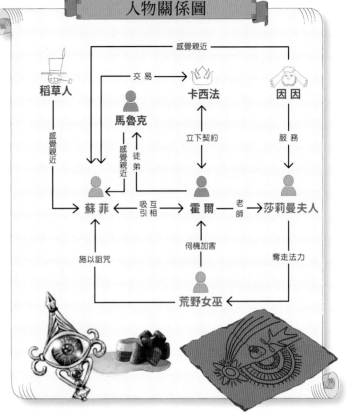

■ 在因開戰遊行而熱鬧的大街上，18歲的蘇菲正感困擾時，魔法師霍爾救了她。

■ 因為和霍爾扯上關係，蘇菲被荒野女巫施咒變成90歲的老太婆。

■ 變成老太婆的蘇菲朝著霍爾的城堡所在的荒野踏上旅程。

■ 蘇菲開始以清潔婦身分住進霍爾的城堡裡……。

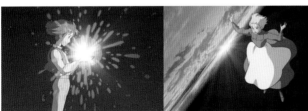

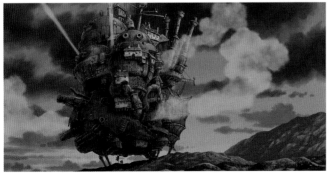

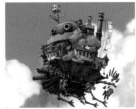

這部作品是因宮崎駿導演被原著書名吸引，覺得「城堡會移動很有趣」而決定製作。但他為城堡的設計所苦，找鈴木敏夫製作人商量，邊討論邊畫出大砲、屋頂與煙囪等，最後完成的就是電影中的移動城堡。腳的部分原本煩惱要用雞的腳還是戰國時代步卒的腳，後來決定畫成雞腳。

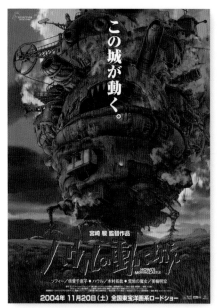

海報

電影《霍爾的移動城堡》依宣傳文案變換圖樣，包括繪有片名中「移動城堡」的第一版海報在內，共製作了3種版本。

この城が動く。

宮崎 駿 監督作品

ハウルの動く城

■ 第一版海報。感覺城堡就要從海報中走出來似地充滿魄力，搭配直白的宣傳文案「這座城堡會移動」，推升人們的期待。

ふたりが暮らした。

宮崎 駿 監督作品

ハウルの動く城

■ 第二版海報。這是根據鈴木敏夫製作人的原案繪製而成，以老太婆蘇菲為主的視覺圖像具有意外的效果。

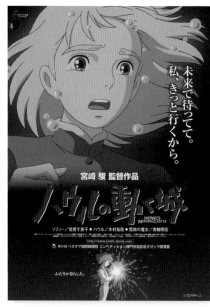

未来で待ってて。私、きっと行くから。

宮崎 駿 監督作品

ハウルの動く城

■ 第三版海報。電影下半場出現的蘇菲搭配少年時期的霍爾，並使用戲劇性的台詞作為宣傳文案。

報紙廣告

報紙廣告一開始是以老太婆蘇菲作為主角，配合上映便慢慢改由年輕的蘇菲搭配霍爾。

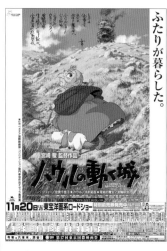

ふたりが暮らした。

■ 包括2004年10月22日的《朝日新聞》、《讀賣新聞》、《每日新聞》刊出的全版廣告在內，本片大量使用全彩廣告。

■ 吉卜力作品有名的倒數計時廣告，從11月15日起到11月19日止，於《產經新聞》刊出。使用老狗因來標示倒數的數字。

■ 從即將公開上映的11月起，如11月19日《朝日新聞》等刊出的廣告，開始採用俊美的青年霍爾和老太婆蘇菲作為主視覺。

■英國版海報。

■不同圖樣的英國版海報。

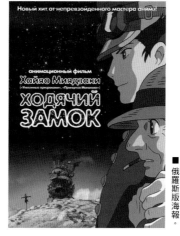
■俄羅斯版海報。

■北美版海報。

■波蘭版海報。

■台灣版海報。

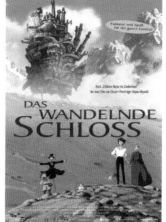
■德國版海報。

■香港版海報。

■墨西哥版海報。

■義大利版海報。

■澳洲版海報。

■葡萄牙版海報。

■瑞典版海報。

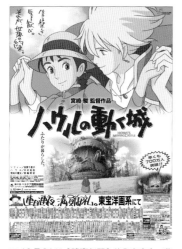
■12月21日《讀賣新聞》的全彩廣告，蘇菲開朗的笑容令人印象深刻。並加上鈴木敏夫製作人的親筆字「連日連夜滿座，感謝支持」。

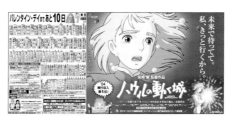
■2005年2月4日《朝日新聞》刊出的廣告有考慮到情人節。長期上映的作品還會配合其他季節性活動，如女兒節等，追加製作幾幅廣告。

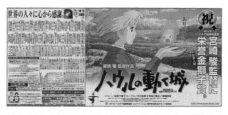
■2月18日《朝日新聞》刊出的廣告祝賀宮崎駿導演獲威尼斯國際影展的榮譽金獅獎，向全球的觀眾表達感謝。

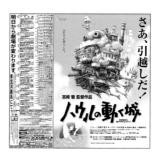
■4月15日的《朝日新聞》刊出更換戲院繼續上映的公告。主視覺是電影片尾飛上天空的城堡，並加上了幽默的宣傳文案「來吧，搬家了！」

製作祕辛

　　蘇菲和荒野女巫爬上王宮長階梯的場面，最初的設計是先爬上去的蘇菲中途停下來向荒野女巫伸出手。確定由技巧嫻熟的動畫師大塚伸治負責那一幕後，宮崎駿導演立刻將這幕的時間延長一倍，細節則讓他自由發揮。結果製作出兩人競相往上爬，令人印象深刻的一幕。

■阿席達卡試圖制止往村莊靠近的邪魔。

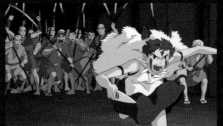
■想為受傷的莫娜報仇而擅闖達達拉城的小桑。

■從瞭望台上發現邪魔的阿席達卡。

■對決中的小桑與黑帽大人。

■阿席達卡的右手臂遭到邪魔詛咒。

■介入兩人之間的阿席達卡。

《魔法公主》

描寫諸神棲息的森林裡的動物們，和開鑿森林入侵自然的人類之間的戰鬥。小桑和黑帽大人是雙方各自的代表人物。阿席達卡因打敗邪魔而受到詛咒，體悟到仇恨和怨念會毀滅人類。因此試圖阻止雙方的戰鬥。

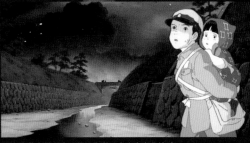
■清太和節子為躲避空襲，到河口附近避難。

■在空襲中被付之一炬的街道。火尚未完全熄滅。

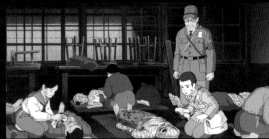
■清太再次見到母親時，母親已是垂死狀態。

吉卜力筆下的
「戰鬥」

吉卜力作品的主角要對抗各種各樣的事物。為了保護人們、拯救世界，與敵人展開激烈戰鬥。也有凝視歷史上曾經發生過的戰爭悲劇的作品。純粹追求動畫趣味性的動作場面和角色內心的糾葛，都是一種「戰鬥」。從中產生充滿戲劇性的感動和亢奮的心情，正是吉卜力作品可以讓人一再反覆欣賞的祕密。

《螢火蟲之墓》

這是以昭和時代日本人所經歷過的第二次世界大戰為背景的故事。神戶遭遇空襲，奪走了這對兄妹的幸福，兩人一夕之間命運巨變。被燒夷彈的烈火籠罩的街道、完全變了樣的母親等等，透過逼真的影像刻畫出戰爭的可怕。

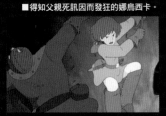
■得知父親死訊因而發狂的娜烏西卡。

■猶巴用自己的身體阻止娜烏西卡的瘋狂失控。

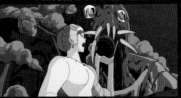
■將城市付之一炬的巨神兵們。

■在庫夏娜的命令下攻擊王蟲的巨神兵。

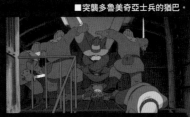
■突襲多魯美奇亞士兵的猶巴。

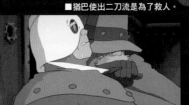
■猶巴使出二刀流是為了救人。

《風之谷》

描寫庫夏娜率領的多魯美奇亞軍隊打算讓巨神兵復活，再度掀起戰亂，試圖阻止這種事態發生的娜烏西卡等人則奮力對抗。片中有許多精彩的動作場面，如娜烏西卡橫掃多魯美奇亞軍隊，以及腐海第一劍客猶巴大顯身手等等。

■引用自歌川國芳的浮世繪的巨大骸骨。

■孩子們看到小雷神欣喜若狂。

■妖怪隊伍從在路邊攤喝酒的兩人背後經過。

《歡喜碰碰狸》

被人類奪走大自然的狸群終於起身反抗。利用變身術嚇唬並趕走人類的作戰方式，實在很像是無憂無慮的狸群作風。卯起勁來進行訓練的妖怪大作戰，最後被遊樂園園方對外宣稱是自己的宣傳活動，成果被人收割。

■鞠躬行禮的巨大福助。

■穿過網球場而去的橋墩們。

■超級迷你的阿波舞也登場。

■霍爾緊緊攀附在炸彈上不讓它爆炸，保住蘇菲的性命。

■攻擊蘇菲居住的城鎮的轟炸艦。

《霍爾的移動城堡》

在王室的魔法師莎莉曼夫人的指導下，蘇菲居住的國家正與他國作戰。曾是莎莉曼夫人徒弟的霍爾被國王下令協助作戰，但他一直逃避，透過阻擾戰事來表達自己的意志。

■團團圍住波魯克的空賊聯盟成員。

■覆蓋大地的軍用機殘骸。

■波魯克和卡地士的決鬥成了一場大秀。

《紅豬》

賞金獵人波魯克和空賊們不合，總是互相仇視，但他們其實是善待女人和小孩、脾氣很好的一群人，不會發生什麼了不起的戰鬥。即使是空賊聘請的保鑣卡地士和波魯克為了保可洛老爹的孫女菲兒所進行的決鬥，最後也只是比力氣。

《風起》

為了追求理想中的飛機而付出努力的二郎，製造出一堆被捲入戰爭的軍用機殘骸。出征的人多半一去不返。這不是描繪戰鬥，而是表現出戰爭的徒勞無益的場面。二郎在死去的妻子菜穗子的鼓舞下，繼續活下去為戰後的飛機寫下歷史。

■戰鬥機編隊在二郎等人的注視下出擊。

受到父親宮崎駿的影響
兒子宮崎吾朗初次執導
將奇幻名作改編成
動畫作品

地海戰記 （港譯名稱：地海傳說）　　　2006年

　　這是自1968年第一卷出版以來，至今依然在全球廣為流傳的長篇奇幻小說改編成的動畫，原作者是娥蘇拉・勒瑰恩（Ursula K. Le Guin）。原著是宮崎駿導演很喜愛的名作，他經常說自己的作品《風之谷》和圖畫故事《修那的旅程》等受到它很大的影響。並曾向原作者提出請求，希望將它改編成電影。後來是喜歡吉卜力作品的原作者主動聯繫「希望宮崎駿導演能將它拍成動畫」，這是2003年的事。接到原作者的探詢後，吉卜力成立企劃小組進行討論，長男宮崎吾朗從一開始就參與其中，最後被拔擢出任導演。

　　「三鷹之森吉卜力美術館」創設以來，宮崎吾朗導演便一直擔任館長。不用說製作動畫電影，就連作為設計圖的分鏡圖都不曾畫過。不過，他對父親的工作做過一番研究，因此一開始就畫出完成度很高的分鏡圖，令吉卜力的工作人員紛紛讚嘆。這是講述為了尋找自己要走的路而感到徬徨的亞刃王子，與大賢者雀鷹（＝格得）和少女瑟魯相遇，並透過與邪惡巫師蜘蛛的對決逐漸成長的故事。劇情是以原著第三卷《地海彼岸》為主軸，加上宮崎駿《修那的旅程》的角色和美術設定重新構成。換句話說，也可以看成是宮崎父子透過勒瑰恩的原著合作合力完成的作品。

上映日期：2006年7月29日
片長：約115分鐘
© 2006 Studio Ghibli・NDHDMT

原　　　著	……	娥蘇拉・勒瑰恩
原　　　案	……	宮　崎　　　駿
編　　　劇	……	宮　崎　吾　朗
		丹　羽　圭　子
導　　　演	……	宮　崎　吾　朗
製　　　作	……	鈴　木　敏　夫
音　　　樂	……	寺　嶋　民　哉
作畫副導演	……	山　下　明　彥
作畫指導	……	稻　村　武　志
美術指導	……	武　重　洋　二
色彩設計	……	保　田　道　世
攝影指導	……	奧　井　　　敦
主　題　曲	……	《時　間　之　歌》
插　入　曲	……	《瑟　魯　之　歌》
		（演唱：手嶌葵）
製　　　作	……	吉卜力工作室
出　　　品	……	吉卜力工作室
		日　本　電　視　台
		電　　　　　通
		博報堂DYMP
		迪　　士　　尼
		三　菱　商　事
		東　　　　　寶

亞　　　刃	……	岡　田　准　一	葵
瑟　　　魯	……	手　嶌　　　葵	子
蜘　　　蛛	……	田　中　裕　之	ン
狡　　　兔	……	香　川　照　之	志
恬　　　娜	……	風吹ジュン	子
迷魂丸販子	……	内　藤　　　剛	津
商店女主人	……	倍　賞　美　津	衣
王　　　妃	……	夏　川　結	太
國　　　王	……	小　林　　　薰	
雀鷹（格得）	……	菅　原　文	

劇情故事

　　故事發生在地海世界。又名「多島海世界」，廣闊的海洋上有眾多島嶼，人類住在東邊，西邊是龍群棲息之地。原本不與人類有一絲瓜葛的龍群在人類世界現身，各地的作物彷彿與之呼應似地開始枯萎，家畜紛紛死去。世界的平衡漸漸崩解。

　　偉大的巫師格得為探尋災難的源頭踏上旅程，遇見英拉德的王子亞刃。亞刃一直受困於內心的黑暗，被不明的「黑影」追趕而感到恐懼。和亞刃一起繼續旅行的格得，發現災難的背後有一個名叫蜘蛛的男人在操控。害怕死亡、企圖獲得永生的這個男人，是曾經被格得打敗的巫師。

原著

■**原著：娥蘇拉・勒瑰恩《地海戰記》**（清水真砂子／譯・岩波書店出版）**全5卷＋外傳**
◇原文版：1968年～2001年（原書名：Earthsea）
這是「科幻女王」勒瑰恩奠定「魔法世界」根基的奇幻小說傑作。對眾多作家和電影導演都造成了影響，包括宮崎駿在內。並與《魔戒》和《納尼亞傳奇》並列為世界三大奇幻故事。此外，還有一本書對這部電影的內容影響深遠。那就是電影片尾字幕標註為「原案」的宮崎駿著作《修那的旅程》（德間書店出版）。這是宮崎駿根據西藏民間故事《變成狗的王子》全新創作的彩色圖畫故事，可以看到在思想上受到勒瑰恩《地海戰記》的強烈影響。同時也是日後他創作《風之谷》和《魔法公主》的原點。

亞刃

英拉德的王子。在出色的父母底下過著衣食無缺的生活，但他卻刺傷身為父親的國王之後離開自己的國家。後來在旅途中與格得相遇。

瑟魯

臉上有燒傷疤痕的少女。以前曾經遭受父母虐待，被棄養。和恬娜一起生活，只對恬娜一人敞開心房。

雀鷹（格得）

地海世界最偉大的巫師，有「大賢者」之稱。察覺到世界逐漸失衡，為了尋找災難的源頭而踏上旅程。

蜘蛛

極度害怕死亡因而看不見生命的意義，為了獲得永生而打開區隔生死兩界之門。因過去結下的梁子而十分痛恨格得。

迷魂丸販子

接近畏懼「黑影」的亞刃，向他兜售迷魂丸。迷魂丸是毒品的一種，經常服用會讓肉體和精神得病，最後導致死亡。

商店女主人

專賣假貨的布店女主人。以前是咒術師，因世界開始失衡而變得不相信魔法。

狡兔

蜘蛛的手下，以販賣賣人口為業。膽小如鼠，但仗著蜘蛛的權勢旁若無人。

恬娜

格得的舊識。少女時期曾在峨團陵墓擔任女祭司，被格得救出。丈夫已經去世，現在和瑟魯一起生活。

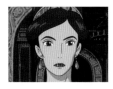

王妃

亞刃的母親。認為亞刃是王位繼承人，施以嚴格管教。

國王

統治英拉德的國王，亞刃的父親。是位聲譽崇隆的英明君王，時時為人民著想，不分晝夜為國事奉獻。

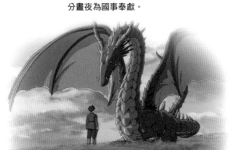

王妃 ←夫婦→ 國王　狡兔 ←手下— 蜘蛛

攻擊　親子　刺傷　被抓走　利用　對決

亞刃 ←幫助— 雀鷹（格得）

誘惑　互助　受照顧　想要兜售假貨

迷魂丸販子

瑟魯 —一起生活→ 恬娜　商店女主人

■ 在沙漠被狼群包圍的亞刃，打算憑著這股怒氣去迎戰……。

■ 走投無路時被巫師格得所救的亞刃，決定暫時與格得作伴同行。

■ 抵達霍特鎮的亞刃正巧碰上瑟魯差點被狡兔擄走的場面。

■ 畏懼自己的影子、不斷逃跑的亞刃失去意識，被巫師蜘蛛所救，但……。

受傷、絕望的亞刃遇見格得，在恬娜住的地方從事農耕，慢慢地恢復健康。這是宮崎吾朗導演擔任「三鷹之森吉卜力美術館」館長時，在與年輕工作人員相處的過程中所得到的真實體會，因而加入的場景，「只要在太陽底下勞動，煩惱都會消失」。

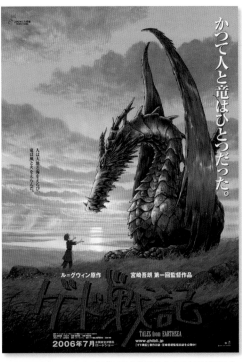

海報

《地海戰記》的海報有2種，配合畫面加上各自不同的宣傳文案。

■ 第二版海報。這是根據宮崎駿所畫的故事場景霍特鎮的草圖製作而成。

■ 第一版海報。以宮崎吾朗導演依照原著印象而繪製的草圖作為藍本。

報紙廣告

報紙廣告除了海報的圖像之外，還有許多以主角亞刃和瑟魯為主的版本。

■ 7月21日包括《讀賣新聞》在內的報紙，起初都使用亞刃和瑟魯對比強烈的表情組成的圖像。

■ 電影上映前一天的7月28日除了《產經新聞》之外，《日經新聞》、《東京新聞》、《富士晚報》、《日刊現代》等也都刊出全彩廣告。

■ 2006年7月7日刊載於《每日新聞》、《日經新聞》、《產經新聞》、《東京新聞》各大報的全版彩色廣告。

■ 義大利版海報。

■ 北美版海報。

■ 韓國版海報。

■ 不同圖樣的香港版海報。

■ 香港版海報。

法國版海報《LES CONTES DE TERREMER》

■ 法國版海報。

英國版海報《TALES FROM EARTHSEA》

■ 英國版海報。

■ 8月11日《朝日新聞》和《讀賣新聞》刊出的廣告。以「吾朗」開頭的宣傳文案可說是鈴木敏夫製作人給宮崎吾朗導演的話。

■ 9月1日刊載於《朝日新聞》和《讀賣新聞》的廣告，主視覺是想獲得永生的巫師蜘蛛。

■ 8月25日《朝日新聞》和《讀賣新聞》刊出的廣告。鈴木敏夫製作人親筆寫給演員的話令人印象深刻。

製作祕辛

宮崎吾朗導演在為劇中播放的《瑟魯之歌》作詞時，參考了萩原朔太郎的詩作《心》。因為這部電影中的人物全是孤獨的，而這首詩正是在描寫這樣的心情。完成的歌詞中含有導演的強烈感受：「生命就是與各種各樣的人分享一些什麼並得到一些什麼」。

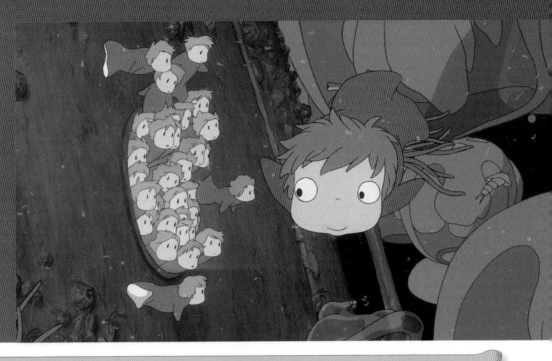

小金魚波妞愛上人類
並引發奇蹟，
描寫神祕海洋的
奇幻故事

崖上的波妞 （港譯名稱：崖上的波兒）　　2008年

這是宮崎駿導演第十部院線動畫長片，也是自《神隱少女》（2001年）以來又一部原創作品。吉卜力舉辦員工旅遊時在瀨戶內海的某個小鎮逗留，很喜歡一棟面海民家的宮崎駿導演於是再次開始構思新作的企劃。會讀《門》等夏目漱石的小說，也是因為這間位於海邊的民家，而片名和主角名字的靈感便是來自《門》。後來又加入各種創意，最後完成的就是小金魚波妞和人類男孩宗介展開的一場小小的愛情故事。

宮崎駿導演在這部電影中有兩個目標。一是拍出一部包括小小孩在內的廣泛年齡層都能欣賞、不講大道理的娛樂電影。另一個目標則是，偏要在使用CG為常態的時代裡發揮傳統手繪作畫的趣味。不僅主角宗介就讀的幼稚園裡的幼童，宗介的媽媽理莎和日間照護中心活力充沛的婆婆們，也各自都有表現活躍的精彩場面。尤其是女性角色，包括波妞神祕的媽媽曼瑪蓮在內都描繪得很迷人，令人印象十分深刻。另外，說到吉卜力的作品，一般人總是會關注描繪得很細膩寫實的背景美術，但這部電影全面採用給人感覺像繪本般豐富多彩的顏色和素樸的圖案。這與手繪的人物線條和動作的柔軟度十分相襯，是一部可以感受到回歸動畫原點的樂趣的作品。

上映日期：2008年7月19日
片長：約101分鐘
© 2008 Studio Ghibli・NDHDMT

原著・編劇・導演……宮　崎　　駿
製　作　人………鈴　木　敏　夫
監　　製………星　野　康　二
音　　樂………久　石　　讓
作　畫　指　導……近　藤　勝　也
美　術　指　導……吉　田　昇
色　彩　設　計……保　田　道　世
攝　影　指　導……奧　井　　敦
主　題　曲……《海的母親》
　　　　　　（演唱：林正子）
　　　　　　《崖上的波妞》
　　　　　　（演唱：藤岡藤
　　　　　　卷和大橋のぞみ）
製　　作………吉卜力工作室
出　　品………吉卜力工作室
　　　　　　日本電視台
　　　　　　電　　通
　　　　　　博報堂DYMP
　　　　　　迪　士　尼
　　　　　　三　菱　商　事
　　　　　　東　　寶

理　　莎……山　口　智　子
耕　　一……長　嶋　一　茂
曼　瑪　蓮……天　海　祐　希
藤　　本……所　ジョージ
波　　妞……奈良柚莉愛
宗　　介……土　井　洋　輝
婦　　人……柊　瑠　美
波妞的妹妹們……矢　野　顯　子
辰……吉　行　和　子
芳　　江……奈良岡朋子

劇情故事

5歲男孩宗介住在海邊小鎮的崖上之家，有一天遇見一隻紅色的小金魚，並替她取名為波妞，很疼愛她。在海裡被父親（藤本）撫養長大的波妞，開始想去看看外面的世界，便乘著水母浮上海面。波妞和宗介互相喜歡彼此，然而藤本卻把波妞帶回大海。

波妞一心想見宗介，於是偷喝藤本用海水精煉出、具有危險力量的「生命之水」，變成人類的女孩，再次來到宗介身邊。宗介也喜不自勝。不料，因生命之水滿出來，引發暴風雨，使得小鎮沉入海中……

人物介紹

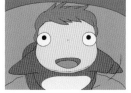

波妞

反抗對自己多方限制的父親，離家出走，好奇心旺盛的小金魚。波妞是宗介為她取的名字，本名是布倫希爾蒂。最愛吃火腿。

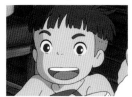

宗介

聰明，擁有一顆正直之心的5歲男孩。住在崖上之家。在海邊遇到波妞，很喜歡她，立誓要保護波妞。

理莎

宗介的媽媽。由於丈夫是船員，常常不在家，因此獨力照顧兒子與料理家務，同時在日間照護中心「向日葵之家」工作。

耕一

宗介的爸爸。國內線貨運船「小金井丸」號的船長。老派水手，因為工作的關係很少回家，但對家人的愛比別人都要強烈。

曼瑪蓮

波妞的媽媽。可說是海洋之母的偉大存在，很久以前就一直守護著海洋裡的生物。能夠自由改變身體的大小。

藤本

波妞的爸爸。以前是人類，後來對汙染海洋的人類感到絕望，選擇捨棄陸地，與海洋生物一起生活。

波妞的妹妹們

和波妞同樣受到藤本養育的小金魚們。總是成群行動。非常喜歡姊姊波妞，總是支持她。

辰

常去「向日葵之家」的老婆婆。講話帶刺，對宗介的態度也很粗魯，但本性善良，只是不善於坦率表達內心的情感。

芳江

常去「向日葵之家」的老婆婆。一如福態的外形，個性也無憂無慮，總是期待宗介的來訪。

佳代

常去「向日葵之家」的老婆婆之一。

人物關係圖

向日葵之家的老人們

曼瑪蓮 ←夫婦→ 藤本　　辰　芳江　佳代

親子　　　　支持　　　　　感情要好

波妞的妹妹們 ←姊妹→ 波妞 ←喜歡→ 宗介　照顧

幫助　　　　親子

理莎 ←夫婦→ 耕一

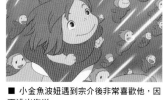

■ 小金魚波妞遇到宗介後非常喜歡他，因而逃出海洋。

■ 知道波妞想去人類的世界後，曼瑪蓮給予的回答是……。

■ 得知丈夫今天同樣不會回家，理莎的心情很糟，但受到宗介鼓舞而恢復活力。

■ 波妞下定決心以人的樣貌與宗介一起生活……。

關注重點

這部作品中的辰婆婆是以宮崎駿導演的母親為原型。電影最後，包括辰婆婆在內的老婆婆們仿如在彼世般快樂嬉戲的場面，最初的分鏡圖畫得很長，最後經過調整縮短了。不過那也許是導演想像中母親所在的另一個世界。

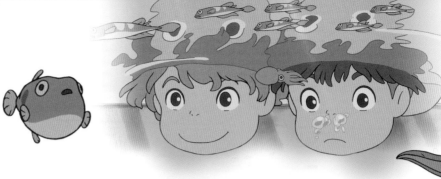

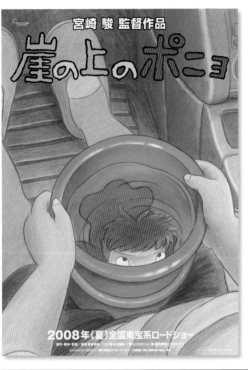

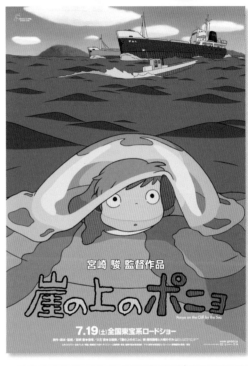

■ 第一版海報。這是根據宮崎駿導演的概念圖繪製的圖樣，波妞從水桶中往外偷看的表情很有趣。

■ 第二版海報。根據鈴木敏夫製作人的原案製成，描繪波妞和宗介相遇的場面。

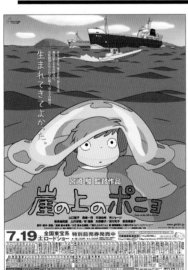

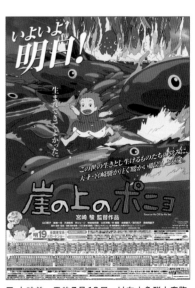

■ 2008年6月20日《朝日新聞》和《讀賣新聞》刊出的全版彩色廣告，是用第二版海報的圖加上「真高興我被生下來」的宣傳文案。

■ 成為吉卜力作品慣例的倒數計時廣告，從7月15日起在《產經新聞》上刊出。

■ 上映前一天的7月18日，以在水魚群上奔跑的波妞為主視覺的廣告，在以《日本經濟新聞》為首的各大報刊登。

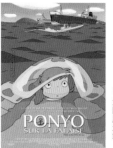

■ 法國版海報。

■ 不同圖樣的法國版海報。

■ 義大利版海報。

■ 韓國版海報。

■ 澳洲版海報。

■ 台灣版海報。

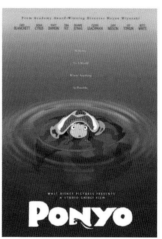

■ 北美版海報。

■ 不同圖樣的西班牙版海報。

西班牙版海報。

■ 新加坡版海報。

■ 8月15日《讀賣新聞》全5段的廣告中，添加了超越客滿道謝的「超客滿道謝」字樣，和引用自電影台詞的文案。

■ 暑假接近尾聲的8月29日，在《朝日新聞》和《讀賣新聞》刊出的廣告上出現水中世界的生物，很有夏天的感覺。

■ 10月3日《朝日新聞》、《讀賣新聞》刊登的廣告，公告延長上映的消息，並含有氣勢的場面當作主視覺。

■ 12月19日配合耶誕節設計的廣告刊登於《朝日新聞》與《讀賣新聞》。

■ 12月26日《朝日新聞》的廣告圖像是為主題曲演唱者大橋望美和藤岡藤卷登上NHK紅白歌唱大賽，以及跨年的長期映演感到十分開心的波妞。

■ 製作祕辛

2006年2月宮崎駿導演前往英國進行取材，在泰特美術館看到約翰・艾佛雷特・米萊的畫作《奧菲莉亞》而大受衝擊，覺得「我們想做的事，140多年前就已經被繪製成畫了」。這件事觸動了他，因而決定這部作品要返樸歸真，不再追求精確、純熟。

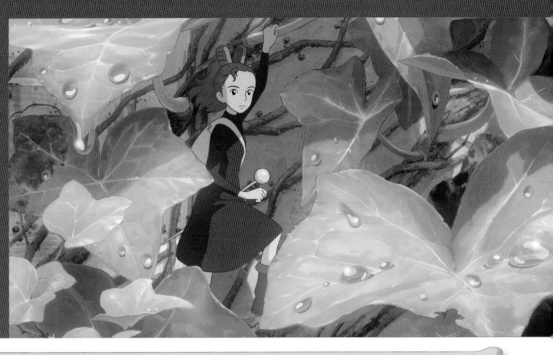

地板下遼闊的小矮人的世界。
吉卜力養成的動畫師米林宏昌首次執導之作

借物少女艾莉緹 （港譯名稱：借東西的小矮人亞莉亞蒂） 2010年

這是繼《心之谷》（1995年）的近藤喜文以及《地海戰記》（2006年）的宮崎吾朗之後，第三位從吉卜力工作室誕生的新導演米林宏昌的處女作。米林宏昌導演是在1996年加入吉卜力工作室。他在《崖上的波妞》（2008年）中，以波妞和水魚群一同奔向陸地的畫面讓宮崎駿導演叫好等，作為動畫師的實力的確有過人之處，因而得到這次拔擢。

原著《地板下的小矮人》是英國女作家瑪麗‧諾頓（Mary Norton）於1952年發表的兒童奇幻小說。在東映動畫時期讀過這本小說的宮崎駿，曾考慮和高畑勲一起將它拍成動畫。相隔40多年後計畫成真，由宮崎駿和丹羽圭子共同擔任編劇。雖然

加入了一些改編，如將故事場景搬到日本等等，但是小矮人的名字則維持原樣。此外，因為符合作品的氛圍，吉卜力作品首次起用外國音樂人賽西兒‧柯貝爾（Cécile Corbel）的創作為主題曲。故事設定儘管充滿奇幻色彩，但靠著想方設法從人類那裡「借」東西為生的小矮人生活被描繪得很有現實生活的感覺，此為本片的一大看點。原本不會相遇的兩個族群、兩個世界，透過小矮人少女艾莉緹與人類少年翔之間近似初戀的心靈交流，短暫地交會又分離。是離別也是出發的結尾處，艾莉緹希望自己能長大成人，同時也感受到小矮人遭人類驅趕而逐漸滅亡的命運，留下令人惆悵的餘韻。

劇情故事

小矮人少女艾莉緹和爸爸、媽媽一家三口住在一棟老舊房子的地板下。「不能被人類看見」是小矮人的戒律。艾莉緹一家人一面趁屋裡的人不注意「借走」生活所需之物，一面悄悄地過生活。

有一天，一個叫做翔的少年為了養病來到這棟老房子。那天晚上，第一次跟著父親出去「借物」

的艾莉緹被翔發現，而且還把從廚房「借」來的方糖掉到地上。因為這樣，艾莉緹和翔慢慢地愈走愈近，然而接近人類對艾莉緹一家人來說是件很危險的事。

上映日期：2010年7月17日
片長：約94分鐘
© 2010 Studio Ghibli‧NDHDMTW

原 著	……	瑪麗‧諾頓
編 劇	……	宮崎駿
		丹羽圭子
導 演	……	米林宏昌
企 劃	……	宮崎駿
製 作 人	……	鈴木敏夫
監 製	……	星野康二
音 樂	……	Cécile Corbel
作 畫 指 導	……	賀川愛
		山下明彥
美 術 指 導	……	武重洋二
		吉田昇
色 指 定	……	森奈緒美
攝 影 指 導	……	奧井敦
主 題 曲	……	《Arrietty's Song》
		（演唱：Cécile Corbel）
製 作	……	吉卜力工作室
出 品	……	吉卜力工作室
		日本電視台
		電 通
		博報堂DYMP
		迪士尼
		三菱商事
		東 寶
		Wild Bunch

艾莉緹	……	志田未來
翔	……	神木隆之介
霍米莉	……	大竹しのぶ
貞子	……	竹下景子
斯皮勒	……	藤原竜也
波特	……	三浦友和
阿春	……	樹木希林

原著介紹

◆ 原著：瑪麗‧諾頓《地板下的小矮人》（林容吉／譯、小矮人冒險系列1、岩波書店出版） 全5卷 （※只有第5卷的譯者是豬熊葉子）
◇ 原文版：1952年～1983年（原書名：The Borrowers）

英國兒童文學先驅的諾頓開闢出冒險奇幻故事的新天地，這部描寫「不會魔法的小矮人」的名作獲得了卡內基文學獎。
除了英國BBC之外，過去曾多次被翻拍成真人電影。吉卜力作品將故事場景搬到現代日本。

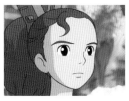

艾莉緹

14歲的小矮人少女。與雙親一起生活在一棟老舊房子的地板底下。開朗、有活力，個性有一點莽撞。

翔

12歲少年。心臟手術在即，為了療養來到母親小時候住的老房子，因而遇見艾莉緹。

霍米莉

艾莉緹的媽媽。負責操持家務。總是擔心冒著危險出去「借物」的丈夫，和性情奔放的艾莉緹。

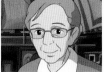

貞子

翔的姨婆（也就是翔母親的阿姨）。老房子的主人，聽去世的父親說過曾經看到小矮人。個性沉穩。

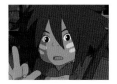

斯皮勒

12歲的小矮人少年。獨自在自然中狩獵為生。隨身攜帶弓箭。

波特

艾莉緹的爸爸。為取得生活所需之物，而到地板上的人類中「借物」。家具和餐具等物品則自己動手做。

阿春

長年住在貞子家裡的幫傭。好奇心旺盛，覺得翔的舉動十分怪異，因而發現艾莉緹一家。

尼亞

養在老房子裡的貓，喜歡親近翔。知道地板底下住著小矮人。

小矮人

幫助

艾莉緹 ← 幫助 → 翔 — 疼愛 → 尼亞

親子

相信有小矮人存在

照顧

飼主

波特 ← 夫婦 → 霍米莉 ← 貞子 ← 服務

幫助

斯皮勒

抓捕 — 阿春

■ 小矮人艾莉緹很喜歡在老房子的庭院裡收集花草樹葉。

■ 艾莉緹一如平常地在老房子地板下的家和爸爸媽媽一起喝茶……

■ 艾莉緹違反小矮人的戒律，與人類的少年面對面。

■ 艾莉緹一家人決定在小矮人少年斯皮勒的幫助下離開老房子。

米林宏昌導演很討厭蟲。因此這部動畫作品裡出現的蟲都刻意畫成Q版，而不追求寫實。其中尤以艾莉緹的朋友蟋蟀，外形被描繪得很容易讓人親近。

海報

電影《借物少女艾莉緹》的海報就只有一幅，掛在戲院裡的橫幅廣告（橫布條）首次被用於宣傳。

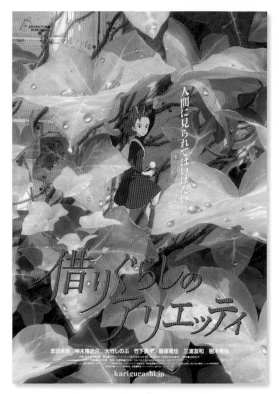

■ 院線海報。艾莉緹的紅色衣裳從葉蔭間露出，與周圍的綠形成鮮明的對比。雨滴和露水也描繪得非常美。

戲院的橫幅廣告

■ 用翔居住的老房子背景圖製作成的橫幅廣告。長1.8公尺、寬10.5公尺，是相當大的橫布條。

報紙廣告

公開上映前使用海報的圖像，之後配合公開上映製作了展現艾莉緹各種表情的廣告。

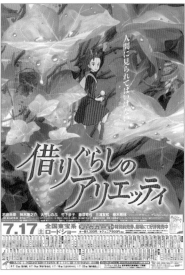

■ 2010年6月11日，使用海報圖像於《朝日新聞》刊出的全版彩色廣告。

■ 7月23日刊登於《朝日新聞》、《讀賣新聞》的廣告，繼續使用電影公開上映前一天登場的艾莉緹馬尾造型作為主視覺。

■ 8月6日刊登於《朝日新聞》、《讀賣新聞》等的廣告，還在畫面中加入主題曲的演唱者賽西兒‧柯貝爾的照片。

■韓國版海報。

■北美版海報。

■義大利版海報。

■英國版海報。

■台灣版海報。

■ 8月13日《朝日新聞》、《讀賣新聞》等夏季刊出的廣告上，宣傳文案也出現納涼、盂蘭盆節這一類季節性詞彙。

■ 9月17日刊登於《朝日新聞》、《讀賣新聞》的全5段廣告中，大膽使用艾莉緹的背影作為視覺圖像。還有用米林宏昌導演的概念圖製作的廣告。

■ 後期的廣告中，如8月27日的《朝日新聞》、《讀賣新聞》等，片中令人印象深刻的場面成了主視覺。

製作祕辛

幾乎包辦《紅豬》以後所有吉卜力作品攝影指導的奧井敦，在這部作品的背景呈現方式上很堅持一件事，那就是朦朧。在艾莉緹一家人居住的老房子庭院裡，鏡頭只要推近艾莉緹，背景勢必變得模糊。因此他刻意在背景做出暈染效果。

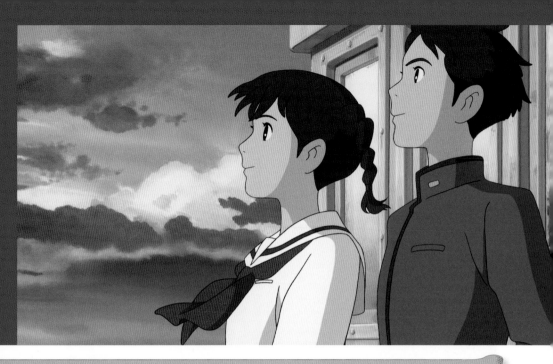

來自紅花坂

（港譯名稱：紅花坂上的海）

2011年

　　這是宮崎吾朗導演執導的第二部院線作品，和處女作《地海戰記》（2006年）的風格完全迥異，是一部不含奇幻元素的青春物語。原著漫畫（繪：高橋千鶴、著：佐山哲郎）的故事背景是1980年左右，但是負責編劇的宮崎駿（與丹羽圭子共同編寫）把時代改成高度經濟成長的1963年（昭和38年），故事發生地也具體設定為橫濱。這時戰後的日本實現了驚人的復甦，正式進入高度經濟成長和大量消費的社會。而另一方面，儘管戰爭結束經過了18年，但戰爭的影響和記憶在許多方面依然存在。這部作品便是在「希望把這樣的時代置入故事背景」的意圖下展開製作。

　　主角小海和俊的父母經歷過第二次世界大戰和之後的韓戰，對兩個家庭都留下巨大的陰影。兩人一方面互有好感，但同時也為彼此的身世所苦。不過，本片主要的著眼點畢竟在於描寫以兩人為中心的一群年輕人自由自在成長的群像，而不是像俊在劇中的台詞那樣，強調「簡直就像八點檔連續劇」的部分。從這個意義來說，這部作品就像開朗活潑的青春電影一樣充滿趣味性。現在已經很少見的腳踏車雙載、鋼板油墨印刷的校報、學生集會的大合唱、大掃除時男生與女生微妙的距離感等等，細節豐富的校園生活描寫十分有趣。相信某個世代的人可能很熟悉，當代的人反而會覺得很新鮮吧。

劇情故事

　　1963年，實現戰後復甦的日本隔年即將舉辦東京奧運，迎來高度經濟成長的時代。故事便是發生在這個時代下的橫濱。高二學生松崎海住在山丘上一棟名為「紅花莊」的民宿，因為思念兒時在海難中身亡的父親，每天早上她都會升起代表「祈求航海平安」的信號旗。與小海同校的高三學生風間俊，每天早上看到那面旗幟都會升起回答旗。

　　學校裡一棟被稱為「拉丁區」的古老建築是文化社團的社辦大樓，傳出將被拆除的消息，文藝部的俊製作名為《拉丁區週報》的校內刊物，進行抗議運動。小海也幫忙刻鋼版，於是兩人漸漸開始對彼此產生好感……。

上映日期：2011年7月16日
片長：約91分鐘
© 2011 高橋千鶴・佐山哲郎・Studio Ghibli・NDHDMT

原　　　著	高　橋　千　鶴 佐　山　哲　郎
編　　　劇	宮　崎　駿　吾 丹　羽　圭　子
導　　　演	宮　崎　吾　朗
企　　　劃	宮　崎　　　駿
製　作　人	鈴　木　敏　夫
監　　　製	星　野　康　二
音　　　樂	武　部　聡　志
人物設計	近　藤　勝　也
美術指導	吉　田　　　昇 大　場　加　門 高　松　洋　平 大　森　　　崇
攝影指導	奧　井　　　敦
主　題　曲	《道別的夏天 ～來自紅花坂～》 （演唱：手嶌葵）
插　入　曲	《昂首向前走》 （演唱：坂本九）
製　　　作	吉卜力工作室
出　　　品	吉卜力工作室 日　本　電　視　台 電　　　　　通 博　報　堂　DYMP 迪　　　士　　　尼 三　菱　商　事 東　　　　　寶

松　崎　海	長　澤	まさみ
風　間　俊	岡　田	准　一
松　崎　花	竹　下	景　子
北斗美樹	石　田	ゆり子
廣小路幸子	柊	瑠　美
松崎良子	風　吹	ジュン
小野寺善雄	内　藤	剛　志
水沼史郎	風　間	俊　介
風間明雄	大　森	南　朋
德丸理事長	香　川	照　之
松　崎　空	白　石	晴　香
松　崎　陸	小　林	翼　一
澤村雄一郎	岡　田	准　裕
牧村沙織	増　岡	裕　子

◆原著：高橋千鶴／繪・佐山哲郎／著 《來自紅花坂》 （全2卷，講談社出版）、（單行本，角川書店出版）

原著
介紹

《好朋友》（なかよし）月刊1980年1月號～1980年8月號連載。圖畫和表現方式雖然是當時流行的少女漫畫風格，但內容對《好朋友》的讀者年齡層來說，則是有點超齡的青春偶像劇。吉卜力的作品保留了故事的骨架，並大膽地更動設定。

人物介紹

松崎 海
港南學園高中二年級學生。照顧弟弟妹妹並同時負責處理「紅花莊」的大小事，穩重可靠。暱稱「小海」。

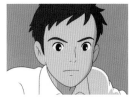

風間 俊
港南學園高中三年級學生。擔任文藝部的社長，反對拆除文化社團聚集、有「拉丁區」之稱的古老建築。

松崎 花
小海的祖母。作為松崎家的大家長守護著孫子，擔心至今依然思念父親並維持著升旗習慣的小海。

松崎 空
小海的妹妹。同樣就讀港南學園、非常講究時髦的高一學生。崇拜風間，和小海一起造訪拉丁區週報編輯部。

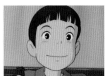

松崎 陸
小海的弟弟。身為松崎家的長男，國中二年級。紅花莊裡唯一的男生，受到眾人疼愛。和廣小路很要好。

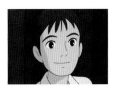

北斗美樹
紅花莊的房客。港南學園畢業，25歲的實習醫生。個性像大姐頭，對小海來說是可以倚靠的人。

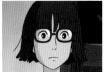

廣小路幸子
紅花莊的房客。學畫畫的窮學生，經常畫畫到半夜。

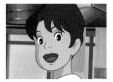

牧村沙織
紅花莊的房客。任職於橫濱的外國領事館。對流行很敏感，常聊天空、時尚和異性關係的話題。

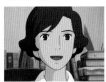

松崎良子
小海的母親。大學英美文學系的助教，目前正在美國留學中。不惜私奔也要和小海的父親澤村雄一郎結婚、很有行動力的女性。

澤村雄一郎
小海的父親。領養朋友的小孩俊，成為俊在戶籍上的父親後，擔任戰車登陸艦的艦長，在韓戰中執行運輸任務時死亡。

小野寺善雄
船員。就讀高等商船學校時代，與俊年輕早逝的生父和小海的父親是同學。

水沼史郎
港南學園高中三年級學生。擔任學生會長的高材生，與俊一起抗議拆除拉丁區。

風間明雄
俊的養父。拖船的船長。對人態度冷淡，但深愛著自己的家人。

德丸理事長
統領德丸財團的企業家，港南學園的理事長。經營各種事業皆有聲有色，同時一直想找機會作育年輕人。

人物關係圖

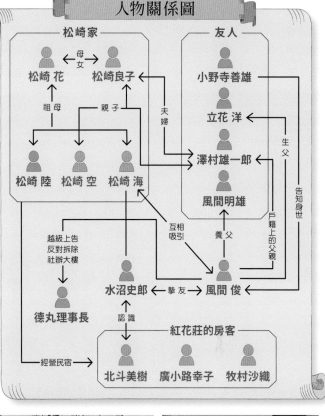

■ 高中二年級的小海因思念死去的父親，每天早上都會升起代表「祈求航海平安」的信號旗。她並不知道同一所高中的學長都會升回答旗……

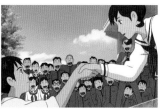

■ 有一天，小海在學校遇見升回答旗的學長風間俊，兩人互相吸引。

■ 小海和俊開始懷疑兩人其實是兄妹。

■ 兩人為了知道真相，決定去拜訪了解那段往事的小野寺……

關注重點

德丸理事長這個角色是出自宮崎駿的想法，他希望能創造一個以2000年去世的德間書店創辦人德間康快為原型的角色讓其在片中登場。德間康快是催生吉卜力並使宮崎駿獲得世人認同的推手，同時也是逗子開成學園的理事長。此舉可說是宮崎駿對德間社長表示追悼和感謝之意。

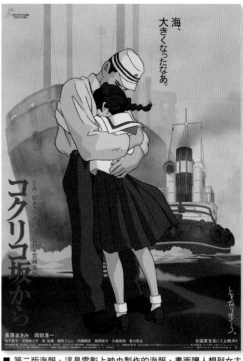

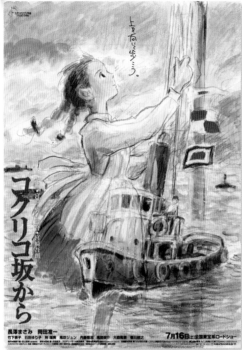

海報

《來自紅花坂》的海報有2種,使用片中插入曲坂本九的暢銷名曲歌名作為宣傳文案。

■ 第二版海報。這是電影上映中製作的海報,畫面讓人想到女主角小海和死去父親重逢的場面。

■ 第一版海報。使用負責企劃和編劇的宮崎駿所繪的插圖。另有未放上卡司和上映日期等文字、只有片名的版本。

報紙廣告

起初使用海報的視覺圖像,電影公開上映後則以小海為首的人物為主製作廣告。

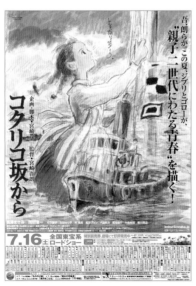

■ 7月22日刊登在《朝日新聞》、《讀賣新聞》的全5段廣告,為了配合文案,使用截取自電影場面、露出開朗微笑的小海側臉。

■ 7月29日刊登在《朝日新聞》、《讀賣新聞》的廣告,使用負責人物設計的近藤勝也所畫的草圖。宮崎駿企劃用的備忘摘要中,有一段文字被用於宣傳文案。

■ 報紙廣告從2011年6月24日《朝日新聞》、《讀賣新聞》刊登的全版彩色廣告開始起跑。並加上強調宮崎吾朗導演名字的宣傳文案。

■ 義大利版海報。

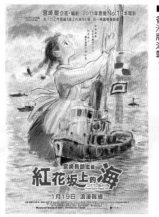

■ 香港版海報。

■ 法國版海報。

■ 北美版海報。

■ 英國版海報。

■ 台灣版海報。

■ 瑞典版海報。

■ 8月12日《讀賣新聞》、《朝日新聞》兩報，從各場面截取主要角色的圖像排滿版面做成廣告。

■ 9月2日《朝日新聞》、《讀賣新聞》的廣告上，用大大的字體公告上映期間延長。宣傳文案的毛筆字是鈴木敏夫製作人寫的。

■ 9月9日《朝日新聞》和《讀賣新聞》的廣告，使用俊跳上貨船的帥氣場面以加深大眾對他的好感。

■ 9月有2個三連休的週末，9月16日和9月22日的《朝日新聞》、《讀賣新聞》等報紙上，刊出強調這件事的廣告。10月7日還製作了有德丸理事長的三連休廣告。

製作祕辛

2011年3月11日發生東日本大地震。當時這部作品的製作正進入最後緊鑼密鼓的階段。受到核電廠事故的影響，電力公司計畫性停電，該如何作業成了問題。這時，靠著宮崎駿的鼓舞「這種時候更不能離開工作崗位！」、「即使多少有些勉強也應該做下去」，製作現場才得以排班繼續進行工作。

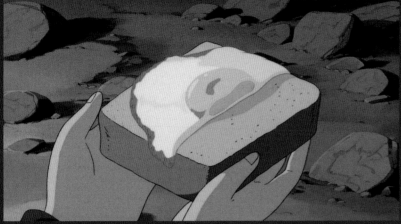

■巴魯的早餐是麵包加荷包蛋。由於和希達兩人分著吃，因此荷包蛋也一人一半。

■邊吃麵包邊彼此身世的兩人。

《天空之城》

為了逃避追兵而躲進廢棄礦坑深處的巴魯，從包包裡拿出做好的早餐——麵包加荷包蛋。兩人大口一咬，只有荷包蛋滑入口中的描寫，讓人忍不住想模仿。巴魯還從包包裡拿出青蘋果和糖果當作甜點。

《兒時的點點滴滴》

片中出現妙子小時候與家人第一次吃鳳梨的小故事。父親從銀座的高級商店買回來，但沒有人知道怎麼吃，於是暫時被當作擺飾。以前有段時期，香蕉和哈密瓜也同樣被人們視為珍稀之物。

吉卜力筆下的

「吃」

在吉卜力作品中出現的許多食物，尤其經常成為大家談論的話題。在影迷之間還有「吉卜力飯」之稱，甚至有人在研究食譜。不過，也有只要使用麵包、起司、蛋和平底鍋就做得出來的餐點。簡便、迅速，而非要花時間和金錢的豪華料理，這一點也與吉卜力角色的平易近人有共通之處。有時對於料理和吃的描寫，也是影響作品的世界觀和刻畫時代背景的一項重要元素。

■寄人籬下的兄妹，吃飯也被差別對待。

■節子直盯著水果糖溶化後的糖果水看。

■兄妹倆開始在池塘邊的防空洞過生活。

《螢火蟲之墓》

戰爭曠日持久，糧食愈來愈缺乏的情況使人們苦不堪言。吃是生命的源頭，被剝奪食物的兄妹逐漸陷入絕境。以前糖很珍貴，把水倒入水果糖罐藉以溶化糖果碎片來喝的場面實在太過悲涼。

《神隱少女》

油屋做的菜餚是用來款待前來消除疲勞的眾多神明。要是人類擅自享用的話，就會像千尋的爸媽一樣變成動物。白龍給的飯糰、和小玲一起吃的紅豆包子，對千尋來說，這種樸素的味道就是最豐盛的美味佳餚。

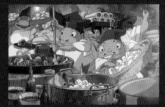

■為了供應菜餚給無臉男而忙得不可開交的廚房。

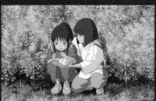

■白龍給千尋的飯糰施加了讓人振作精神的咒語。

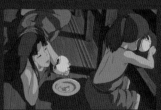

■千尋吃著小玲給她的紅豆包子。右手緊握著河神送她的具有淨化力量的丸子。

■恬娜招待雀鷹的濃湯。

■某日恬娜家的晚餐。

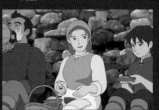

■在黑麵包放上起司做成的午餐。

《地海戰記》

即使是以異世界為舞台的奇幻故事，居住在那裡的人們依然過著普通的生活。主角亞刃開始和雀鷹一起在恬娜家生活，早餐會端出熱騰騰的濃湯或是牛奶加燕麥片。在田間工作的空檔所吃的麵包加起司，看起來也很美味。

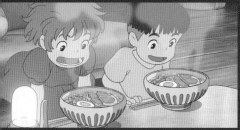

■加上火腿、蛋和蔥花的泡麵。

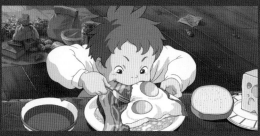

■好久不曾吃到像樣的早餐而吃到忘我的馬魯克。

■外觀看似熔岩，10倍辛辣的咖哩。

■看著波妞開心的樣子，宗介也很高興。

■打入蛋、把蛋殼扔進火裡的動作很生動。

■挑戰超辣咖哩的Ghiblies三人組。

《崖上的波妞》

宗介的母親理莎為宗介和波妞準備的食物是，加入熱水就能馬上享用的泡麵，以及加了蜂蜜的熱牛奶。泡麵裡添加了波妞最愛的火腿。吃著吃著便快睡著的波妞好可愛。

《霍爾的移動城堡》

變成老太婆的蘇菲住進移動城堡當清潔婦，霍爾在她的面前俐落地煎著厚切培根和雞蛋。從馬魯克豪邁的吃相可以想見它的美味。霍爾單手打完蛋，蛋殼直接變成火惡魔卡西法的食物（燃料）。

《Ghiblies episode2》

在第一則小故事〈吃咖哩大賽〉中，一看就知道很辣的10倍辛辣咖哩登場。Studio Ghibli的員工3人在午餐造訪的咖哩店與具有匠人精神的老闆展開對決。成功完食並贏得1000日圓獎金的由佳里小姐，不由得繞地球好幾圈。

《紅烏龜：小島物語》

海龜變成女人的樣子，餵男人吃貝肉。男人對自己因為海龜擋路而教訓海龜感到羞愧，並漸漸為女人著迷。兩人結為夫妻，在小島上誕生了新的生命。3人展開新生活，故事一直持續到男人死去為止。

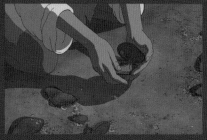

《魔女宅急便》

琪琪受和善的老奶奶之託，把烤好的紅蘿蔔南瓜派送去給孫女。琪琪幫忙用燒柴的老舊烤爐烘烤，然後冒雨辛苦送達，但對方的反應卻很冷淡。而且她還因此感冒，倒楣透頂。

《回憶中的瑪妮》

吉卜力作品中出現的蔬菜水果，連質感都被真實重現。杏奈在大岩家的菜園採收的番茄便是一例。擁有水嫩光澤的番茄在料理過後，可以讓人感受到杏奈的心境也跟著一起慢慢地轉變。

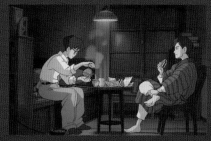

《借物少女艾莉緹》

住在地板下的小矮人們，是從人類的餐桌借材料來料理三餐。如茶、起司、麵包等等，基本上都和人類一樣。不過，像斯皮勒這種在野外生活的族群，則是獵捕昆蟲和小動物當作食物。

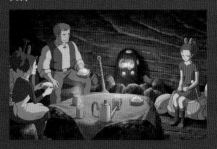

《風起》

看到二郎買回來的西伯利亞蛋糕，同事本庄不禁冒出一句「你怎麼吃這麼奇怪的東西」。這是日本獨特的甜點，用蜂蜜蛋糕夾著紅豆餡或羊羹。在茶包普遍之前，用濾茶器泡紅茶也是一般家庭常見的光景。

《來自紅花坂》

小海在肉店買東西時，俊買了可樂餅兩人分著吃。在放學回家的路上買東吃是正值發育期的孩子的特權，也是高中生的平凡日常。並非約會且看似平凡無奇的場面，讓人有預感兩人將譜出一段淡淡的初戀。

以真實存在的人物為主角
由史實與幻想交織而成
宮崎駿導演的嶄新世界

風 起 （港譯名稱：風起了）　　　　　　　　　　2013年

　　這部作品是以舊日本海軍「零式」戰機的設計者堀越二郎為藍本，描繪從關東大地震、昭和金融危機以至於第二次世界大戰，身處在劇烈動盪時代下的日本人自身。和《紅豬》一樣是將宮崎駿導演在模型雜誌上連載的原著擴大而成，並加入堀辰雄的戀愛小說《風起》的內容揉合而成。設定和故事雖然都依據史實，但也隨處可見有關夢境和幻想的描寫，如二郎少年時代看到奇特的飛行物體編隊飛行，或是與自己尊敬的義大利飛機設計師卡普羅尼對話等等。因此，它既不像宮崎駿以往的作品那樣充滿奇幻元素，也不同於一般的人物傳記，讓人感覺到混合了上述這些元素的獨特氛圍。

　　有關二郎和女主角菜穗子談戀愛、結婚和死別的描寫，就吉卜力的作品而言也十分獨特，音效方面，包括上映時刻意採用單聲道在內，也做了一些令人意外的嘗試。飛機的引擎聲、螺旋槳轉動的聲音、地震時的地鳴這類音效，竟然很多是人聲模仿再經過加工完成的。此外，拔擢電影導演庵野秀明為二郎配音，並起用以前吉卜力的董事兼海外事業部長的史蒂芬・阿爾帕特（Stephen Alpert）為謎樣人物卡斯特魯普（角色原型也是史蒂芬・阿爾帕特）配音，這個角色的名字是引用自湯瑪斯・曼的《魔山》。就像這樣，不被現有的聲音特效和演技框限的無數巧思，創造出本片清新的魅力。

上映日期：2013年7月20日
片長：約126分鐘
© 2013 Studio Ghibli・NDHDMTK

原著・編劇・導演	宮崎　駿
製　作　人	鈴木　敏夫
監　　製	星野　康二
音　　樂	久石　讓
作　畫　指　導	高坂　希太郎
美　術　指　導	武重　洋二
色　彩　設　計	保田　道世
攝　影　指　導	奧井　敦
主　題　曲	《飛機雲》
	（演唱：荒井由實）
製　　作	吉卜力工作室
出　　品	吉卜力工作室
	日本電視台
	電　　通
	博報堂 DYMP
	迪　士　尼
	三　菱　商　事
	東　　寶
	K　D　D　I

劇情故事

　　從大正時代進入昭和時代，1920年代的日本經歷不景氣和貧窮、疾病及大地震等天災人禍，是個連生存下去都極為困難的時代。而在這樣的時代中，堀越二郎嚮往知名飛機設計師卡普羅尼，並朝著年少時的夢想「希望設計出美麗的飛機」前進。

　　大學畢業後，二郎進入三菱內燃機工作，開始

動手設計飛機。30歲時，他為了休養而來到一家輕井澤的飯店，在那裡再次見到10年前關東大地震時遇到的少女菜穗子。兩人互相吸引，進而互訂終身，但菜穗子患有結核病。兩人在菜穗子的病未治癒的情況下結婚，試圖在所剩不多的相聚時光裡盡全力活下去。

堀越二郎	庵野　秀明
里見菜穗子	瀧本　美織
本　　庄	西島　秀俊
黑　　川	西村　雅彦
卡斯特魯普	Stephen Alpert
里　　見	風間　杜夫
二郎的母親	竹下　景子
堀越加代	志田　未来
服　　部	國村　隼
黑川夫人	大竹しのぶ
卡普羅尼	野村　萬齋

原著
介紹

◼原著：宮崎駿《風起 妄想重返》（大日本繪畫出版）

宮崎駿導演於模型月刊《Model Graphix》（大日本繪畫發行）2009年4月號～2010年1月號連載、共9回的漫畫。院線版上映後的2015年，大日本繪畫出版單行本。

114

堀越二郎

自小對飛機懷有憧憬，但因視力差而放棄當飛行員，立志成為飛機設計師，後來進入三菱內燃機公司的設計課工作。

里見菜穗子

關東大地震時，與當時就讀大學的二郎碰巧搭上同一班火車。之後音信全無，但兩人宛如命中註定般在輕井澤再次相遇。是位美麗又聰明的女性。

卡普羅尼

二郎尊敬的義大利天才飛機設計師。其原型人物真有其人，並設計出嶄新的飛機。透過夢境與二郎相遇，為他指引人生的方向。

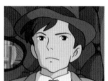

本庄

二郎的摯友。就讀東京帝國大學工學部航空學科，後來與二郎同樣進入三菱內燃機工作。親自參與飛機設計。也是二郎在工作上的良性競爭對手。

黑川

二郎在三菱內燃機的上司。對工作很嚴格，認可二郎的實力，於公於私都十分照顧他，並將自己的另一棟房子借給二郎和菜穗子當新房。

黑川夫人

黑川的妻子。支持丈夫，爽快地接納二郎和菜穗子。

里見

菜穗子的父親。2年前妻子死於結核病，因而擔心菜穗子的身體。

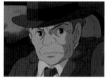

服部

二郎所服務的三菱內燃機設計課的課長。和黑川同樣都看好年輕一輩的二郎和本庄的表現。

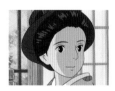

二郎的母親

優雅、溫和的女性。溫柔地守護著二郎。

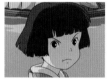

堀越加代

小二郎7歲的妹妹。是個野丫頭，從小就很仰慕二郎，老是叫二郎「哥哥」。個性獨立，後來成為醫師。

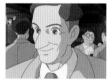

卡斯特魯普

二郎在輕井澤的飯店裡遇到的神祕德國人。熟知國際情勢，為日本和德國的前途感到擔憂。

堀越加代 ←母女→ 二郎的母親

妹妹 ── 母子 ── 里見

造成影響 ── 卡斯特魯普 ── 父女

卡普羅尼 ──建議→ 堀越二郎 ←結婚→ 里見菜穗子

三菱內燃機的員工

摯友 ── 課長 ── 上司 ── 照顧

服部 ── 上司 ── 黑川

課長 ── 上司 ── 夫婦

本庄 ── 黑川夫人

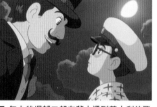

■ 年少的堀越二郎在夢中遇到義大利的飛機設計師卡普羅尼，獲得種種建議。

■ 30歲的二郎去輕井澤休養身體，在那裡的飯店與里見菜穗子墜入情網，兩人決定結婚。

■ 結核病未癒的菜穗子與二郎在黑川夫人家舉行婚禮，然後直接住進別屋一起生活。

■ 二郎沉迷於飛機製造，就像年少時夢想著駕駛自己設計的飛機飛上天空那樣。

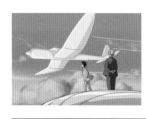

現身二郎夢境中的義大利飛機設計師卡普羅尼設計的飛機中，有一架是Ca.309軍用偵察機，暱稱「GHIBLI」。吉卜力工作室的名稱即來自卡普羅尼設計的飛機。可以感覺到宮崎駿導演對卡普羅尼的喜愛。

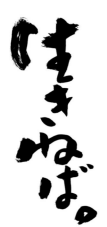

海報

電影《風起》海報上的宣傳文案「向堀越二郎和堀辰雄致敬。一定要活下去」，可以感受到製作方對堀越二郎和堀辰雄的尊敬。

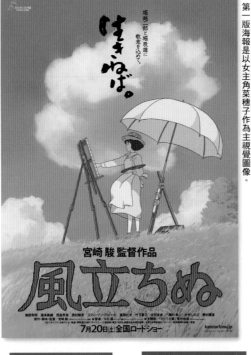

■ 第一版海報是以女主角菜穗子作為主視覺圖像。

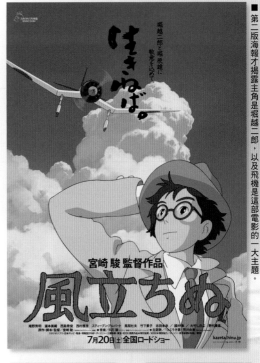

■ 第二版海報才揭露主角是堀越二郎，以及飛機是這部電影的一大主題。

■ 挪威版海報。

■ 瑞典版海報。

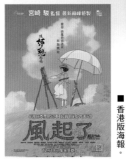

■ 香港版海報。

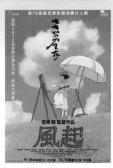

■ 台灣版海報。

報紙廣告

一開始刊出的廣告使用海報的圖樣，後來有像是成人愛情劇風格、使用富個性的出場人物設計，以及有做夢的男孩與帶有童心的廣告。

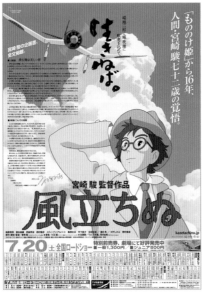

■ 電影公開上映約一個月前的2013年6月28日，《朝日新聞》和《讀賣新聞》刊出的全版彩色廣告登出宮崎駿導演的企劃書全文，很有震撼力。這幅廣告也刊載在7月18日的《產經新聞》上。

■ 公開上映約2週後的8月2日，《朝日新聞》刊出的廣告使用二郎和菜穗子感情融洽的場面並配上「活著真好」的文宣。

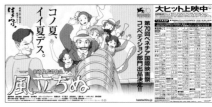

■ 8月9日《朝日新聞》和《讀賣新聞》上刊出的廣告，使用卡普羅尼和卡斯特魯普作為主角，帶出歡樂的氣氛。

■ 吉卜力作品常見的倒數計時廣告。自公開上映4天前的7月16日起，在《產經新聞》上陸續刊出卡普羅尼、本庄、黑川、菜穗子、二郎的廣告，以角色的魅力炒熱氣氛。

■ 義大利版海報。

■ 以色列版海報。

■ 波蘭版海報。

■ 西班牙版海報。

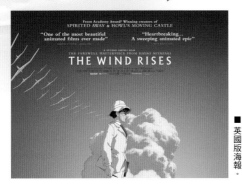

■ 英國版海報。

■ 韓國版海報。

■ 澳洲版海報。

■ 以年少時的二郎為主角，刊登在8月16日《朝日新聞》、《讀賣新聞》上的廣告，公告「動員觀影人數突破500萬！」並將參加威尼斯國際影展角逐獎項。

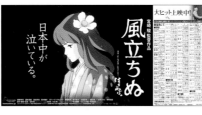

■ 10月25日在《朝日新聞》、《讀賣新聞》刊出女主角菜穗子新娘裝扮的廣告，那美麗引來眾人的目光。

■ 從8月23日到9月27日左右，經常看到的是這幅二郎臉部特寫的廣告。這是9月13日刊登在《朝日新聞》和《讀賣新聞》上的廣告。

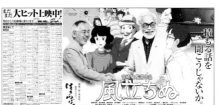

■ 11月1日在《朝日新聞》、《讀賣新聞》刊出的廣告，將宮崎駿導演和鈴木敏夫製作人的照片與二郎、菜穗子、卡普羅尼等人合成，很有意思。

製作祕辛

　　這部作品是以真實存在的人物為原型，描繪的時代和故事場景主要是70～90多年前的日本。因此展開製作之前，便立刻進行素描講習。動畫師重新學習如何繪製和服等等，美術人員則是到以老街聞名的愛媛縣喜多郡內子町進行素描集訓。

賦予非常著名的經典
新生命
高畑勳導演
充滿雄心之作

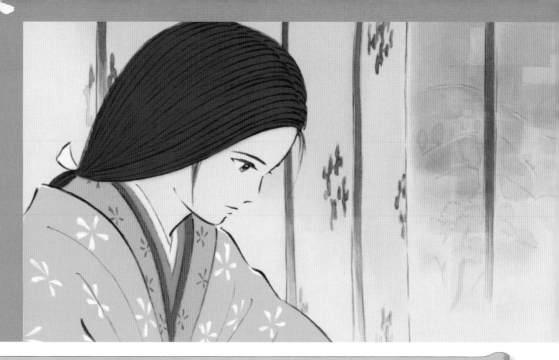

輝耀姬物語　　2013年

相傳日本最古老的故事《竹取物語》改編成的動畫，耗時8年才完成的大作。導演高畑勳在東映動畫時期為了將此原著改編成動畫，已寫好募集情節用的企劃書。當時他思考「輝耀公主為什麼要從月亮來到人間？有何用意？」因而想到從電影的角度來看很吸引人的設定。那之後經過半個世紀，他重新檢視那項設定，並全心投入影像化的研究。包括向輝耀公主求婚的貴公子在內，故事主要根據原著的情節展開，而原創的部分，像是前半段輝耀公主少女時代在山裡的生活，也刻畫得很細膩。雖然是家喻戶曉的故事，但輝耀公主和捨丸的悲戀、配角的女童們製造出的笑果等等，讓這部作品滿載新亮點。

技術上則是進一步發展前作《隔壁的山田君》（1999年）中實踐過的手法，追求不同於傳統動畫的影像（將賽璐璐片與背景疊合）。運用像鉛筆素描的線條繪製成的人物，與簡化後的淺色美術背景融合，整個一起動作。為了實現高畑勳導演理想中的表現方式，在《隔壁的山田君》也合作過的動畫師田邊修、時隔16年後復出擔任美術指導的男鹿和雄，這些吉卜力優秀的製作班底均發揮各自的實力。

另外，高畑勳導演於公開上映的5年後去世，使得這部作品成了他的遺作。

劇情故事

很久很久以前，有一對老翁和老媼，他們的工作是去山裡砍竹子然後編成竹簍。有一天，老翁發現竹林裡有一根竹子會發光，進而發現裡頭有個小女孩。老翁和老媼很開心，認為這是上天賜給他們的禮物，並稱小女孩為「公主」，細心地呵護她長大。不可思議的是，公主轉眼間便長大，不到一年就長成美麗的小姑娘。

老翁為了將她培育成高貴的公主，於是搬到京城去。公主的美貌聲名遠播，因其熠熠生輝的美貌而被稱為「輝耀公主」，許多貴公子都前來求婚。然而輝耀公主卻提出一堆無理的要求，怎麼也不肯答應。其實，輝耀公主是從月亮被貶到凡間的人。

原著介紹

◆原著：《竹取物語》 ※成書年份、作者不詳

寫於平安時代初期，《源氏物語》稱之為「物語之祖」的古典文學。
又有日本最古老的奇幻文學之說。川端康成、田邊聖子、星新一、江國香織、森見登美彦等人都曾將它轉譯成現代日語出版，各有各的特色。

上映日期：2013年11月23日
片長：約137分鐘
© 2013 畑事務所・Studio Ghibli・NDHDMTK

原著……《竹取物語》
原案……高畑勳
編劇……高畑勳
　　　　坂口理子
導演……高畑勳
企劃……鈴木敏夫
製作人……西村義明
監製……星野康二
音樂……久石讓
人物造形・作畫設計……田辺修
作畫指導……小西賢一
美術……男鹿和雄
色指定……垣田由紀子
攝影指導……中村圭介
主題曲……《生命的記憶》
（演唱：二階堂和美）
劇中歌……《童謠》
　　　　　《天女之歌》
製作……吉卜力工作室
出品……吉卜力工作室
　　　　日本電視台
　　　　電通
　　　　博報堂DYMP
　　　　迪士尼事業
　　　　三菱商事
　　　　東寶
　　　　KDDI

輝耀公主……朝倉あき
捨丸……高良健吾
老翁……地井武男
老媼・旁白……宮本信子
相模……高畑淳子
女童……田畑智子
齋部秋田……立川志の輔
石作皇子……上川隆也
阿部右大臣……伊集院光
大伴大納言……宇崎竜童
御門……中村七之助
車持皇子……橋爪功
（老翁）……三宅裕司
北之方……朝丘雪路
燒炭老人……仲代達矢

輝耀公主

從竹子裡誕生的女孩。在山村自由自在地成長，由於快速長大，孩子們都叫她「竹筍」。長成亭亭玉立的少女之後，便搬到京城生活。

捨丸

輝耀公主的兒時玩伴。在村裡的孩童中年紀最長，是大哥哥。輝耀公主叫他「捨丸哥哥」。

老翁

和老媼一起養育輝耀公主，像自己的孩子一樣疼愛。相信嫁給身分地位高的京城貴公子是公主的幸福。

老媼

老翁的妻子。個性溫和，很重視輝耀公主的感受，是公主的知音。

相模

老翁從宮中請來的老師。教導輝耀公主包括彈琴、習字等等，為了成為高貴公主該有的一切禮儀。

女童

負責照料輝耀公主在京城生活起居的少女。

齋部秋田

富智慧的老者，受老翁之託為公主命名。被公主的美貌感動，賜予她「嫩竹之輝耀公主」之名。

車持皇子　石作皇子　阿部右大臣
大伴大納言　石上中納言

輝耀公主的求婚者。全都是身分地位很高的貴公子，但公主給他們出難題，要求他們將位於這世上某處的稀世珍寶帶來給她。

御門

這個國家裡擁有最高權力的人。聽聞輝耀公主的事後，認定公主一定希望成為自己的嬪妃，打算召公主進宮。

御門

相模 ——教育—— 求愛

命名 —— 齋部秋田

女童 ——照顧→ 輝耀公主 ←互相吸引→ 捨丸

撫養

求婚

車持皇子、石作皇子、阿部右大臣、大伴大納言、石上中納言

老翁 ←夫婦→ 老媼

■ 長到適婚年齡的輝耀公主，開始對兒時玩伴捨丸有好感。

■ 老翁想把女兒培育成高貴的公主而搬去京城，公主一到京城，對漂亮的衣裳和氣派的宅邸感到萬分欣喜，可是……

■ 為了成為高貴的公主，在學習禮儀的過程中，公主漸漸對京城的生活感到窒息。

■ 曾在心裡許願「好想回月亮」的公主，現在不得不被接回月亮。

關注重點

輝耀公主和捨丸一起飛翔的場景，是高畑勳導演在電影中特別講究的一幕。

兩人以月亮為背景在天空中飛翔，為了表現地球的美妙，在這一幕之前，他盡量不去描寫天空。

海報

電影《輝耀姬物語》一共設計了3種海報，全都是描繪主角輝耀公主。

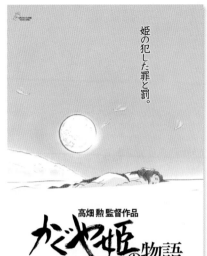

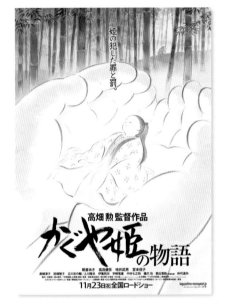

■ 第一版海報。因製作延遲更改上映日期的緣故，海報上的日期標示有3種。

■ 第二版海報。風格與第一版感覺睡得很香甜的公主有一百八十度的轉變，以痛苦倒臥在雪地中的公主表現作品的氛圍。

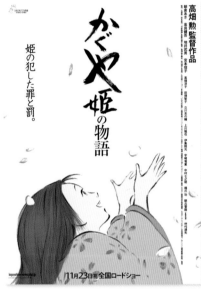

■ 第三版海報。使用輝耀公主在櫻花樹下開心歡笑的場面。

報紙廣告

報紙廣告多使用第三版海報予人開朗印象的公主圖案。

■ 以2013年11月1日《朝日新聞》、《讀賣新聞》的全版彩色廣告為代表，第一波廣告盛大刊出。

■ 公開上映前一天的11月22日，於《每日新聞》、《東京新聞》、《產經新聞》、《日本經濟新聞》、《上毛新聞》等報登黑白廣告。

■ 11月29日的《朝日新聞》、《讀賣新聞》又出現彩色廣告。製作了數種統一使用「公主！」作為宣傳文案的廣告。

■ 義大利版海報。

■ 台灣版海報。

■ 北美版海報。

■ 香港版海報。

■ 西班牙版海報。

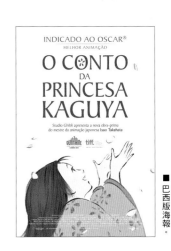

■ 巴西版海報。

■ 12月27日《朝日新聞》、《讀賣新聞》刊出「公主！」系列的彩色廣告。其他還有耶誕節、忘年會、新年參拜等各種變化版。

■ 1月17日 在《朝日新聞》、《讀賣新聞》兩報刊出的廣告，秀出了該片獲得日本電影學院獎最佳動畫片獎的消息。

■ 2014年1月10日《朝日新聞》、《讀賣新聞》刊出的廣告，內容是與日本電視台的熱門節目《一億人的大哉問》進行合作。

■ 1月31日刊登在《朝日新聞》和《讀賣新聞》的廣告，另外還加上了配合每個月1號的「電影日」，入場券降價的宣傳文案。

製作祕辛

在京城照顧公主生活起居的侍女（女童），在設定上與公主年紀相仿。原本畫成適婚年齡的女孩，但因為高畑勳導演的意思而改成瀏海、眼睛、嘴巴全部都一條線。高畑勳導演覺得這個角色非常有趣，因此相較於最初的設定，她的出場次數也增加了。

吉卜力電影的音樂始於《風之谷》的印象專輯。

賀來タクト（電影・音樂評論家）

印象專輯＝正片音樂的初稿

吉卜力的作品因富有特色的音樂而增色不少。應該有大半的作品都因為音樂而更加吸引人。參與各個作品配樂的作曲家，扣除主題曲的演唱者，一般都多達十幾人。就算努力要從中找出共同的手法、作風也不會有答案。不過，透過追溯各個音樂作品誕生的過程，應該可以辨識出某種特徵。

若探究吉卜力電影音樂的起源，要追溯到1983年11月25日德間日本（現在的德間日本傳播公司）發行的《風之谷印象專輯　鳥人》。高畑勳很欣賞該專輯的內容，在宮崎駿的同意下聘請久石讓為電影正片配樂，可以說，吉卜力電影音樂的歷史便由此開始。

說起來，提議讓久石讓製作《風之谷》印象專輯的人就是高畑勳。當時，久石讓剛在德間音樂工業（德間日本的前身）推出個人專輯「INFORMATION」（1982年10月25日發售）不久，雖說有同一公司的人推薦，但作為一個音樂家，他畢竟還只是個初露頭角的新秀。是否真的適合為這部作品製作音樂？對於獨自調查久石讓的經歷，甚至與本人面談，並從中感受到可能性的高畑勳來說，製作該印象專輯可說含有一種最後確認的意思。而那張專輯有多麼令人滿意，只要聽《風之谷》正片的音樂即可明白。

下一部作品《天空之城》，在高畑勳的請託之下，久石讓再次為吉卜力的作品製作印象專輯。但與前一次不同的地方是，專輯製作一開始就以由他負責為正片配樂為前提。對久石讓來說，這意謂著他終於獲得高畑勳、宮崎駿的信任，同時也確立吉卜力往後的作品在音樂製作上的基本方針——印象專輯即等於正片音樂的初稿。

在隨後的《龍貓》印象專輯中，他嘗試朝創作童謠此一方向發展。對於平常就愛聽民歌、大眾歌謠的宮崎駿而言，「歌謠」是他最熟悉的音樂形式，觀察導演之後的作品也會發現，這樣的發展或許可說是非常自然。而最重要的是，相對於前兩部作品的配樂製作是透過高畑勳的引薦，這次則是宮崎駿第一次直接與久石讓合作。初次領略其中況味的宮崎駿，從此便迎請久石讓作為音樂上的「正宮」。

另一方面，為宮崎駿＆久石讓這對合作搭檔居中牽線

的「媒人」高畑勳則是與宮崎駿完全相反，每部作品都請來新的音樂夥伴。一個通曉古典音樂的知識分子既邀請在《太陽王子霍爾斯的大冒險》中合作過的現代音樂人間宮芳生來為《螢火蟲之墓》配樂，又為《兒時的點點滴滴》請來在《小麻煩千惠》（じゃりン子チエ）中見過面的星勝；《歡喜碰碰狸》則是與音樂團體上上颱風合作；而《隔壁的山田君》則是請矢野顯子這位流行音樂圈的人來進行音樂開發。每件作品都無與倫比，看似充滿邏輯性，實際上樂曲的主題卻很自由、開放，極度震撼人心。這可說是他總是不斷追求全新表現方式的性格使然，而同時也是貫穿吉卜力作品音樂整體的指導方針。

由「第三個男人」鈴木敏夫製作人主導的吉卜力作品音樂

那麼，非兩巨頭親自執導的作品又是如何呢？

宮崎駿企劃、製作了許多目的在於培育新人的作品，例如在電影《心之谷》與《貓的報恩》中負責配樂的野見祐二等人，他們的音樂裡還是會透露出一些反映創作者宮崎駿性格的思維和取徑。《心之谷》採用約翰・丹佛（John Denver）的《Country Road》作為主題曲，也是出自宮崎駿的主意。

另一方面，高畑勳也以藝術總監的身分參與了麥可・度德威特執導的《紅烏龜：小島物語》。這部作品的配樂最後發生換人風波，據說就是出自高畑勳的建議。不論是宮崎駿或高畑勳，都和自己執導的作品一樣，所做的指示會反映出各自的特色。

與這樣的高畑勳和宮崎駿完全無關，或是保持距離的後進作品中，有另一位吉卜力的重要人物擔任「守門人」。就是繼高畑勳、宮崎駿之後的「第三個男人」——製作人鈴木敏夫。

由鈴木敏夫決定配樂者或主題曲演唱者的背後有各種因素，反映出第三方推薦的例子不少，以音樂業界積極提供來源為代表。如《地海戰記》、《來自紅花坂》中由手嶌葵演

唱主題曲、《借物少女艾莉緹》使用賽西兒·柯貝爾的創作為主題曲、《來自紅花坂》起用武部聰志負責配樂等等，就是很好的例子。有關武部聰志，促使鈴木敏夫起用他的一部分原因，在於鈴木敏夫之前看過武部聰志執導的電視紀錄片。無庸贅言，他們為吉卜力作品的音樂帶來新的面貌。

如果硬要舉出高畑勳＆宮崎駿和鈴木敏夫的不同，大概就是在音樂中追求並體現宣傳效果這一點。當中尤以《地海戰記》的《瑟魯之歌》在預告片中的策略性運用為最，相信許多觀眾依然記憶猶新。《風起》使用松任谷由實（荒井由實）的《飛機雲》，也是鈴木敏夫在與松任谷由實的對談活動中，特地徵求她同意的一記「技術得分」。

話說回來，即使是高畑勳和宮崎駿的作品，鈴木敏夫也一直在協助音樂創作，尤其是宮崎駿，因為他不像高畑勳那樣具備「音樂語彙」，所以鈴木敏夫一直扮演近似音樂製作人的角色。他向絞盡腦汁為《龍貓》創作童謠的久石讓提出妙方，鼓勵久石讓從歌手的角度參與印象專輯製作以轉換心情的事，已經獲得本人證實，而除此之外，他在製作《魔法公主》和《霍爾的移動城堡》時，則分別提供了《梅爾吉勃遜之英雄本色》（作曲：James Roy Horner）以及《雷恩的女兒》（作曲：Maurice Jarre）的電影配樂給久石讓參考一事，恐怕知道的人就不多了。鈴木敏夫從很久以前就醉心於大衛連（David Lean）執導的《雷恩的女兒》，是 Maurice Jarre 的忠實鐵粉。這種偏好或許也是解開吉卜力音樂魅力的一部分關鍵。

作曲家久石讓經過反覆討論後
獲得的自由

參與過最多吉卜力作品的作曲家就是久石讓。其時間跨度已達30年，從中可以看出一位創作者的轉變，這或許也是吉卜力作品特有的況味。起初，久石讓曾經摸索以小編制或是運用電子樂器進行創作，但不久便開始重用大編制的管弦樂團，現在，他甚至會以指揮的身分定期演奏古典音樂。編曲的方向和手法也是年年都在改變，舉例來說，《魔法公

主》和《神隱少女》雖然只相隔4年，但可以發現，有種讓人很難相信兩者是出自同一位作曲家之手的感覺。十分引人入勝且充滿刺激。另一方面，與宮崎駿這樣充滿人性關懷的創作者來往，對配樂家來說，也是對於如何留下撥動故事琴弦的歌曲和旋律的不斷探究。外界由此對他產生的認識和評價——旋律製造者，對於以都會風格、富含實驗性的極簡音樂旗手之姿出發的久石讓而言，豈不含有一些自我否定的成分？想要創造出美好的情緒，但又不想沉緬在情緒中。發現這種作曲家特有的悖論式內在衝突如何在作品中起作用並產生效果，可說是觀賞吉卜力作品的另一種樂趣。

對這樣的久石讓來說，自《風之谷》、《天空之城》以來經過將近30年的歲月，與高畑勳再次在《輝耀姬物語》中共享音樂創作可是一件大事。該作因為種種情況遲遲無法敲定配樂人選，久石讓的加入是在製作相當緊迫的時期決定的。當時他正在為宮崎駿的《風起》作曲，正常的情況下實在無法答應。然而為高畑勳的作品創作音樂是久石讓長年的夢想，而且很重要的是，高畑勳十分讚賞他的近作，為小說改編成真人電影的《惡人》進行的配樂。《惡人》的音樂主題極力避免情況說明和煽情，對作曲者而言是一項很理想的工作。在久石讓看來，身為以極簡音樂起家的人，可能有種走到這裡再次被高畑勳看見的心情。在充分討論完後將獲得新的自由這一點上，兩人的構思方法本來就很相似。想像高畑勳和久石讓有如畫一個圓般完結的30年，也是聽吉卜力作品音樂的樂趣之一。

當然，這並不表示吉卜力的電影已迎來終局。宮崎駿正在製作的動畫長片《你想活出怎樣的人生》，到底會留給人們怎樣的感動呢？

我們仍然不能將耳朵從吉卜力的作品上移開。

兩位少女
不可思議的邂逅
闡明家人關係的故事

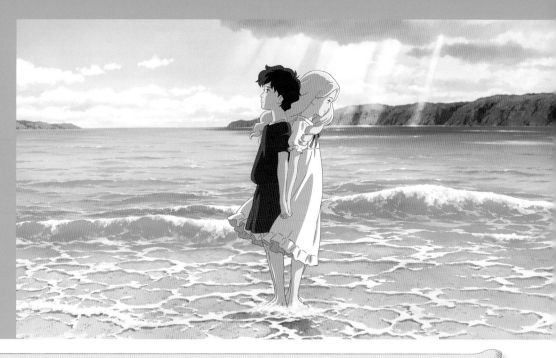

回憶中的瑪妮　2014年

以《借物少女艾莉緹》（2010年）初試啼聲的米林宏昌導演，懷著「想為孩子們再拍一部吉卜力電影」的心情所執導的第二部作品。講述就讀國中、很難對他人敞開心房的女主角杏奈，透過暑假期間結識的神祕少女瑪妮，了解了自己家庭真相的故事。本片帶有一點懸疑色彩，讓人看到分不清是夢境還是現實的情節展開，同時徹底貼近杏奈不斷變化的內在，描繪她逐漸與周遭的人融洽相處的身影，是一部充滿愛的作品。此外，女主角有兩位，即所謂的雙女主，這在吉卜力的電影中是第一次。

原著是英國女作家瓊安·G·羅賓森（Joan G. Robinson）於1967年發表的兒童文學。故事場景從英格蘭搬到日本，主角部分也做了一些更動，如設定成喜歡畫畫的少女。兩個少女相遇的濕地洋房和四周的海邊村莊，則選擇以北海道作為舞台，因為那裡即使有洋房也不會讓人覺得奇怪。美術指導是曾經參與過《燕尾蝶》、《追殺比爾》等片的製作，不僅活躍於日本，在好萊塢和中國電影圈也有出色表現的種田陽平。他引進真人電影普遍使用的手法——製作立體模型進行最後的檢討，藉此來支撐美麗場景的描寫。真人電影的美術指導正式加入動畫製作團隊，從取景、設定圖到所有鏡頭背景的最終檢查全都參與其中，極為罕見。

劇情故事

杏奈12歲。年幼時父母因事故雙亡，被外婆收養，但沒過多久外婆也病逝，因此5歲前杏奈都在育幼院裡孤單地度過。現在雖然與養父母同住，但始終無法坦率地向養父母撒嬌。

初夏，杏奈因為氣喘發作，離開札幌到空氣清新、靠海邊的親戚家療養。並在一棟原本沒有人居住、被稱作「濕地洋房」的老房子遇見神祕的少女瑪妮。兩人一起度過愉快的時光並結為朋友，過去一直對別人封閉自己的杏奈，漸漸對美麗又溫柔的瑪妮打開心房。瑪妮到底是什麼人呢？

上映日期：2014年7月19日
片長：約103分鐘
© 2014 Studio Ghibli·NDHDMTK

原　　著……瓊安·G·羅賓森
編　　劇……丹羽圭子
　　　　　　安藤雅司
　　　　　　米林宏昌
導　　演……米林宏昌
執行製作人……鈴木敏夫
製　作　人……西村義明
監　　製……星野康二
音　　樂……村松崇繼
作畫指導……安藤雅司
美術指導……種田陽平
攝影指導……奧井敦
主題曲……《Fine On The Outside》
　　　　　　（演唱：Priscilla Ahn）
製　　作……吉卜力工作室
出　　品……吉卜力工作室
　　　　　　日本電視台
　　　　　　電通
　　　　　　博報堂DYMP
　　　　　　迪士尼
　　　　　　三菱商事
　　　　　　東寶
　　　　　　KDDI

杏奈……高月彩良
瑪妮……有村架純
頼子……松嶋菜々子
大岩清正……寺島進
大岩雪子……根岸季衣
老婦……森山良子
彩婆婆……杉咲花
久子……吉行和子
　　……黑木瞳
十一……安田顯（TEAM NACS）

原著介紹

■原著：瓊安·G·羅賓森《回憶中的瑪妮》（松野正子／譯、岩波書店出版）　全2卷
◇原文版：1967年（原書名：When Marnie Was There）
英國兒童文學最高傑作呼聲很高的作品。描寫少女杏奈透過與「神祕友人」瑪妮一個夏天的交往，逐漸擺脫孤獨的內心轉變。這是吉卜力作品中，將原著前、後半部的情節大幅替換並重新構成的大膽之作。

人物介紹

杏奈
對他人封閉內心的12歲少女。患有氣喘，為了療養身體，離開養父母到大岩家度過一個夏天。

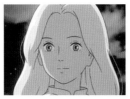
瑪妮
杏奈在濕地洋房遇見的一位神祕女孩。

賴子
杏奈的養母。杏奈稱呼她為「阿姨」。

大岩清正
夏季期間，受託照顧杏奈的夫妻檔中的丈夫。

大岩雪
夏季期間，受託照顧杏奈的夫妻檔中的妻子。賴子的親戚，小孩已經獨立，目前夫婦兩人一起生活。

老婦人
住在濕地洋房的老婦人。與瑪妮和杏奈有很深的關係。

彩香
從東京搬到濕地洋房居住的女孩。與杏奈成為朋友。

婆婆
濕地洋房的傭人。對瑪妮很嚴厲。

久子
在岸邊畫濕地洋房的女性。

十一
沉默寡言的老人。讓杏奈搭乘他的小船。

人物關係圖

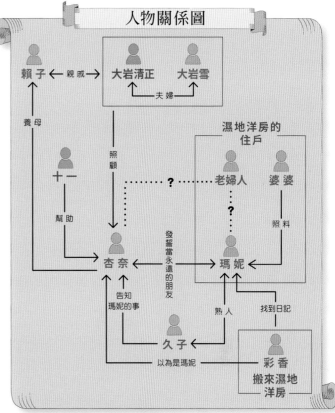

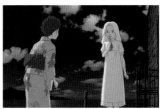
■ 因為氣喘而來海邊親戚家養病的杏奈，在無人居住的濕地洋房遇見瑪妮。

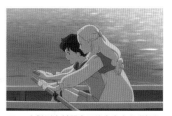
■ 一直對別人封閉自己的杏奈在與瑪妮相處的過程中，慢慢對她打開心房。

■ 和瑪妮一起去穀倉時，杏奈被獨自留在那裡，覺得遭到背叛。

■ 杏奈遇見濕地洋房的新住戶彩香，得知瑪妮的事，並慢慢恢復健康。

關注重點

十一這個角色最初有一句體貼杏奈的台詞「小心潮汐的漲退」。但因米林宏昌導演考量「說話客氣的大人對杏奈來說是種壓力，恐怕無法讓她卸下心防」，因此改成沒有台詞的角色。

海報

《回憶中的瑪妮》製作了插畫風和動畫2種不同感覺的海報。

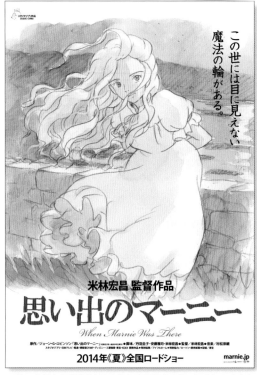

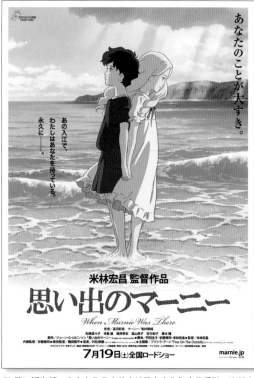

■ 第二版海報。吉卜力作品中首次以雙女主作為宣傳重點，海報上繪有瑪妮和杏奈的圖像。

■ 使用米林宏昌導演繪製的瑪妮概念圖做成的第一版海報。這時尚未敲定公開上映日期。上映日確定後，宣傳文案變更為「我最喜歡妳了」。

報紙廣告

7月4日起開始刊登報紙廣告，強打這部作品的兩大特色──雙女主和幻想性。

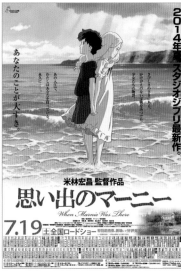

■ 公開上映約一週後、7月25日《朝日新聞》等刊出的全5段廣告上，加上以「瑪妮的秘密」作為關鍵詞的宣傳文案。

■ 最早刊出的報紙廣告是2014年7月4日《朝日新聞》和《讀賣新聞》的全版彩色廣告。使用第二版海報作為視覺圖像。

■ 8月1日刊載於《朝日新聞》、《讀賣新聞》等的廣告，換個形式使用瑪妮的圖像和關鍵詞，進一步勾起人的興趣。

■智利和祕魯版的海報。

■韓國版海報。

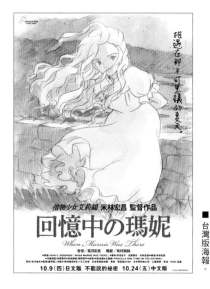

■台灣版海報。

■泰國版海報。

■挪威版海報。

■ 8月8日、8月15日《朝日新聞》和地方報紙的廣告，關鍵詞維持不變，主視覺以杏奈哭泣的表情取代，予人這是一部感人作品的印象。

■ 8月29日《朝日新聞》、《讀賣新聞》的廣告使用電影最後恢復笑容的杏奈圖像，凸顯作品全新的印象。

■ 8月22日《朝日新聞》和《讀賣新聞》刊出追加廣告，使用了瑪妮和杏奈擁抱場面的照片。

製作祕辛

　　電影製作初期，原本計畫以米林宏昌導演參考輕井澤的別墅所畫的草圖來設計濕地洋房的外觀。但在後來擔任美術指導的種田陽平（在真人電影中表現出色的美術指導）提議下，改為原創設計，並納入作為故事場景的北海道當地洋房的特徵。

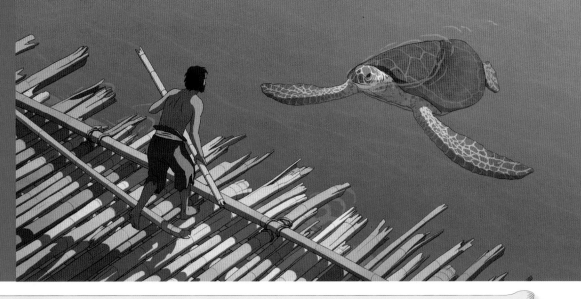

耗時10年實現的
吉卜力首部合作動畫
在無人島上演的
人與自然的寓言故事

紅烏龜：小島物語 （港譯名稱：紅海龜） **2016年**

這是由深受荷蘭動畫創作者麥可·度德威特執導的作品感動的鈴木敏夫製作人提企劃，與法國電影公司Wild Bunch（同時也是吉卜力作品的發行商）合作，由日、法、比三國跨國製作的電影。和鈴木敏夫製作人同為麥可作品忠實影迷的高畑勳，代表吉卜力方提出各種建議，同時擔任藝術總監，全面支持麥可導演。

人在英國製作動畫的麥可導演，在製作劇本和分鏡圖的過程中，受到吉卜力的邀請來到日本，為期大約一個月。他沒有把漂流到無人島的男人的命運，描繪成一個逆境求生的故事，而是透過層層堆疊，象徵性地描繪人的一生、自然的美麗和嚴酷、不斷傳承的生命活動這一類普遍的主題。淡淡的色彩、簡單的圖畫，加上沒有台詞，只用人的叫聲、呼吸、鳥鳴、海浪湧來的聲音等自然聲響和美麗的音樂來表現的音效設計，也獲得高度評價。對於以《父與女》（2000年，曾經榮獲奧斯卡最佳動畫短片）等高度藝術性的短篇動畫聞名的麥可導演來說，這是他自企劃成立以來10年、耗時8年製作的第一部長篇作品。本片成為首部破例在權威性的坎城影展「一種注目」單元中上映的動畫片，並漂亮獲得該單元的特別獎。

上映日期：2016年9月17日
片長：約81分鐘
© 2016 Studio Ghibli-Wild Bunch-Why Not Productions-Arte France Cinéma-CN4 Productions-Belvision-Nippon Television Network-Dentsu-Hakuhodo DYMP-Walt Disney Japan-Mitsubishi-Toho

原著·編劇·導演 …… 麥可·度德威特
編　　劇 …… Pascale Ferran
藝術總監 …… 高畑　勳
音　　樂 …… Laurent Perez Del Mar
出　　品 …… 吉卜力工作室
　　　　　　Wild Bunch
製作人 …… 鈴木敏夫
　　　　　　Vincent Maraval

吉卜力工作室
Wild Bunch
Why Not Productions
Arte France Cinéma
CN4 Productions
Belvision
日本電視台
電　　　　通
博報堂 DYMP
迪　士　尼
三　菱　商　事
東　　　　寶
　　　協力製作
日　　　　本
法　　　　國
比　利　時
　　　　合作
製　　作 …… Prima Linea Productions

劇情故事

在暴風雨中墜入洶湧大海的男人九死一生，漂流到一座無人島。男人意圖逃出小島，製作木筏划出海，但木筏因為一股看不見的力量而受損，被拖回小島。他再度嘗試，還是一樣的結果。但他依舊不死心地划向大海，在木筏第三次壞掉時，男人看見一隻巨大的紅色烏龜。

男人認定是紅烏龜弄壞了木筏，憤怒地用棒子敲擊紅烏龜，並把牠的身體翻過來，棄置在海邊。不久，男人見烏龜像死去似地沒有動靜，開始對自己的行徑感到後悔。一個女人突然在男人的面前出現……。

插畫／麥可·度德威特導演

插畫／麥可·度德威特導演

人物介紹

男人

漂流到無人島後無法逃出，度過日復一日孤單的日子，後來和女人一起生活，在島上終其天年。

人物關係圖

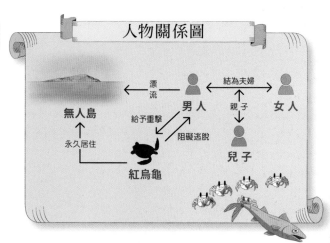

無人島 ← 漂流 ── 男人 ── 結為夫婦 → 女人
給予重擊　　親子
永久居住　阻礙逃脫　　　兒子
紅烏龜

女人

某天突然出現在男人面前的女人，後來和男人一起共同生活。

兒子

男人和女人所生的男孩。小時候父親便告訴他，有個寬廣的世界。

紅烏龜

男人在木筏被弄壞的時候，看到的那隻有著紅色龜甲的大海龜。

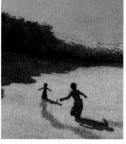

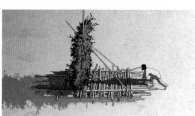

■ 漂流到無人島的男人製作木筏，設法要回到原來的世界……。

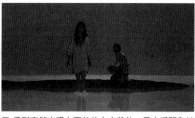

■ 受到突然出現在面前的女人善待，男人瞬間為她著迷。

■ 男人和長大的兒子在草原上奔跑。這是幸福的片刻。

■ 親子三人在沙灘上畫圖消磨時光。這時，男人畫出自己原本所在的世界給兒子看。

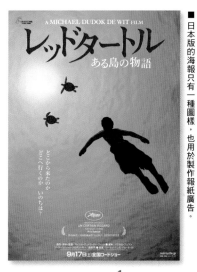

■ 日本版的海報只有一種圖樣，也用於製作報紙廣告。

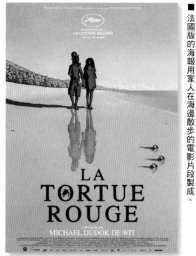

■ 法國版的海報用家人在海邊散步的電影片段製成。

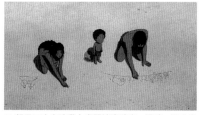

■ 刊載於《朝日新聞》。2016年9月17日

■ 2016年9月16日登於《朝日新聞》。

報紙廣告

公開上映前一天的直式廣告和公開上映當天刊出的橫式廣告。Piece成員，同時也是作家的又吉直樹的短評和谷川俊太郎的詩令人印象深刻。

關注重點

烏龜可以上岸，有點像人類。牠們是自古便存在的孤獨生物，並具有「長生不死」的形象，與人類為截然相反的兩極。導演決定將那隻烏龜畫成紅色。紅色會讓人聯想到「危險」和「愛情」。他認為這恰好適合這個故事要談的主題。

製作祕辛

擔任藝術總監的高畑勳導演，主要是負責研究麥可導演送來的劇本和Leica Reel（將分鏡圖串連起來確認用的影像），並從一個創作者的角度提出意見。這時，他會盡最大的努力站在麥可導演的立場去思考，準確地掌握他的意圖。

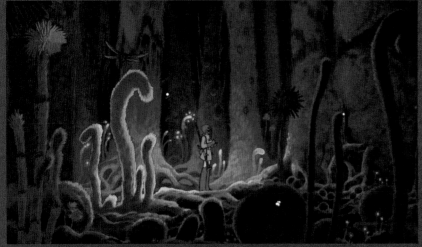

■腐海將倒下的巨神兵吞噬，繼續增殖。

《風之谷》

這是被名為腐海的有毒森林覆蓋的未來地球景象。到處都是摧毀文明的巨神兵化石，內部則是由巨大的菌類和蟲群所支配。腐海會奪走人的性命，十分可怕，但事實上它具有產生新鮮空氣、使自然重生的力量。

■奇怪菌類生長繁茂的腐海內部。

吉卜力筆下的
「自然與風景」

吉卜力作品由一群優秀美術人員繪製的背景畫普遍受到世人肯定，尤其是對自然風景的描寫。這主要是工作人員根據實地取景、採訪和實際感受進行研究得到的結果。不過，它不僅僅是逼真地表現出色彩或光影的對比。有時細膩到一絲不苟，有時大膽使用簡略的線條和顏色，以適合每一部作品的方式來反映作品的主題和世界觀。如此繪製出的背景畫一直是故事能夠說服人和凸顯角色存在感的一股助力。

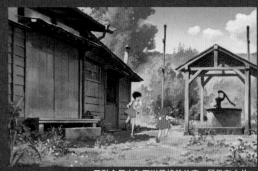

■融合日本和西洋風格的住宅。屋後有水井。

■想去看媽媽的小梅奔跑的田間小路。

《兒時的點點滴滴》

抵達山形車站的妙子搭乘俊雄的車去幫忙採紅花。車外的風景逐漸從市中心變成田園地帶，最後美麗的紅花田逐漸在眼前展開。清晨的光線、薄霧和朝露等的描寫也絕對不可錯過。

《龍貓》

故事場景是想像中還有許多農田、1950年代末期的東京郊外。以高齡巨木生長茂密的森林為中心，自然豐富、遼闊的風景勾起人的鄉愁。小月等人的新家周圍也充滿綠意，那裡有一條路通往龍貓森林。

《歡喜碰碰狸》

狸群過著平穩生活的多摩丘陵，對人類來說，也曾是一片四季變化豐富、美麗的土地。住宅用地開發的浪潮洶湧而來，使得自然逐漸消失。妖怪大作戰失敗後，狸群使出最後的變身術讓住宅區恢復過往風景的場面，令人動容。

■欣羨地看著人類生活的狸群。

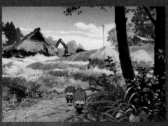

■因空屋的拆除作業被逐出家園。

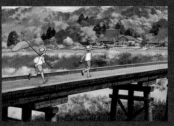

■利用變身術恢復的自然美景。

■在平交道口等待、如影子般的人們。

《神隱少女》

為了請錢婆婆救白龍，千尋搭乘海原電鐵前往錢婆婆居住的沼之底。電車在與油屋相連的海面上奔馳，車上乘客和在平交道口等待的父子，宛如影子一般。這讓人聯想到超現實主義繪畫的神奇風景令人印象深刻。

■千尋等人下車、位在沼之底的無人車站。

■沐浴在夕陽下被染成暗紅色的雲朵好美。

■宗介和波妞乘著玩具船去找理莎。

■沉入水中的小鎮上，船像風箏似地漂浮著。

■水裡充滿著古代生物。

■包覆住向日葵之家的巨大水母。　　■宮崎駿導演所創造的古代魚帝波鯰克斯在水中悠游著。

《崖上的波妞》

波妞喝下父親收集的生命之水後變成人類，來到宗介身邊。不料，那水滿出來，淹沒了小鎮。在陸地和海洋連成一片的風景中，古代魚和巨大水母等獨特的生物一個接一個登場。

■作為故事重要場景的竹林。

■用水彩描繪出的山村風景。

■用河水救了受傷的甲六等人的阿席達卡，在前往達達拉城途中的森林裡遇見山獸神。

《輝耀姬物語》

輝耀公主之所以感嘆著不想回月亮，是因為體會過地球上豐富的自然和人們的愛。公主眷念的山村風景，充滿公主與養育她的老夫婦和初戀對象捨丸之間的回憶。這風景主要是以京都周邊的自然環境為藍本。

■可愛的小精靈是樹的精靈。

《魔法公主》

山獸神森林是古代諸神居住的世界。廣袤的樹海深處還殘留有遭人類摧殘以前的遠古時代模樣。覆滿青苔的巨樹和岩石之間，蕈菇和草花叢生。這是參考已成為世界遺產的鹿兒島縣屋久島的天然林所繪製的風景。

Director's Profiles
吉卜力作品的導演們

宮 崎 駿
[Hayao Miyazaki]

高 畑 勳
[Isao Takahata]

動畫電影導演。1941年1月5日出生於東京都。1963年學習院大學政治經濟學部畢業之後，進入東映動畫公司（現在的Toei Animation）。為《太陽王子霍爾斯的大冒險》（1968）設計場景、繪製原畫等等，之後跳槽到A製作公司，負責《熊貓家族》（1972）的原案、編劇、畫面設定、原畫。1973年與高畑勳等人一起加入瑞鷹映像。後來歷經日本動畫公司、電信動畫電影公司，1985年參與吉卜力工作室的設立。其間負責《小天使》（1974）的場景設定、畫面構成，以及擔任《未來少年柯南》（1978）的導演等等，《魯邦三世 卡里奧斯特羅城》（1979）則是他初次執導的院線電影。1984年發表由自己擔任導演、編劇的《風之谷》，這是根據他在動畫雜誌《Animage》上連載的漫畫改編而成。

之後在吉卜力工作室以導演身分陸續發表了多部院線動畫電影，如：《天空之城》（1986）、《龍貓》（1988）、《魔女宅急便》（1989）、《紅豬》（1992）、《魔法公主》（1997）、《神隱少女》（2001）、《霍爾的移動城堡》（2004）、《崖上的波妞》（2008）。另外還在米林宏昌執導的作品《借物少女艾莉緹》（2010）、宮崎吾朗導演的作品《來自紅花坂》（2011）中擔任企劃、編劇。2013年7月發表《風起》。

當中，《神隱少女》獲得第52屆柏林影展金熊獎、第75屆美國奧斯卡金像獎最佳動畫片等獎項；《霍爾的移動城堡》獲得第61屆威尼斯國際影展Osella獎；繼而又在第62屆的威尼斯國際影展上，以不斷創作出優秀作品的導演身分獲頒榮譽金獅獎。2012年獲選為文化功勞者。2014年11月，獲得美國電影藝術與科學學院頒發的終身成就獎。2014年7月，獲選進入美國最具權威的漫畫獎之一艾斯納獎的「漫畫家名人堂」。

此外，並在2001年開館的三鷹之森吉卜力美術館擔任企劃原案、製作人，現在是榮譽館主。

著作有《修那的旅程》、《什麼是電影》（與黑澤明的對談集）、《魔法公主》、《昆蟲的視角與動畫人的視角》（與養老孟司的對談集）（暫譯，以上為德間書店出版）；《龍貓的家 增修版》、《通往書的門扉》（暫譯，以上為岩波書店出版）；《半藤一利和宮崎駿的無膽愛國漫談》（暫譯，文春吉卜力文庫）；中文譯作有《出發點1979～1996》、《折返點1997～2008》等等。

動畫電影導演。1935年10月29日出生於三重縣伊勢市，從小在岡山長大。1959年東京大學法文科畢業後，進入東映動畫公司。在電視動畫影集《狼少年》中首次出任導演，《太陽王子霍爾斯的大冒險》（1968）則是他初次執導的院線動畫電影。離開該公司之後，執導的作品包括《小天使》（1974）、《萬里尋母》（1976）、《清秀佳人》（1979）（以上為電視動畫影集）、《小麻煩千惠》（1981）、《大提琴手高修》（1982）等等。1985年參與吉卜力工作室的設立。之後發表了《螢火蟲之墓》（1988）、《兒時的點點滴滴》（1991）、《歡喜碰碰狸》（1994）、《隔壁的山田君》（1999）。2013年，期待已久的新作《輝耀姬物語》公開上映，獲得每日電影獎最佳動畫片、洛杉磯影評人協會最佳動畫片等獎項，並入圍美國奧斯卡金像獎最佳動畫長片的提名。

在《風之谷》（1984）、《天空之城》（1986）中擔任製作人，並在2016年公開上映的《紅烏龜：小島物語》中擔任藝術總監。

1998年獲頒紫綬褒章；2009年獲得羅加諾國際影展頒發的金豹獎；2010年獲頒東京動畫獎功勞獎；2012年獲美國羅德島設計學院（RISD）榮譽博士；2014年獲得東京動畫獎特別獎、安錫國際動畫影展榮譽獎（水晶獎）；2015年4月，獲得法國藝術與文學勳章（騎士級）；2016年2月獲得溫瑟·麥凱獎。

著作包括《邊做電影邊思考的事》、《十二世紀的動畫》（暫譯，以上為德間書店出版）；《千言萬語》（翻譯及解說和註釋、Pia出版）、《給予鳥的問候》（編·譯、Pia出版）、《來自一幅畫 日本篇》、《來自一幅畫 海外篇》、《動畫，有機會的話》（暫譯，以上為岩波書店出版）等等。

2018年4月5日去世。享年82歲。

望月智充 [Tomomi Mochizuki]

動畫導演。1958年出生於北海道。1982年以《心跳今夜》作為電視動畫導演的初試啼聲之作。1993年執導吉卜力工作室的作品《海潮之聲》。

主要的執導作品包括了《夢回綠園》（1991）、《勇者指令》（1996）、《麥穗星之夢》（2003）、《絕對少年》（2005）、《江戶盜賊團五葉》（2010）、《Battery》（2016）等等。除了導演之外，還擔任眾多動畫作品的劇本統籌、編劇、音效指導等等。

近藤喜文 [Yoshifumi Kondo]

1950年出生於新潟縣五泉市。1968年新潟縣立村松高中畢業後，進入A製作公司。作為動畫師在《巨人之星》、《魯邦三世》、《根性青蛙》、《熊貓怪家族》等作品中表現出色。

參與《未來少年柯南》的製作後，於1978年進入日本動畫公司。在1979年播映的《清秀佳人》（導演：高畑勳）中，被拔擢擔任人物設計、作畫指導。

1980年進入電信動畫電影公司。在《名偵探福爾摩斯》之後，原本預定在日美合作電影《NEMO》（1989）中擔任共同導演，但在準備期間遭到撤換。

1987年加入吉卜力工作室，擔任《螢火蟲之墓》（1988）的人物設計、作畫指導。深受高畑勳和宮崎駿這兩位導演的信任，之後在《魔女宅急便》（1989）、《兒時的點點滴滴》（1991）、《紅豬》（1992）、《歡喜碰碰狸》（1994）等作品中也有出色的表現。在1995年公開上映的《心之谷》中，首次擔任院線長篇動畫電影的導演。

1998年去世，享年僅47歲。

近藤喜文的技術精湛，從節奏分明的動作場面到繁瑣的日常鏡頭都能親自處理，其對工作不妥協的態度，影響了許多動畫師。

森田宏幸 [Hiroyuki Morita]

動畫導演。1964年出生於福岡縣。曾任《阿基拉》（1988）、《藍色恐懼》（1998）、《隔壁的山田君》（1999）等眾多作品的動畫師，以吉卜力工作室的《貓的報恩》（2002）作為導演的初試啼聲之作。之後執導電視動畫影集《地球防衛少年》（2007）。在2017年公開上映的3DCG電影《哥吉拉怪獸行星》中擔任副導演；在2019年的電影《第二國度》中擔任助理導演。

著作有《日本心理學會心理學叢書　動畫心理學》（暫譯，合著、誠信書房出版）。

並擔任東京造型大學的兼任教師、日本工學院八王子專門學校的講師。

百瀨義行 [Yoshiyuki Momose]

動畫導演。1953年出生於東京都。在高畑勳導演執導的作品《螢火蟲之墓》（1988）中負責原畫部分，後來加入吉卜力工作室。

之後在《兒時的點點滴滴》（1991）、《歡喜碰碰狸》（1994）中負責分鏡作畫；在《魔法公主》（1997）中負責CG製作；在《隔壁的山田君》（1999）中擔任副導演。執導首部院線動畫作品《Ghiblies episode2》（2002）之後，還執導了好侍食品「在家吃飯」系列的電視廣告（2003）、capsule和新垣結衣的音樂錄影帶。在高畑勳導演的作品《輝耀姬物語》（2013）中則擔任特別場景設計。在Ponoc工作室方面，執導的作品包括JR西日本的電視廣告「Summer Train」、Ponoc工作室的第一部動畫短片《謙虛的英雄》（2018）中的〈武士蛋〉。此外，並在之前擔任副導演、人物設計的遊戲《第二國度》改編成的電影（2019）中出任導演。

宮崎吾朗 [Goro Miyazaki]

1967年出生於東京都。信州大學農學部森林工學科畢業後擔任建設顧問，從事公園綠地、都市綠化等的規劃和設計。之後，1998年開始親自著手設計三鷹之森吉卜力美術館，2001年起到2005年的6月，擔任該美術館的館長。此外，並在2005年舉辦的愛知世界博覽會中負責打造「小月和小梅的家」。

2006年公開上映的吉卜力作品《地海戰記》是他第一次執導的動畫電影。2011年在《來自紅花坂》中第二次擔任導演一職。2014年秋天到隔年春天，在NHK、BS Premium上發表首部執導的電視動畫影集《強盜的女兒》（製作・著作權：NHK、多玩國）。並在中國動畫電影《西遊記之大聖歸來》（2018年日本公開上映）中擔任日語配音版的製作監修。

最新作品是2021年8月27日公開上映的3DCG動畫長片《安雅與魔女》。同時全心投入預定2022年於愛知縣長久手市愛・地球博紀念公園開園（已於2022年11月開園）的吉卜力公園。

2004年獲選藝術選獎文部科學大臣新人獎（藝術振興部門）。

2016年，《強盜的女兒》在頒給全球優秀電視節目的國際艾美獎上，獲得最佳兒童動畫獎。

米林宏昌 [Hiromasa Yonebayashi]

動畫電影導演。1973年出生於石川縣石川郡野野市町。金澤美術工藝大學畢業，主修商業設計。1996年加入吉卜力工作室，在《魔法公主》（1997）、《隔壁的山田君》（1999）中負責繪製動畫；在《神隱少女》（2001）中首次負責原畫。之後在《Ghiblies episode2》（2002）、《霍爾的移動城堡》（2004）、《崖上的波妞》（2008）中負責原畫；在《地海戰記》（2006）中擔任作畫指導助手。在2010年公開上映的《借物少女艾莉緹》中，首次被拔擢擔任導演。動員765萬人次觀看，票房收入92.5億日圓，創下當年日本國產電影No.1的紀錄。第二部執導之作《回憶中的瑪妮》（2014）則是獲得美國奧斯卡金像獎最佳動畫長片提名。

離開吉卜力之後，負責執導Ponoc工作室的第一部長片《瑪麗與魔女之花》（2017）、Ponoc短片劇場《謙虛的英雄》（2018）中的〈卡尼尼與卡尼諾〉。

麥可・度德威特 [Michaël Dudok de Wit]

1953年出生於荷蘭。在荷蘭受完教育後，前往瑞士和英國的藝術大學學習蝕刻版畫和動畫。1978年為畢業製作製作了《The Interview》。後來在西班牙當動畫師，1980年起定居英國。1980年代到1990年代以自由工作者身分在多個工作室工作，例如在迪士尼的《美女與野獸》（1991）中擔任分鏡師；在《幻想曲2000》（2000）中則是動畫師等等。此外，他還製作過世界各國的電視廣告，如聯合航空、AT&T、雀巢、福斯汽車、Heinz等等，獲獎無數。

1990年代以後，他發表動畫短片作品，開始受到全球高度肯定。1992年製作《清潔工湯姆》；1994年完成的《和尚與飛魚》，獲得美國奧斯卡金像獎最佳動畫短片提名。他最著名的作品《父與女》（日語舊片名為《岸邊的兩人》）（2000），榮獲第73屆美國奧斯卡金像獎最佳動畫短片，並在安錫國際動畫影展上獲得最大獎。2006年完成《茶的香氣》（The Aroma of Tea）之後，2016年初次執導的長篇動畫電影《紅烏龜：小島物語》入圍美國奧斯卡金像獎最佳動畫長片，並獲得坎城國際影展「一種注目」單元的特別獎。除此之外，他還親自創作兒童繪本（文和圖），在歐洲和北美的藝術大學、專業學校等授課。

導演們的話

以宮崎駿、高畑勳為首的吉卜力作品的導演們，
這裡將原文刊出這些導演們在製作電影時的企劃書手稿和許多發言，
當中有他們對電影的想法、在製作過程中的各種思索。

《風之谷》

宮崎　駿（原著‧編劇‧導演）

引用自電影場刊（1984年）

做一部沒看過原著的人也能欣賞的電影……

「讓在管理主義社會令人窒息的狀態下，通往獨立的道路被封鎖，在過度保護中變得神經過敏的現代年輕人，有種心靈獲得解放的電影」——這幾年一直以這樣的方向去提電影企劃，但始終沒有成果，才會開始把這樣的心情畫成漫畫在動畫雜誌月刊《Animage》上發表。

《風之谷》的故事是發生在人類文明已步入衰退期的地球，主角是一個被捲入人類紛爭，在過程中慢慢學會看得更遠的女孩。話雖如此，但它不是在描寫戰爭。與圍繞著人類、人類賴以生存的自然間的關係，應該會是作品很重要的一個主題。

——在黃昏中還能找到希望嗎？如果有此渴望，需要什麼樣的視角？這個問題今後應該會繼續存在吧。我想在連載中慢慢將它釐清。

原著漫畫自始至終都不是為了改編成動畫而繪製，因此出現這樣的提案時，老實說我很掙扎。不過，我興起一種強烈的想法——假使透過電影能夠消化上述那樣的主題，那我倒想做做看。

在感謝德間書店、博報堂的人給我機會製作這部電影的同時，我也要虛心面對自己的原著，並打算製作一部從未看過原著的人也能欣賞的電影。

《天空之城》

宮崎　駿（原著‧編劇‧導演）

引用自電影場刊（1986年）

想做一部直達孩子內心世界的電影

難道不能用現代的語言講述一個具有古典架構的冒險故事嗎？

正因為這是個正義變成權宜之計，愛情成了一場遊戲，夢想是量產品的時代；正因為這是個無人島被消失，人們緊抓著宇宙不放，實物被換算成貨幣的時代，孩子們更期盼看到少年懷抱著熱情出發的故事，講述發現、美麗的邂逅和希望的故事。

我們為何對講述唯有透過自我犧牲和奉獻才能獲得的情誼猶豫不決？

我真心想要創作一個能直接對孩子們那顆隱藏在裝模作樣、冷嘲熱諷和放棄希望的表皮下的內心訴說的故事。

這就是拉普達的原點！ （引用自企劃製作筆記）

史威夫特在《格列佛遊記》第三部的《Laputa》中描寫的空中之島有其原型。那就是柏拉圖軼失的地理著作《天文之書》中記載的「Laputaritis」。

Laputaritis是由過去地球上科技文明興盛之時（現在是第二次），一支因為厭惡戰爭而逃往天上的民族所建造的。然而文明過度發展，最後拉普達人喪失生命力，人口逐漸減少，西元前500年左右因一場突如其來的怪病而滅亡。

據說一部分拉普達人回到地面躲藏，因而保住一命，但詳細情況不明。

拉普達的宮殿變成空無一人，由等待國王歸來的機器人們繼續守護著。然而，領土在漫長歲月中漸漸荒廢損壞，現在只剩一小部分在空中漂泊。由於該島經常成為低氣壓的源頭，被雲峰遮蔽，並隨著偏西風移動，因此從來不曾被地面上的人目擊。

此外，即使今日仍有少數人主張，在現代的機械文明以前，地球上曾經存在連核能都能隨心所欲運用的文明。尤其在印度，很多人以印度史詩《羅摩衍那》、《摩訶婆羅多》作為依據，相信這樣的說法。

《龍貓》

宮崎　駿（原著・編劇・導演）

引用自電影場刊（1988年）

我想做一部故事場景在日本、有趣又美妙的電影。

長篇動畫《龍貓》的目標是一部快樂溫馨的電影。讓看完的人能帶著愉快、爽快的心情踏上回家之路的電影。情侶們愛意漸增；父母們深有所感地回憶孩提時代；孩子們開始在神社的後方探險或爬樹，想要遇見龍貓。我想做一部這樣的電影。

直到最近，不論大人小孩在面對「日本可以向世界誇耀什麼？」這個問題時都還會回答：「自然和四季之美。」但現在沒有人再這麼說了。住在日本、毫無疑問是日本人的我們，製作動畫時一直盡可能地避開日本。這個國家已變得如此貧瘠、沒有夢想了嗎？

明知身處國際化的時代，愈在地可能愈國際，但我們為何自始自終沒有想做一部以日本為故事場景、有趣又美妙的電影呢？

要回答上述這個簡單的問題需要新的視角和新的發現。而且非懷舊的、非鄉愁的，必須是快活的、精力充沛的娛樂作品。

遺忘的事物

不曾注意到的事物

原以為消失不見的事物

可是，我相信那些依然存在，因而發自內心深處想製作《龍貓》。

龍貓是指？

這是這部電影的主角之一、4歲的小梅為牠們所取的名字。真正的名字沒人知道。

從很久以前，這個國家幾乎無人居住的年代起，牠們就來到這個國家的森林棲息。似乎有千年以上的歲數。大龍貓高達2公尺以上。這個全身覆蓋著一層蓬鬆的毛，不知是大貓頭鷹？獾？還是熊的生物，或許可稱之為妖怪，但牠們不會對人類造成威脅，一直過著無憂無慮、隨心所欲的生活。牠們住在森林中的洞穴或古樹的樹洞裡，人的肉眼看不見牠們，但不知什麼原因，這部電影的主角小月和小梅姊妹倆卻看得見。

不喜歡吵吵鬧鬧，從不曾與人類往來的龍貓們，卻對小月和小梅敞開心房。

《螢火蟲之墓》

高畑　勳（導演）

引用自新聞稿資料（1987 年）／電影場刊（1988 年）

《螢火蟲之墓》與現代的孩子們

〈1〉

14歲少年帶著4歲的妹妹一起住在池塘邊的橫穴式防空洞。帶去一只炭爐、蚊帳和被子，像在玩探險遊戲或是扮家家酒，撿拾枯枝煮飯，鹽分不夠就去汲取海水。在池塘洗澡、游泳，順便捉田螺。

時序是夏季。烈日驕陽灼傷大地，暴雨形成瀑布，奔流而下。熱氣蒸騰，汗水涔涔。在明暗劇烈交替下，夜晚降臨大地，無數螢火蟲在草叢間飛舞。兄妹將上百隻螢火蟲捉進蚊帳裡放飛。微光中浮現的是如夢似幻的昔日記憶。雖說是昔日，其實仍一直持續到一個月前……。

由相依為命的兄妹兩人編織成的日常世界，奇妙而令人惆悵。四周籠罩著一股神祕的氣息。

不過，這裡不是海難船隻被沖上岸的無人島。四周是廣闊的農田，既有人煙也有許多氣派的住家。站在土堤上往下看，市街在下方緩緩延伸，順勢墜入大海。在炎炎烈日下，市街上經過大火肆虐的荒地，與靜靜展露昔日外觀的住宅區交錯，不過，那毫不掩飾的斷裂，和兄妹因遭受突如其來的災難，在心裡也形成一條斷層是一樣的。在高架軌道矗立的市街順著河水往下走，穿過3條鐵路和國道，便來到熱氣升騰的夏日沙灘。

昭和20年7月6日起到戰敗後的8月22日這一個半月內，父親上戰場，又因空襲失去母親的清太和節子兄妹，住在山腰蓄水池旁的防空洞裡，這個位於瀨戶內的城市是兩人的生活圈、兩人的島嶼。

讓年幼的妹妹學會如何分清遊戲和真實生活的，是無情地猛撲而來的飢餓。

那裡並非無人島，有許多人，也與人有接觸，並有領到配給的米。哥哥將提領出來的數張10圓紙鈔塞進口袋，帶著母親留下的衣服出去買東西。不過，附近的人從未造訪過兄妹倆住的防空洞，即便他們在水井邊打過照面。他們難道把中學三年級的哥哥看作大人，當兩人是獨立的家庭而避免干涉？我看八成只是忙於自己的家庭，沒有餘裕回頭關心兄妹倆吧。但不僅如此，假使哥哥想侵入農田以獲得一點點食物，就會遭人毆打狠踹，被扭送給警察。

每當空襲警報響起，哥哥就會出動前往未被燒毀的市街區域。少年在轟炸機機槍掃射的轟鳴中奔跑，衝進屋主前往避難而無人的屋子裡盜取食物與換洗衣物等物品。B29在空中閃閃發光，但他心裡已沒有恐懼，反倒有種想揮手呼叫的心情。

〈2〉

假使現在突然發生戰爭，日本陷入戰火中，失去雙親的孩子們要如何生存？大人們會如何對待別人的小孩呢？

我不禁覺得，《螢火蟲之墓》的清太宛如一名現代少年穿越時空來到那個不幸的時代，然後幾乎只能說是必然地讓妹妹死去，而自己也在一個月後離世。

雖說是中學三年級，但這個年紀的小孩也有人已加入預科練（譯註：舊日本海軍飛行預科練習生的簡稱）或是陸軍幼年學校，成為少年兵。然而，清太身為海軍大尉的長子，卻絲毫沒有一點軍國少年的樣子。空襲燒毀了自己的家，妹妹問他：「怎麼辦？」他只回答：「爸爸會幫我們報仇的。」自己絲毫沒有要為國家、為天皇無私奉獻的精神，一般的同仇敵愾之心也在空襲的打擊下瞬間消逝。

清太在當時來說相當富裕的環境中長大，也嘗過都市生活的樂趣。自然無需面對逆境，也沒有幫父母做粗活，或咬緊牙關忍受屈辱的經驗。而且不曾對人卑躬屈膝，即使在戰時，應該也屬於過得無憂無慮的那一類人。

失去母親，房子也被燒毀，無家可歸的清太前去投靠遠房親戚的阿姨（遺孀）。不知是對丈夫身為海軍大尉的堂哥有偏見還是天生薄情，阿姨很快就把兄妹當成累贅看待，對他們很冷淡。清太不能忍受阿姨的百般刁難和酸言酸語。沒辦法為了保護妹妹和自己而隱忍，屈服在歇斯底里的阿姨面前乞求她原諒。從阿姨的角度看來，大概覺得清太一點都不可愛吧。

「好，我們分開來吃飯，這樣你就沒意見了吧」、「你這麼不愛惜生命的話，可以去住防空洞啊」，她攻擊兄妹的話語和用心確實冷酷，但阿姨或許不認為兄妹倆真的能做出那樣的事。然而，清太無法處在這種要求自己完全屈服和討好、宛如爛泥般的人際關係中。他寧可從難以忍受的人際關係裡抽身，先不管吃飯的事，主動離去，帶著妹妹住在防空洞裡。這個不願奴顏婢膝的孩子實在可恨，阿姨即使趕走他們，良心也不會受到太大的苛責。

清太所採取的行動和心理，不覺得與物質生活優渥，以高不高興作為對待他人、行為和存在的主要判斷標準，討厭麻煩的人際關係的現代青年和孩子們有點相似嗎？不，與這樣的孩子身處同一個時代的大人們也一樣。

家庭關係鬆散，鄰居間的連帶感減弱，相應地未受到雙重、三重的社會保護或管理的現代。人際交往以互不干涉為基礎，在不觸及本質的玩笑式體貼中確認彼此善意的我們。不一定要戰爭，假使大災難來襲，這種社會束縛在缺乏促使人互相扶持、合作的理念下鬆脫的話，人在無異赤裸裸的人際關係中面對他人時，肯定會顯露狼性。想到自己有可能變成任何一方便不寒而慄。況且即使試圖擺脫人際關係，像清太那樣與妹妹兩人一起生活，又有多少少年、多少人，能夠持續地養活妹妹呢？

故事儘管悲慘，清太看來卻一點也不可憐。甚至可以感受到少年獨自挺立於大地的爽快。14歲的男孩像女人、像母親那樣堅強，為填飽自己和填飽別人的肚子這項生存的基本傾注全力。

兄妹倆不依靠他人在防空洞裡的生活，正是此故事的核心和令人寬慰之處。稍縱即逝的光照在背負著殘酷命運的兩人身上。幼兒的微笑，是純真的結晶。

清太靠自己的力量養活妹妹，自己也努力想要活下去，但不用說，他力有未逮，最後死去。

〈3〉

從無論如何唯有堅強地活下去才最重要的戰後，經過復興，進而邁向高度經濟成長的時代，有些人即使被《螢火蟲之墓》的悲傷所感動，仍不願接受那太過悲慘的結局。

但如今，《螢火蟲之墓》散發強烈的光芒，照亮現代，也讓我們惴惴不安。戰後經過40年，現代是最能對清太的生存方式和死狀產生共鳴，而不認為事不關己的時代。

現在正是時候，要把這個故事拍成電影。

我們在動畫中描繪的全是勇敢面對困難，開創新局，堅毅地活下來，令人激賞的少男少女。不過，現實中一定會有無力打開的局面。那就是淪為戰場的城市和村莊，化作修羅的人心。而必須因此喪命的是當代善良的年輕人，我們當中的一半。透過動畫描繪勇氣、希望和堅毅當然重要，但首先，我們還需要創作能夠讓人省思人與人之間如何產生連結的作品。

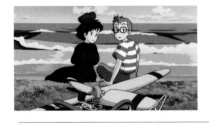

《魔女宅急便》

宮崎　駿（製作人・編劇・導演）

引用自電影場刊（1989年）

當今少女們的願望和心理

原著《魔女宅急便》（角野榮子著、福音館書店出版）是一部出色的兒童文學作品，溫暖地描繪處在獨立和依賴之間的現代女孩們的願望和心理。對以前的故事主角來說，歷經種種困難艱辛，最後獲得的經濟獨立就是精神上的獨立。而今，正如飛特族、延緩長大、跳槽等流行語所顯示的，經濟獨立不必然代表精神獨立。這是個應當多談心靈的貧困，而非物質上貧困的時代。

在現在的時代，離開父母太過容易，不能說是成年禮；在陌生人之中生活也只需要一間便利超商就足夠，因此女孩們要面對的獨立，指的是如何發現、展露出自己的才能並自我實現，從某個角度來說是更為困難的課題。

主角13歲的魔女琪琪只有飛天的能力。而且魔女在這個世界已經不稀奇。她背負著必須在陌生城鎮生活一年，作為魔女讓人們認同她的這項課題。

在那裡，有個夢想成為漫畫家的少女隻身來到大都會。據說現在立志成為漫畫家的青少年有30萬人。漫畫家本身也不是一個特別稀奇的行業。出道相對容易，生活也總有辦法過得去。之後在周而復始的日常生活中才遇到需要自己面對的瓶頸，這是現在時興的風格。儘管受到母親用慣的掃帚保護，用父親買給她的收音機消愁解悶，又有作為自己分身的黑貓陪伴，但琪琪的心仍然因孤獨和寂寞而顫抖著。在琪琪身上可以看見眾多擁有雙親的愛，甚至得到他們經濟上的資助，因嚮往都市的光鮮亮麗而試圖在都市自力更生的女孩

身影。琪琪的決心不夠堅定，乃至於認識的淺薄，都充分反映出當今社會的現狀。

在原著中，琪琪靠著她與生俱來的善良解決各種難題，同時讓自己身邊增加許多盟友。改編成電影時，我們不得不做若干更動。她成功開啟天賦的樣子確實讓人感覺暢快，但此刻生活在城市裡的女孩，她們的內心更為曲折。因為太多人覺得對這些女孩來說，突破自我瓶頸的戰鬥相當困難，所以她們甚至沒有得到任何人的祝福。我們認為在電影中，必須更深入地探究獨立的問題。因為電影不可避免地帶有現實感，所以琪琪在電影中嘗到的孤獨和挫折應該會比原著更為強烈。

我們最初見到的琪琪，是一個飛越城市夜空的小女孩。眾多燈火閃爍。可是，當中沒有一盞燈熱情地迎接她……。在天上飛的孤獨。飛行能力意味著可以擺脫地面的束縛，而自由也意味著不安和孤獨。決定透過飛行來認識自己的女孩就是我們的主角。至今為止已有許多描繪「魔法少女」的動畫，主要是電視動畫作品，但魔法不過是實現少女的願望的手段。她們不費吹灰之力便成為偶像。《魔女宅急便》裡的

魔法可不是那麼方便好用的力量。

這部電影中的魔法，指的是每個女孩都擁有與自己相稱的某種天賦能力，是一種有限的力量。

琪琪在飛越城市上空時，內心感受到自己與屋簷下的人們有著強烈的羈絆，同時比以前更加仔細地咀嚼自己——我們打算在最終章準備一個如此美滿的結局。最終章不只是個願望，我們也做好心理準備，在電影的描寫過程中必須具有足夠的說服力。

作為一部不否定活在當今之世的女孩們所擁有的青春燦爛，也不只被那燦爛所吸引，而是向在獨立和依賴之間搖擺不定的年輕觀眾致上同為夥伴的問候（為什麼呢？因為我們也曾是男孩、女孩，對年輕的工作人員來說，更是自身要面對的問題）的電影，我們認為必須完成這部作品。同時我們也認為，這是這部電影作為一部出色的娛樂片，獲得眾多共鳴和感動的基礎。

《兒時的點點滴滴》

高畑　勳（導演‧編劇）

引用自電影場刊（1991年）

導演筆記

——我帶著小學五年級的我去旅行。

所謂玉不琢不成器。

現代人旅行多半以高效方式進行，不像以前那樣辛苦，因此也體會不到人情溫暖。不變的是，旅行仍舊是體會人生與審視自己絕無僅有的機會。

旅行有空間的旅行，也有時間的旅行。如果可以讓自己這個「可愛的小孩」穿越時空去旅行，或許能尋找自我、脫胎換骨，發現真正的自己。

電影《兒時的點點滴滴》是27歲的粉領族岡島妙子出發進行這樣一趟旅行的期中報告（實地採訪報導）。

1. 關於原著

電影《兒時的點點滴滴》是由同名漫畫改編而成的動畫電影。

漫畫《兒時的點點滴滴》是將一個小女孩就讀小學五年級時，在班上和家裡經歷的日常瑣碎小事，以20幾篇各自獨立的回憶描繪而成。

時間是昭和41年（1966年），披頭四樂團來日本的那一年。身為敘述者的主角岡島妙子當時10歲，是三姊妹中的老么。與爸爸、媽媽、奶奶，一家六口住在東京郊外。

雖然內含幾篇昭和41年那個年代特有的小故事，但不能算是一般所說的「懷舊作品」，不如說是以廣泛時代共通的少女時期的切身經歷為中心。

主角並沒有值得一提的特徵。看來個性也不鮮明，只能說是一個非常普通的小女孩。擅長作文，很怕算數。她所屬的班級和家庭亦無重要特色。老派夫唱婦隨的雙親，丈夫似乎是當時高度經濟成長期的企業戰士。生活水準中上，感覺不到同班同學之間的差距。

故事也是描述平凡的日常生活，極其平淡地講述每個人都可能遇過，或是有可能發生的小故事。那種說不出的幽默和感傷令人舒爽，但並不是什麼能震撼人心的事，也不太可

能從中汲取教訓。

沒看過漫畫《兒時的點點滴滴》的人，恐怕無法想像這樣的黑白漫畫會吸引人吧。

不過，《兒時的點點滴滴》無疑是一部迷人的漫畫。

為什麼呢？

第一是，捕捉回憶的方式十分出色。

人往往只會記住自己認為重要的事情而忘記其他。而且在記憶中，就連導致事情發生的過程都會受到事情帶來的後果和當時的情緒影響，常常遭到扭曲。不僅如此，成年後的感慨和賦予意義也會使它扭曲。不如說，人們把那扭曲的東西稱作「回憶」。因此，回憶即使略帶苦澀，往往也會因為記憶模糊而覺得懷念。

然而，漫畫《兒時的點點滴滴》非常鮮活地刻畫出一個10歲小女孩的真實生活和內心感受。讓人彷彿搭乘時光機回到那歷歷在目、10歲的自己所身處的世界。於是人會被那出現在眼前、栩栩如生的世界所震撼，而不是因為發生了什麼事。

這不是指漫畫裡重現了當時客觀的真實世界。反而可以說，裡面只主觀地捕捉了10歲的岡島妙子眼中看到的、耳朵聽到的、感受到的事物。它肯定與「客觀的」真實之間存在細微的偏差。

漫畫《兒時的點點滴滴》正是以主觀性保證那是貨真價實的「回憶」——把人帶進10歲小女孩的感性和觀察的世界，同時又在表現上透過適度地堅持客觀主義，讓「奇妙又生動的回憶」以漫畫形式固定下來。

假使當我們用被感傷蒙蔽的雙眼回顧逝去的過往所看到的就是「回憶」，那麼這部《兒時的點點滴滴》，應該可說是當事人乘著時光機回到記憶發生的現場所做的「實地採訪報導」。

漫畫《兒時的點點滴滴》第一個迷人之處就在這裡。

第二是，內容全是任何人都可能有的回憶。

而一些優秀的文學作品正是生動地捕捉了值得講述的回憶。以《兒時的點點滴滴》來說，成千上萬的人之所以能直接感受到其捕捉方式的巧妙，是因為那些就是成千上萬人的回憶。所謂成千上萬人的回憶，就意味著那是任何人都可能有的、尋常無奇的事。

據說，許多看過這部漫畫的人都會有種「啊，那時候我也是這樣」，或是「簡直像回到小學時期」的感覺。很多人相信那就是自己的回憶，或是受到這部漫畫觸動，喚起自己

的回憶。

一般人想都沒想過這樣的回憶值得講述。不，是他們遺忘了。而《兒時的點點滴滴》成功地讓他們喚起那些回憶。

第三是，這也可能成為普通10歲小孩的「實地採訪報導」。

對一個10歲的女孩來說，這世上會有微不足道的小事嗎？成年人會給予這樣的評價，是因為從成年人的價值標準來看。而且對一個10歲的女孩來說，每天的日常生活都是新鮮的體驗，成年人也忘了這一點。更何況，漫畫中提到的很多都是一般女孩深有所感或覺得非常難受的事情。

一個普通的10歲女孩，在各方面常常還是很被動，還沒有到能夠對自己身處的現實有強力的作為，靠自己的言語和行動打開局面的地步。實在不像是「動畫」或兒童文學裡的主角。

逐漸成長的自我常常與父母和學校的保護或是壓抑產生摩擦，但那些摩擦只是要進一步促使自我成長，為即將到來的青春期預作準備，這很正常。青春期正是自我確立的試煉期，這項試煉非常巨大，以至於很多人都忘了在那之前有過的小摩擦。

所謂遺忘，從某種意義上來說和克服是一樣的，既然如此，很難看到這個時期正常孩子的模樣也就不足為奇。自我概念如果不充分的話，個性也就不明確，表面上當然看不出來。即使內心感性全開，外表看來就只是個不起眼的10歲小孩。

漫畫《兒時的點點滴滴》生動地描繪出這年紀女孩的模樣，是部劃時代的作品。

事實上，當代10歲左右的女孩同樣會在這部漫畫中找到與自己相似之處，並在共感、排斥的交織下，最後至少確認大人也曾經和自己一樣。

2.關於書名

漫畫《兒時的點點滴滴》在書名上刻意使用有悠久歷史的日文假名。這可能和時下年輕人流行的懷舊情緒有很大的關係。

披頭四來日本、迷你裙、《少女Friend》、《Margaret》（譯註：《少女Friend》和《Margaret》都是日本的漫畫雜誌）、芭比娃娃的洋裝、《葫蘆島漂流記》、掀裙子、「嚇我一大跳，真的」等等，包含直接的懷舊在內，這部漫畫確實能夠訴諸懷舊情緒。

青年階段則是積極舉辦同學會，聊往事聊得興高采烈。即使是小圈圈，首要的共通話題也是往事。於是便會感到安

心，原來大家都一樣。在予人安心感方面，不得不說《兒時的點點滴滴》是最適合的漫畫。

3. 懷舊情緒從何而來？

因傳統價值體系瓦解，人們無法擁有共同的價值觀，使得社會、男女之間、家庭等等，所有的人際關係現在都變得非常不穩定。「人際關係」已不是讓人團結、加強連繫、互相安慰時會使用的詞彙，而是與「破裂」連在一起。

用自己的價值觀來看覺得別人很自私，這意味著所有人都自私，於是很快便會產生摩擦。就連玩樂，不，正因為是玩樂，更要謝絕像麻將那樣把個性不同的人攪和在一起的情況。現在可以自己隨心所欲玩樂的機器多得是。不會去干涉別人，也不想被人干涉。別人是別人，我是我……然而並非如此。儘管每個人都極度地怕生，實際上卻很想跟人說說話。想跟人撒嬌想得不得了。可是，你不讓別人撒嬌，所以自己也不會撒嬌。

在物質和資訊氾濫，自由和享樂的氣氛中，我們每個人都覺得寂寞，都覺得不安。看不清對自己來說什麼是真正重要的，應該以什麼作為自己的核心價值，自我尚未確立。沒有不管別人如何、世界如何，我就是○○那樣的東西。有種一旦別人或是世界的榮景崩塌，自己可能也會自動消失的感覺。所以我們才會想要確認自己和他人一樣，哪怕只是一點點，並試圖以此讓自己安心。

雖說討厭人際關係，但並不表示喜歡孤獨。一個人看電視並不能稱之為孤獨。不如說，我們最愛群聚在知道不會產生摩擦的地方。某某同好會和同學會因而盛行。就連時興的獨玩也是聚在一處進行。即使群聚也不面對面。不會圍成一圈，而是面向同一個方向並排。和看電視時一樣。我們共有的事物在前方，不在我們之中。並因為所有人都一樣而覺得稍微鬆口氣。

其實，懷舊情緒也只是這種現象的一種表現。回顧過去並舉出種種細節，發現所有人都一樣便覺得安心。所謂的身分認同或歸屬感被視為對人類的精神穩定必不可少，我們應該依靠如此幽微的東西嗎？很遺憾，似乎就是這樣。

4. 電影《兒時的點點滴滴》創作之時

電影《兒時的點點滴滴》從承認懷舊情緒已經是活在當代的精神安定劑之一出發。並承認採用漫畫《兒時的點點滴滴》所具有的訴諸懷舊情緒的一面。假使你試圖盡可能發揮原著的魅力，一定自然會如此。（電影採用漫畫中約10篇故事。）

不過，我們做電影並不是為了滿足懷舊情緒。不如說正好相反。既然認為懷舊情緒是產生自我們現代人難以確立自我，自然不會想去助長這種趨勢。

治療精神疾病首先要挖掘患者的過去，甚至深入潛意識去探索。而據說當患者能做到把自己客體化，進行自我分析時，疾病自然會痊癒。為此，不論任何形式，回顧過去應該是很好的第一步。

正如我們已經看到的，不論社會上是否存有懷舊情緒，在讓人鮮明地喚醒過去記憶這一點上，漫畫《兒時的點點滴滴》擁有不可抹滅的魅力。

電影便是以此為基礎，假想主角岡島妙子到了27歲的時候，讓她回想10歲的自己。27歲的妙子沒有生病。相反的，她成長為一個在人前表現得很開朗的好女孩。

生長在高呼女性獨立的時代，妙子上大學、畢業後找到一份正職的工作，並為工作卯足全力。在奮力工作的期間是有談過一兩場戀愛，但現在27歲單身。

對工作也漸漸失去新鮮感，不如剛學會時那樣有趣、吸引人。母親則是告訴她「這是妳最後的機會」，逼著她去相親。目前為止對於這方面的提議，她一次也不曾答應，因為感覺會失去主體性。

表面上她依舊每天快樂地去上班，比男性更加享受下班後的生活，但就算繼續這樣的生活，似乎也無法努力向前邁進，除非重新整理心情或做出新的決定。

和10歲的妙子一樣，27歲的妙子也會以這樣一位普通女性的面貌出現。不用說，和我們一樣是一個先前提到的難以確立自我的現代人。

這樣的妙子忽然回想起10歲那時的自己……，這是電影《兒時的點點滴滴》的第一個設定。

電影的第二個設定是，讓這樣的妙子去到鄉間體驗農家生活。（這並非空來的設定。妙子從父母那一代起就是東京人，沒有在鄉下生活的經驗。她很羨慕朋友有鄉下老家。只要加上姊夫是鄉下出身的設定，妙子很高興自己現在也有鄉下老家並不奇怪。）

我們住在都市裡，等著食物運送過來，因此忘了自己也是動物。可能是受到本能驅使吧。我們會渴望自然、綠地和水，但我們希望那是美麗、衛生無害，且純度百分之百的幻想中的自然。而且我們偶爾會想接觸那原始的自然，淨化生命。不過，動物原本只能生活在大自然中。一面暴露在大自然的威脅下，一面靠著掠奪自然和自然的賜予維持生命。人類活動的根本也在此。會在這樣的活動中失去現實感、無法確立自我的唯有精神病人。

在現代，生活最接近上述這種人類活動的根本，不用說正是農民。

我們讓身為主角的妙子去鄉下，與一位以農業為生、生

氣勃勃的青年相遇。因為我們相信，能夠將自己客體化以
確立自我的最基本的試金石，就是至今依然傳承著人類活
動根本的鄉村。

《兒時的點點滴滴》準備稿（1990年1月8日）

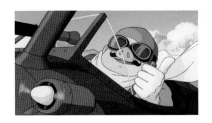

《紅豬》

宮崎　駿（原著‧編劇‧導演）

引用自新聞稿資料
導演備忘摘要

●漫畫電影的復活

　　搭乘國際航班而疲憊不堪的商務人士因為缺氧而益發遲
鈍的大腦也能欣賞的作品，這就是《紅豬》。雖然少男少女
們、婆婆媽媽們也必須能樂在其中，但首先不能忘記的是，
這部作品是「為累到腦細胞變成豆腐的中年男人製作的漫畫
電影」。

　　快活，但並非任意喧鬧；

　　活潑有力，但不具破壞性；

　　有滿滿的愛，但肉慾是多餘的。

　　充滿驕傲和自由，故事單純不玩弄小技巧，出場人物的
動機也清楚說明。

　　男人們個個爽朗、快活，女人們則充滿魅力，並享受人
生。除此之外，世界也無限光明美好。我想製作一部這樣的
電影。

●對人物的描寫，須知只是冰山的表面

　　波魯克、菲兒、卡地士、保可洛老爹、吉娜女士、曼馬
由特隊的各個成員、其他空賊們，這些主要出場人物全都帶

有人生刻畫出來的痕跡，十分真實。胡鬧是因為內心有苦；
單純是經過試煉得來的。我們應當珍惜每一個人物，愛他們
的愚蠢。並不可省略對於其他眾人的描寫。不能犯常見的錯
誤——誤解漫畫就是在描寫比自己愚笨的人。否則，缺氧的
中年男人們是不會接受的。

●不是細膩描繪，而是用張數表現出動感

　　大海、浪花、飛行艇群、人物，用動作來呈現這一切，
而不是增加線條。形式要簡化，讓作畫更輕鬆，把省下的力
氣用在描繪動作上。一起來發現活潑、動起來的樂趣。

●關於色彩

　　鮮明，但高雅而不俗豔

　　活潑、熱鬧，但取得平衡而不會讓眼睛疲勞 !!

●關於美術

　　讓人會想去這樣的城市走走，想飛上這樣的天空看看。
自己也想擁有的祕密藏身處。沒有煩惱，暢快美好的世界。
地球以前是很美的。

　　　　　　　　讓我們做一部像上述這樣的電影吧。

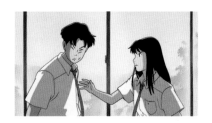

《海潮之聲》

望月智充（導演）訪談

引用自簡介（1993年）
我無論如何都想把冰室的作品拍成動畫。

——參與這部作品的契機是什麼？

望月　其實我在《海潮之聲》連載期間便曾經提案要把它改編成動畫。我從以前就很喜歡冰室女士的作品，幾乎看過她所有的單行本。像是《多麼美妙的日本風》（なんて素敵にジャパネスク）或是《海濱男孩》（なぎさボーイ），冰室女士的作品在故事情節展開上真的非常高明。所以我一直很想把冰室的漫畫作品拍成動畫。會選擇《海潮之聲》是因為剛好在連載中，時機正好，以及刊登的雜誌是《Animage》（笑），感覺拍成動畫的可能性很高。雖然那一次最後並未實現……。

這次接到吉卜力的邀約完全是個偶然。聽說原著的插畫家近藤勝也先生會全面參與，這讓我很放心。畢竟，如果少了勝也先生，我無法想像《海潮之聲》要如何改編成動畫。

——我覺得這部作品如實描繪了一段青春歲月，導演自己如何看待這部作品呢？

望月　它確實是很寫實的青春校園劇，所以我時時注意要仔細描繪。只是，一旦是真實的內容，一定會有人說「還不如拍真人電影」之類的話，但我是反對這種意見的。我不認為寫實的題材一定更適合以真人實景拍攝。透過圖畫來描寫，會產生不同於用攝影機拍攝的另一種況味。

比如說，《兒時的點點滴滴》中有紅花搖曳的場景，我想正是因為用畫來描繪，所以電影中紅花搖曳的姿態比實景拍攝的真花更令人感動。我感覺所謂寫實動畫的魅力就在於這種地方。我對設定離現實太遠的動畫，完全感受不到它的魅力。《海潮之聲》也是以逼真的演出為目標。在這部作品中，對角色的描寫尤其是重點。

——導演覺得最有魅力的角色是？

望月　應該還是里伽子吧。里伽子這個角色，總而言之是無法用一句話來概括的類型。真實的人是複雜且多面向的，我覺得那種類型在描寫上很吸引人。不過也是因為她很可愛啦（笑）。

《歡喜碰碰狸》

高畑　勳（原著・編劇・導演）

導演筆記（引用自電影場刊[1994年]）
當代狸群的情況

某天，附近地主家後方的竹林忽然消失，變成空地。以前，黃昏時麻雀們回巢的喧囂非同小可，所以大家都把這片竹林叫做「麻雀客棧」，變成空地後第一個令人好奇的是，那些麻雀到底上哪兒去了？

在多摩、千里、筑波之類的新市鎮和各地的高爾夫球場等大規模地開發山林，連地形都在短期內完全改變的地區，生物們失去生活的場域，不用說其多數都滅絕了，即便是周邊地區，受到這場苦難的煽動，生物們不也在人類未察覺之處展開激烈的生存鬥爭？不同物種間自然不在話下，同種間圍繞著地盤的爭奪也必然很激烈。一定有許多生命殞落，未留下後代的個體肯定也不少。

以前就棲息於城市近郊的山區，與人類向來關係匪淺的狸群似乎也無法逃過這場可怕的災難。近來，各地均有報告指稱，狸群不僅在人家聚集的村落出沒，更出現在城鎮中。儘管遇上車禍等意外，牠們仍然在城市裡翻找人類丟棄的殘

羹剩飯，或接受孩子們餵食等等，頑強地生存下來。這不也是迎面遇上開發狂潮的狸群萬不得已的保命策略嗎？

狸群要如何在這動盪和戰亂的時代中生存，又將如何死去？牠們要如何運用特有的「變身術」來對抗殘酷的命運？感覺遲鈍的現代人是否多少能有所領會呢？此外，即使在這樣的時代中，愛情的花朵是否依舊會綻放，讓牠們順利留下後代子孫呢？我想透過《歡喜碰碰狸》這部作品來探索這方面的情況。

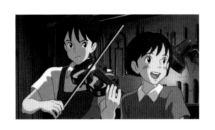

《心之谷》

宮崎　駿（製作人・編劇・分鏡圖）

引用自新聞稿資料（1994年）／電影場刊（1995年）

為何現在要做少女漫畫？ 這部電影的目的

混亂的21世紀愈來愈清晰的現在，日本的社會結構也開始嚴重搖晃，嘎嘎作響。時代確實已進入變動期，昨天的常識和定論正迅速失去效力。即使靠著以往至今在物質上的累積，年輕人尚未直接暴露在那波濤之下，但預兆確實已然到來。

在這樣的時代裡，我們想做什麼樣的電影呢？

回歸生活的本質。

確認自己的起點。

不斷變化的流行進一步加快了速度，但要背向它。

意思是，我們偏要做一部大膽高唱「現在需要的是凝視遠方」的電影。

這部作品不會對時下年輕觀眾的種種表示理解以取悅他們。亦不會賣弄我們對年輕人現在身處的狀況所產生的疑問和問題意識。

這部作品是對自己的青春留有遺憾的歐吉桑們向年輕人發出的一種挑戰。意思是要喚醒那些常常放棄在自己的人生舞台上當主角的觀眾——那也是過去的自己——內心擁有的渴望，告訴他們懷抱憧憬的重要性。

遇見會幫助你獲得成長的異性——卓別林的作品一貫如此——重現這奇蹟似的邂逅，即是這部作品的企圖。

原著不過是尋常少女漫畫常見的愛情故事。主角是一個認為這世上沒有什麼能阻擋在兩人之間的少女；沒有不理解她的大人和規定，也不曾歷經波折和挫折，一直夢想著尚在遠方、應該即將展開的屬於自己的故事。原著也和時下的少女漫畫一樣，重要的只有男女主角雙方的心意，任何事情最終都能大事化小，小事化無。兩人確認彼此喜歡對方，但沒有更多的發展。少女漫畫總是在此結束，所以才會一直受到支持。

主角的對象是個夢想成為畫家的少年，平時常畫插畫風格的畫。這又是少女漫畫的典型，絕不會是個急切而強烈嚮往藝術的人物。夢想成為故事創作者的少女所寫的故事也是國籍不明的童話，和少年一樣，少女也是處在沒有危險、不會受傷的範圍內。

那麼，我為什麼要提案將《心之谷》拍成電影呢？

因為歐吉桑們即使再怎麼用力指出其脆弱、論述它是個缺乏現實性的幻夢，也無法推翻嚮往原著中描繪的健全而坦率的邂逅和純純的思慕是青春很重要的事實。

冷嘲熱諷很容易，例如所謂的健全是因為受到保護，其實不堪一擊；或是，在沒有阻礙的時代不會有純愛。既然如此，難道不能用更強大、壓倒性的力量來表現健全的令人激賞之處嗎？

能夠強力擊倒現實的健全……。柊あおい的《心之谷》可能成為這次嘗試的核心嗎？

假使那位少年志在成為一名工匠的話……。隨著中學畢業，如果少年決定前往義大利的克雷莫納，去那裡的小提琴工匠學校學習製作小提琴的話，這個故事會變成怎樣呢？

其實，將《心之谷》拍成電影的構想全是從這個念頭開始的。

喜歡木工的少年。自己也會拉小提琴的少年。如果把原著裡古董商外公的閣樓房間改成地下室的工作室，外公也設定成以修理老家具和美術品為興趣，而且愛好音樂演奏的人物……。少年就是在那間工作室，逐漸培養出製作小提琴的夢想。

當同輩的男孩女孩們寧可逃避未來而活著時（許多孩子

相信長大後沒什麼好事），少年始終凝視著遠方，踏實地活著。假使我們的女主角遇見這樣的少年會怎麼做呢？

當我們如此設問時，尋常的少女漫畫突然變成帶有現代性的作品，變身為原石——一旦經過切割、研磨就會閃爍光芒的原石。

應該可以在珍惜少女漫畫世界擁有的純粹（pure）的同時，探問在今日豐衣足食的生活當中，生命的意義為何。

這部作品是一項挑戰，即盡可能為一場理想化的邂逅增添現實感，同時厚著臉皮高歌生命的美好。

完畢

《魔法公主》

宮崎　駿（原著・編劇・導演）

引用自新聞稿資料（1995 年）／電影場刊（1997 年）

狂野眾神與人類的戰爭　—這部電影的目的—

這部作品裡幾乎看不到經常出現在時代劇裡的武士、領主、農民這些人。即使有也是非常邊緣的角色。

主要角色是歷史主舞台上不會看到的人們和狂野的眾山神。被稱為「達達拉人」的煉鐵廠技術人員、工人、鐵匠、礦夫、燒炭工、馬伕或是養牛人等的搬運工。他們既配備武器，同時建立可稱之為工廠制手工業的獨特組織。

與人類對立的狂野眾神，則是以山犬神、山豬神、熊的樣貌登場。作為故事關鍵要角的山獸神，是有著人面獸身和樹狀犄角、完全虛構的動物。

身為主角的少年是被大和朝廷打敗、在古代便消聲匿跡的蝦夷族後裔；至於少女，如果要尋找相似之處，也許有點像繩文時代的某種土製人偶。

故事主要發生地設定在人類無法靠近、屬於眾神的森林深處，和宛如鑄鐵城堡的達達拉城。

經常在時代劇舞台中出現的城、鎮、有著水田的農村不過是遠景。我反而試圖重現沒有水壩、有著濃密森林、人口極為稀少的年代的日本風景，深山幽谷，水源豐沛清澈的河流，不含砂礫的窄小泥路，眾多的飛鳥、蟲、獸等高純度的自然。

這些設定的目的是為了擺脫傳統時代劇的常識、刻板印象、偏見，形塑出更自由的人物形象。最近的歷史學、民俗學、考古學研究已顯示，這個國家的歷史遠比普遍流傳的印象來得更加豐富、多樣。時代劇的貧乏，主要是電影的表演形式所造成的。這部作品的時代背景為室町時期，那是個以混亂和流動為日常的世界。社會上則延續南北朝以來的下克上、婆娑羅風氣（譯註：即無視身分秩序，追求錦衣玉食的奢華風氣），惡人當道，新藝術混沌未明的樣態，從這個時代慢慢形成了現在的日本。這個時代既不同於戰國時期，需建置職業軍隊打組織戰，亦不同於要驍勇善戰、竭盡全力的鎌倉武士時代。

它是較為曖昧不明的流動期，武士和平民沒有明確的區分，女性也猶如百工圖所畫的那樣，更為自由奔放。這樣的時代，人的生死有著清楚的輪廓。人活著，人愛人、憎恨、勞動、死去。人生並非曖昧不明。

我為 21 世紀混沌的時代創作這部動畫作品的意義就在這裡。

我並非試圖解決世界整體的問題。因為狂野諸神與人類的戰爭不可能有圓滿的結局。不過，即使身處仇恨與殺戮之中，仍有值得生存下去的理由。美好的相遇和美麗的事物確實存在。

我畫仇恨，但那是為了畫出更重要的事。

我畫詛咒，則是為了描繪擺脫束縛的喜悅。

最應當描繪的是少年對少女的理解，少女對少年敞開心房的過程。

少女最後應該會對少年說：

「我喜歡阿席達卡。可是我無法原諒人類。」

少年應該會微笑著說：

「沒關係，我們一起活下去吧！」

我想做一部這樣的電影。

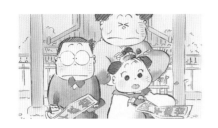

《隔壁的山田君》

高畑　勳（編劇・導演）

導演筆記（引用自新聞稿資料 [1997 年]、宣傳 DM 手稿）

「隔壁系列」續集

　　這是吉卜力工作室「隔壁系列」的續集。不，我絕不是開玩笑，這是超級無敵認真的特別企劃。

　　我們很希望龍貓就住在隔壁的樹林裡。

　　一旦感覺龍貓在我們身邊，就覺得很幸福。彷彿在大自然的包圍下，自己會成為好人。

　　不過，我們也非常歡迎隔壁住著山田君一家人。

　　只要感覺有山田家的人在身邊，不知怎地便輕鬆起來。打起精神。嘴角上揚，可以喘口氣，覺得今天一天照樣有辦法過得去。

　　山田家的人，指的是《朝日新聞》上連載的《隔壁的山田君》（現在更名為《野野子》）的主角一家人。聽說，許多訂閱者每天早上一定會看完這篇四格漫畫才出門，其他新聞稍晚再看都沒關係。

　　製作人鈴木敏夫是《隔壁的山田君》的忠實讀者，從以前就一直問四周的人，能不能以「隔壁系列續集」的名義將這部四格漫畫改編成動畫？但所有人都只當它是玩笑話，更何況又不是自己想做的事，也就沒打算認真去想。

　　沒有接受這樣的提案是應該的。即使承認《隔壁的山田君》是近期報紙連載漫畫中的傑作，不過要將它改編成動畫的話，一方面與吉卜力工作室的形象實在差異過大，而且按照常理思考，不太可能充分發揮吉卜力工作人員的特色和技術實力。更何況，將詼諧的四格漫畫改編成動畫（尤其是長篇）要改編得讓人服氣極其困難，不，幾乎是不可能的事。提到由四格漫畫延伸、組合成的動畫作品，包括大受歡迎的《海螺小姐》和很成功的《加油！田淵君》等等，但很可惜的是，犧牲了原著緊湊的趣味性。

　　儘管如此，我為什麼選在現在這個時間點，甘冒風險提出《隔壁的山田君》作為「緊急特別企劃」呢？我真的有勝算嗎？

　　首先，最重要的是，我意識到鈴木先生提出的「隔壁系列續集」此一概念，雖說是雙關語但並非玩笑話，也許是適時且妥當的提案。我開始認真地認為這像開玩笑的雙關語所含的「不正經推薦」，說不定正是此刻需要的。也就是說，一如開頭所寫的，我現在真心認為，「現在是時候讓山田一家成為每個人的鄰居」。

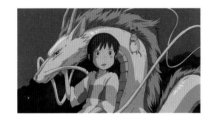

《神隱少女》

宮崎　駿（原著・編劇・導演）

引用自電影場刊（2001 年）

神奇小鎮的千尋 ─ 這部電影的目的 ─

　　這部作品當中完全沒有揮舞武器，或以超能力較量的場面，應當稱之為冒險故事。雖說是冒險，但主題不是正邪對決，應該是講述一個少女被扔進好人和壞人共存的世界進行修煉，學會友愛和捨己為人，並發揮自己的智慧活著回來的故事。她突圍、閃身，暫且回歸原本的日常，但就像世界不會消失一樣，那不是因為她消滅了惡，而是她獲得生命力的結果。

　　借用奇幻的形式清楚刻畫現今變得曖昧不明的世界──一個曖昧不明卻即將被侵蝕殆盡的世界，是這部電影的主要

課題。

在被包圍、被保護、被隔離，只能隱約感受到生命的日常中，孩子們只好讓脆弱的自我膨脹。千尋纖細的手腳和板著一張臭臉，好像在說「我可不會輕易被逗樂」的表情，正是其象徵。然而當現實清楚地擺在眼前，在進退兩難的關係中面臨危機時，適應力和忍耐力應該會湧現，並發覺自己其實具備果斷的判斷力和行動力，而這些是當事人從來不曾意識到的。

不過也許絕大多數的人只會驚慌失措，蹲在地上大叫：「騙人！」而這樣的人在千尋遇到的狀況中，恐怕不是馬上被殺，就是被吃掉吧。可以說，千尋之所以有資格當主角，其實就在於她有能力不被吃掉。絕不是因為她是美少女，或擁有非凡的心靈才成為主角。這點是這部作品的特徵，所以它也可以視為一部為10歲女孩而拍的電影。

言語是一種力量。在千尋誤闖入的世界中，說出口的話具有無可挽回的重量。在湯婆婆掌管的湯屋裡，只要說出一句「我不要」、「我想回家」，魔女立刻會把千尋扔出去，她要麼無處可去四處徘徊，直到完全消失；要麼變成雞一直下蛋，直到被人吃掉，只有這兩條路。反之，假如千尋說：「讓我在這裡工作！」那麼就連魔女也不能裝作沒聽到。今天，一般人大都認為言語極為輕便，就像泡沫一樣，要怎麼說都可以，而這不過是反映出現實變得空洞。言語是一種力量，至今依然是事實。只是世界上無謂地充斥著沒有力量的空洞話語。

奪走名字的行為是試圖完全掌控對方，而不只是改變稱呼。小千發覺連自己都快忘記千尋這個名字，因而覺得毛骨悚然。而且，隨著她去豬舍看望爸爸媽媽的次數增多，對爸爸媽媽變成豬的樣子也愈來愈不介意。在湯婆婆的世界裡，必須時時刻刻活在被吃掉的危險中。

千尋在艱困的世界裡，反而愈來愈充滿生氣。板著臭臉看來懶洋洋的角色，在電影的結尾將換上令人驚豔的迷人表情。世界的本質沒有絲毫改變。這部電影意在以令人信服的方式訴說：言語代表意志、自我，也是一種力量。

以日本為故事場景創作奇幻故事的意義也在這裡。即便是童話，我也不希望它變成有許多藉口的西洋故事。這部動畫電影很可能被視為常見的異世界故事的模仿者之一，但我寧可大家把它看作在傳說故事中登場的「麻雀客棧」或「老鼠的宮殿」的嫡系傳人。就算不說平行世界之類的，我們的老祖宗一直以來也是在麻雀客棧跌倒失敗，在老鼠的宮殿狂歡作樂。

而之所以把湯婆婆所住的世界設計成擬洋風，是為了讓人感覺好像曾在哪裡見過，不清楚是夢還是現實，但同時也因為日本的傳統設計是各種圖像的寶庫。民俗性空間──故事、傳說、傳統儀式或活動、圖案、宗教儀式到法術──是多麼豐富又獨特，只是不為大眾所知罷了。《咔嚓咔嚓山》和《桃太郎》確實已失去說服力。不過，把傳統的東西全部塞進一個如民間故事般小而美的世界，不得不說是個非常沒有創意的想法。孩子們被各種高科技圍繞，在淺薄的工業製品中逐漸迷失他們的根。必須讓他們知道我們擁有多麼豐富的傳統。

我認為，透過把傳統的設計融入與現代相通的故事，並鑲嵌成一片色彩鮮豔的馬賽克，將使電影的世界獲得新的說服力。這同時也可以讓大家重新認識到，我們是這個島國的住民。

在沒有國界的時代，無所依歸的人大概最會被人看輕。依歸是過去，是歷史。我認為，沒有歷史的人、遺忘過去的民族會像海市蜃樓般再次消失，或者變成雞，只能一直下蛋直到被人吃掉。

我想把這部電影做成一部10歲女孩的觀眾，能夠在片中找到自己真正願望的作品。

《貓的報恩》

森田宏幸（導演）

引用自新聞稿資料（2002年）

小春感受到的東西

任何人都想要享受自己的人生。帥氣的情人、有意義的工作……，獲得地位和名聲，成為人生勝利組。

可是，我們的主角吉岡春目前的生活有點不太順遂。說

到高中女生，原以為會希望至少有個男朋友，而且熱衷於運動、懷著夢想用功讀書，生活明明應該更加充實……，沒想到她說：「或許就這樣當一隻貓也不錯。從早到晚閒著沒事對吧？不開心的事全部忘光光。這裡說不定是天堂呢。」

哎呀，竟然這麼懶散。這是10多歲的女孩講的話嗎？這女生很廢？是個自暴自棄的可憐孩子？

不不不，沒這回事。小春其實也會想很多事。

跟多數人一樣，小春也一直在想，有什麼有趣的事？應該會有一種生活方式是可以讓自己更加耀眼。

可是，帥氣的情人？有意義的工作？即使用腦袋想也覺得有點空虛，還是會有種被侷限在框架裡的感覺。真正幸福的關鍵也許不在於具體可見的事物，而在於能感受到「貓國或許也不錯！」的內心。

貓事務所的男爵似乎認為這樣的小春很有意思。住在這小小娃娃屋裡的貓玩偶什麼都沒有，但就是有股說不出的帥勁。（很奇怪!?）

保護並引領小春安然度過在貓國展開的無知冒險（終歸是貓咪幹的事！）對好漢男爵來說是小事一樁。男爵在過程中持續不斷向小春發送這樣的訊息：何不像這樣精神抖擻地活著呢？

說到小春所經歷的事，跳舞、鬥劍、通過迷宮，乍看淨是白費力氣。可是，尋找生活方式就是這麼地累人。關在房間裡等待百分之百的確定是沒用的。也許像小春這樣才最帥氣，感覺「好像不錯！」便展開行動。

愛人的感受確實很珍貴，但我們生來並不只是為了談戀愛。工作和學習也必須全力以赴，還得在某些方面有所成長才行，但並不是所有人都能出人頭地。何況長大本來就不容易，做不到很正常，若是隨隨便便地長大，也許不要長大還更好。首先要原諒不成熟的自己，珍惜善意和體貼、感受得到風和香氣的心。

早上愉快地醒來，喝杯美味的茶，感受溫暖的空氣，這其實是最困難的事。如果連這些都能做到，相信一個不同於昨日的明天一定會出現在眼前！

《貓的報恩》就是一部這種感覺的電影。

《Ghiblies episode2》

百瀨義行（導演）

引用自新聞稿資料（2002年）

導演的話

透過普通人（尤其不是知名人士）的肖像人物描繪日常生活，以一群被評為很普通的人當作主角，這就是Ghiblies的主題。如何用這樣的主題拍出一部動畫電影，就是一切的起點。

這部作品是以短篇故事組成，再依各個故事的內容改變繪畫的風格、音樂等等。這是因為我想用整個畫面代替往往缺乏臉部表情的人物表達他們的心情。比方說，依故事內容改變圖畫風格，如水彩、油畫、塗鴉等等。對於非常簡單而強烈的人物，我不用傳統手繪動畫平塗的上色方式，而是為人物本身加上紋理，讓它和背景的質感統一，我想利用這種方式讓觀眾感覺是一幅畫在動。我認為這樣的話，觀眾就可以順利進入故事而不會感到不協調。

一部作品的每個故事都有不同的畫風，這種手法通常容易被看作是一種技術性實驗，然而我自始至終只是認為它對營造Ghiblies開放的世界觀來說，效果最好。這項電影技術是為了表現一部短片普遍的故事主題所做的選擇。可以說，透過這種方式讓實驗性的影像表現方式和娛樂性能夠融合，也是多虧我遇上了Ghiblies的這些角色。

我用不像一般的角色製作了一部不像一般的電影，但是從頭到尾我想描繪的只是被評為普通的主角們平凡的日常生活。此外，假如透過這部作品能讓你回顧自己的日常，並開始想為今後依舊一成不變的日常增添一點色彩，我就心滿意足了。

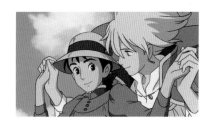

《霍爾的移動城堡》

宮崎　駿（編劇・導演）

引用自電影製作用資料（2002 年）

霍爾的移動城堡　準備要點紀錄

◎原著譯者西村醇子女士整理的大綱做得很好，所以我在這裡引用她的文字，並做了部分修訂。

「帽子店的長女蘇菲被荒野女巫下咒變成一個老太婆。而且被禁止不能把這件事告訴任何人。為了尋找解除詛咒的方法，蘇菲離開家，潛入惡名昭彰的魔法師霍爾的城堡當清潔婦。

城堡裡滿是令人匪夷所思和奇妙的事物。窗外有著本該看不見的遠方城鎮風景，大門則可通往各式各樣的地方。而且暖爐裡不是還有火惡魔，為霍爾提供動力嗎？

蘇菲不久便偷偷愛上霍爾。而且霍爾也是荒野女巫伺機加害的目標。戰爭開打。就連魔法師也接到國王的命令，要求其協助作戰。

蘇菲究竟能不能找到解除詛咒的方法，順利抓住自己的幸福呢？」

○關於原著

這部作品被認為有可能是專門為兒童所寫的耶誕劇。說是傳統有點太過誇張，但在英國似乎有個習俗，耶誕節會讓孩子們欣賞話劇演出。這部作品的整體結構與艾莉娜・法瓊（Eleanor Farjeo）的《銀色小鶇鳥》有著相似之處，印象中《銀色小鶇鳥》最初也是為了耶誕劇的腳本而寫的。

當我試著以耶誕劇的角度看待原著，便很能理解這部作品，但並不表示這對改編成電影有幫助。不如說，我反倒因此不知所措。

霍爾的家是個怎樣的地方呢？舞台正中央是卡西法的暖爐，穿著人偶裝的火焰一會兒說話一會兒踮起腳尖。左右有四扇門和一扇窗，打開門就會出現一個個不同的世界。戲劇是以說明式口白（多半是獨白）來推進。還有，許多人物會從四扇門進進出出，大聲說話、咒罵、歡笑、哭泣，結尾時所有角色都站上舞台，或是打鬥，或是擁抱，鬧烘烘地跑來跑去，故事圓滿結束。若說這部原著更適合關西新喜劇而非電影，並不誇張。

就像蘇菲和霍爾一樣，它確實具有現代性。感覺年輕有如詛咒一般的蘇菲，或是身在虛擬實境（也就是魔法）中，只打扮自己和玩著愛情遊戲的霍爾，也可說是沒有目的或動機的年輕人典型。但不能說因為這部作品具有現代性，就有值得製作的內容。時代的巨輪肯定會更加猛烈地碾壓過眾多的霍爾和蘇菲們前進。在這部電影預定公開上映的2004年，我實在不覺得世界能夠接受這種關西新喜劇風格的奇幻故事。

○那麼，要怎麼做呢？

這部作品可以說是一種家庭連續劇。蘇菲在愛上霍爾之前，已確立她作為家庭主婦的地位。

火惡魔和徒弟馬魯克、老狗因和稻草人，把霍爾與他們連結，進而變成一家人的關鍵人物就是蘇菲。移動城堡中的My Home。那裡將發生一場戰爭。不是童話故事裡的戰爭。不是賭上個人勇氣和榮譽的戰鬥。而是近代國家間的總體戰。

霍爾似乎得以免於兵役徵召，但國家卻希望他能協助作戰。不是請求，是強制要求。

霍爾是個想自由、率真地按照自己喜歡的方式生活而不必管其他人的人。然而國家不容許他這麼做。「要靠向哪一邊？」霍爾和蘇菲被迫做出選擇。其間，戰爭也將現出它的樣貌。與移動城堡大門相通的一處港口城市、蘇菲老家所在的城鎮、王宮及荒野都遭逢大火，發生爆炸，總體戰的可怕逐漸成為現實。

蘇菲和霍爾到底會怎麼做？只要這一點描繪得當，相信《霍爾的移動城堡》會是一部經得起21世紀考驗的電影。只是，霍爾和蘇菲合力結束戰爭或是拯救人們這一類的情節發展，將使故事變得更加空洞。必須同時叩問我們自己今後的生活方式，來克服這個難題才行。

○改動原著之處
①故事場景方面（時空背景）

日本明治維新時期，在法國十分活躍的諷刺畫家羅比達（Albert Robida）所描繪的近未來幻想圖，給了我很多靈感來設計故事的場景。19世紀後半，在一個加入許多諷刺意味、幻想出來的機械文明社會中，魔法和科學並存。

那同時也是愛國主義的全盛時期，士兵要上戰場時，槍上會裝飾著花朵，在人們投擲花束和歡呼聲中列隊前進。

蘇菲老家所在的古老城鎮建有阿爾薩斯風格的民家，主要街道上林立著世界博覽會的臨時建築，到處都在使用蒸氣機，冒著黑煙。

人們居住的城市上空滿布煤灰，連藍天都呈現灰濛濛的鉛灰色，而另一方面，人們無法靠近的荒野則是一碧如洗的藍天，但又冷、風又強勁，雲層不停翻湧變化，看似南美的巴塔哥尼亞地區。

②移動城堡

原著的移動城堡是魔法的出口之一，只是當作出入口在移動而沒有實體。舞台劇大概只能這樣處理，但如果是電影可就太沒意思了。我們的城堡是個用機械和建築物的局部拼

湊組成的奇怪集合體，用10隻鐵腳搖搖晃晃地在荒野中移動前進。霍爾的家就在那裡面。所以一旦卡西法擺脫契約衝出煙囪，霍爾的家就會現形。以破破爛爛，甚至缺了一部分屋頂或牆壁，四處堆滿廢鐵桿子、木板等雜物的姿態倒在荒野中。

就這樣，雖然故事會如何發展尚不明朗，但我想朝這個方向走下去。

2002年10月28日

《地海戰記》

宮崎吾朗（編劇‧導演）

引用自宣傳DM

導演筆記「人的腦袋已經失常。」

我遇見勒瑰恩女士的《地海戰記》系列，應該是在20多年前還在念高中的時候。當時最吸引我的是第一卷和第二卷。在第一卷中，雀鷹的傲慢和挫折，以及與自己的影子合為一體，讓我聯想到自己；在第二卷中，恬娜從陰暗的陵墓中被救出來，讓我覺得欣喜，同時也感到悲傷。

不過，當我為了參與電影的企劃，把《地海戰記》全部重讀一遍時，我發覺自己被第三卷、第四卷還有外傳深深吸引，這讓我感到很驚訝。一部分原因可能是我自己因為年歲增長而改變，但我想最主要的原因應該是圍繞著我們的外在情況已有了巨大改變。

生活在失去實存感的霍特鎮。

如今，我們生活的世界簡直就像在第三卷中登場的霍特鎮和洛拔那瑞。大家拚命且匆忙地四處奔波，可是看來不像是有目的的。好像只是害怕失去眼睛看得見的、看不見的所有東西。感覺人的腦袋已經失常。

我不一一舉例，但顯然原因出在國內外種種社會情況的劇烈轉變。不過，怎麼做才能讓社會變好呢？沒有人能夠提

出一個應當努力的方向。此外，大人們失去了自豪、寬容和體恤別人的心；而年輕人則找不到未來的希望，深陷無力感之中。

結果就是失去活著的現實感，也失去對自己和他人死亡的現實感。既然只能模模糊糊地感受到自己的存在，當然也只能微微地感覺到他人的存在，自殺未減少和毫無理由的殺人事件增加，感覺就是其象徵。

生與死，及重生的故事。

電影《地海戰記》的企劃就在我看著眼前這樣的情況，思考我們該如何活在這個時代之時展開。我打算以《地海戰記》第三卷作為這次電影的核心就是基於這個理由。世界逐漸失衡的原因在於人的內心，追根溯源會發現，就是生與死的問題，我想那就是我們此刻最需要的主題。

第三卷中反覆出現雀鷹和亞刃的對話。亞刃的提問完完全全就是我的提問，雀鷹的回答讓我深感認同。說不定，雀鷹的回答也是我對亞刃的回答。為什麼呢？因為我的年紀剛好介於雀鷹和亞刃之間。比起自己年少時，現在的我更能理解雀鷹的話，同時也能體會亞刃的心情，這應該和我的年紀有關。這樣說來，一個即將步入老年的男人試圖交棒給年輕人的故事，應該也是我會選擇第三卷的一個原因。

另外，我也被第四卷和與外傳有關的後期作品中描寫的「人的重生」深深打動。那是失去魔法的雀鷹和恬娜的重新出發，是受傷少女的復元，是傲慢魔法師的重生，是年輕人的相遇和全新出發。當中的共同點是男女平等地互相扶持過生活，我認為那是一種肯定人性的觀點，除了年輕人，年紀大了的人也有可能復元和重生。如果要再補充的話，就是當中必定有著與大地共存的生活方式。

我們會看不見自己該走的路，我認為可能就是因為在過度文明化、都市化的生活中，我們自以為能夠預見並控制世界的一切事物。了解到人對自然的流變是無能為力的並接受它，人就能過著心靈富足的生活不是嗎？我一直這樣認為。

和雀鷹他們一起踏上旅程。

就這樣，我在《地海戰記》中拋出自己的問題：「認真活在當下是什麼意思？」傾聽以雀鷹為首的眾多出場人物的心聲後再次問自己，並不斷持續這樣做。毫無疑問，這就是這部電影的主題。

這部電影即將完成。我現在有種不可思議的心情，彷彿和雀鷹、亞刃等人旅行了很長一段時間，聊了許多事。

現在，我衷心盼望所有觀賞過這部電影的朋友都會覺得高興，假使這願望成真，那麼你們每個人都將各自與雀鷹等人一起旅行。

《崖上的波妞》

宮崎　駿（原著・編劇・導演）

引用自電影場刊（2008年）
海邊的小鎮

住在海裡的小金魚想和人類的宗介一起生活，任性到底的故事。同時也是5歲的宗介徹底信守承諾的故事。

把安徒生的《人魚公主》搬到今天的日本，去除基督教的色彩，刻畫小小孩們的愛與冒險。

海邊小鎮和崖上之家。出場人物很少。彷彿有生命的大海。魔法若無其事地出現的世界。每個人潛意識深處的內在之海，與外在世界波濤起伏的海洋相通。因此我把空間Q版化，大膽地把圖案Q版化，把大海當作主要出場人物而非背景，讓她有生命。

男孩和女孩，愛與責任，大海與生命，我會毫不猶豫地描繪這些屬於原初的事物，以對抗這個神經過敏和充滿不安的時代。

《借物少女艾莉緹》

宮崎　駿（企劃・編劇）

引用自企劃書／製作委員會資料（2010年）
長篇動畫企劃《小矮人艾莉緹》80分鐘

改編自瑪麗・諾頓的《地板下的小矮人》。

把故事場景從1950年代的英國搬到2010年的現代日本。地點可以是熟悉的小金井附近。

在老舊房子的廚房下方生活的小矮人一家人。艾莉緹是個14歲的少女，還有雙親。

生活所需之物全都是從地板上方的人類那裡借來的「借物」小矮人。不會使用魔法，也不是妖精。在與老鼠作戰，為蟑螂和白蟻苦惱的同時，還要小心閃過Varsan和噴霧殺蟲劑，避開蟑螂屋和硼酸球的陷阱，做事低調謹慎以免被人看見或引人注意的小矮人生活。

父親冒險外出借物的勇氣和毅力；母親花心思料理家務和守護家人的責任感；擁有好奇心和不受拘束的感受力的少女艾莉緹。這裡保留了傳統家庭的樣子。

原本應當很熟悉的平凡世界，在身高大約10公分的小矮人視角下，重新找回它的新鮮感。以及，用上全身之力勞動、活動的小矮人化為動畫的魅力。

故事從小矮人的生活，艾莉緹和人類少年的相遇、交流和離別，描寫到小矮人逃過刻薄人類引發的風暴，來到野外生活為止。

希望這部作品能帶給生活在混沌、不安時代中的人們安慰和鼓舞……。

<div align="right">2008.7.30</div>

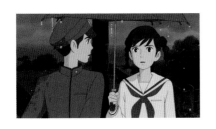

《來自紅花坂》

<div align="right">宮崎吾朗（導演）</div>

引用自電影場刊（2011年）

放棄和盤算不會誕生任何東西

我出生於1967年。生長於高度經濟成長的年代，青春歲月正值泡沫經濟鼎盛時期。那是消費和享樂的安逸時代。我們還是青少年的80年代，暢銷歌曲唱的是「對大人的反抗」、「自由」、「夢想」、「革命」這一類的詞彙。

在一切都完成後可能會有所改變的改革願望。隨著泡沫經濟破滅，轉變成什麼也不會改變的絕望感。人們儘管一再呼籲改革，但全是玩假的。20年過去，夢想和希望不知不覺間被偷換成金錢和對安定的渴望。

對自懂事以來就是消費者的我們來說，一切都是別人給的，不是我們自己做出來的。文學、電影、音樂、漫畫、動畫，就連工作也是。眼前有的總是上一代做出來的東西。

我覺得自己沒辦法創造新的、原創的東西，才會在已完成的框架中，對「個性」或是「自由」、「夢想」這樣的詞彙過度憧憬。我認為自己的內心深處隨時都有放棄的念頭。

我要招認，因為《來自紅花坂》，我有生以來第一次那麼拼命。目前為止所做的每份工作，我認為我也盡力了。可是，總是會有最後一道線，我不會跨越。為了保護自己，我總是會有盤算和放棄的念頭。甚至在製作《地海戰記》時也有。

去年夏天，我被種種情況逼入絕境。第二部作品的壓力、企劃的受挫、父親寫的腳本、緊迫的時間表、《艾莉緹》的成功等等。不過，我沒有時間想東想西。總之只能硬著頭皮去做。

我不想輸給父親寫的腳本。絕對不想被人說腳本很好，電影卻完全不行。我覺得必須扔掉「就是這樣啊」這種慣有的想法。

在畫分鏡圖時，我從未感到自己像這般搖搖欲墜。雖然覺得年紀也大了，牙齒不好，髮量減少，眼睛又開始老花，甚至有生以來第一次閃到腰。可是不論我多麼努力，都不覺得我已達到自己的目標。

即使分鏡圖完成，製作進入佳境，我還是一直受到內心的不安折磨。有沒有做得更好一點？是否不比腳本遜色？我痛切地希望自己能畫更多的畫，有更多的知識和經驗。常常不由得覺得自己少了點什麼。全部都是《地海》當時所沒有的感覺。

5月，製作終於進入最後緊鑼密鼓的階段，開始進行後期錄音。我在現場看著長澤雅美小姐、岡田准一先生等眾多演員為角色配音，忽然有種奇妙的感慨。不知不覺中，《來自紅花坂》已超出我的預期。這是怎麼發生的？

總覺得逐漸完成的電影已在我的能力之上。我是怎麼做出這樣的電影？在配音的過程中，我的腦袋一直都在想這件事。別人聽來也許覺得我在自賣自誇，覺得我很蠢。但我就是忍不住這樣想。事實上可能是我運氣好。優秀的腳本、優秀的工作人員、武部聰志先生美妙的音樂，以及演員們。我在眾多機緣巧合的幫助下才能走到這裡。製作人再三跟我

說「你運氣很好」，我想他說得沒錯。

　　但即使這樣也很好。因為我能夠走到這裡。只要我肯做就一定做得到。我決定這樣想。

　　對我來說，電影《來自紅花坂》是一段想起遺忘的某樣東西，面對已放棄的某件事的旅程。有一次訪談在對方刨根究底的追問下，我想起一件事。少年時期我很嚮往動畫。可是面對父親的存在，青春期的我放棄了，把它藏在自己的內心深處。

　　我一直怪時代、怪上一代，不過是我自己怯懦了、放棄了。這或許是我個人的問題，但我不禁感到不僅是這樣。這是我們和我們之後的世代的問題。前人建立起的東西既巨大又牢固，我們也許不能與之匹敵。但並非不能超越。

　　小海和俊他們生活的1963年那個年代，我覺得當時的天空很寬廣，可以昂首闊步。而今，我們的天空已受到太多遮蔽，看起來很小。可是只要你往上爬，寬廣的天空肯定依舊在那裡。此刻，感覺銀幕中的小海和俊好像正在這麼說：「放棄和盤算不會誕生任何東西喔。」

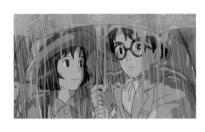

《風起》

宮崎　駿（原著・編劇・導演）

引用自《風起》電影製作時的資料（2011年）／
電影場刊（2013年）

企劃書「飛機是個美麗的夢」

　　與零式戰機設計者堀越二郎和義大利前輩喬瓦尼・卡普羅尼擁有相同志向者，超越時空的友誼。克服無數挫折，為年少時的夢想竭盡全力的兩人。

　　大正時代，一個在鄉下長大的男孩決心要成為飛機設計師。夢想著打造一台像風那般美麗的飛機。

　　不久男孩進入東京的大學就讀，並成為大軍需產業的精英技師，綻放自己的才華，最後終於打造出在航空史上留名的美麗機體。即三菱A6M1，日後的海軍零式艦上戰鬥機，一般所說的零式戰機。1940年以後的3年間，零式戰機是當時世界上的傑出戰鬥機。

　　從少年期到青年期，我們的主角身處的時代是比當今日本更為壓抑的時代。關東大地震、經濟大蕭條、失業、貧困和結核病、革命和法西斯主義、壓制言論和一場接一場的戰爭；另一方面，流行文化蓬勃發展，現代主義、虛無主義、享樂主義橫行。那是個詩人在旅途中生病死去的時代。

　　我們的主角二郎從事飛機設計的時代，是一段日本帝國奔向毀滅，最終瓦解的過程。不過這部電影無意譴責戰爭，也無意藉零式戰機的優秀來鼓舞日本年輕人。也沒有打算替民間製造飛機說話。

　　而是想描繪一個忠實地朝自己的夢想勇往直前的人物。

夢想充滿瘋狂，不可掩飾它的毒害。對過於美好的事物的嚮往，也是人生中的陷阱。傾心於美的代價可不小。二郎被撕成碎片、遭遇挫敗，被斬斷設計師的生涯。儘管如此，在獨創性和才華上，二郎依舊是最傑出的一個。我想要描寫這個部分。

　　這部作品的名稱《風起》源自堀辰雄的同名小說。堀辰雄翻譯保羅・瓦勒里（Paul Valéry）的詩句：「起風了，唯有努力試著生存。」這部電影是將真實人物堀越二郎，和同年代的文學家堀辰雄混合成一個人——主角「二郎」。以日後變成神話的零式戰機的誕生為經，青年技師二郎與紅顏薄命少女菜穗子的相遇和別離為緯，並以卡普羅尼穿越時空做點綴，是一部以完全虛構的形式描繪1930年代青春的異色作品。

■關於影像的備忘摘要

　　我想盡可能把大正到昭和前期綠意盎然的日本風土畫得很美。天空還清清朗朗，有白雲生成，水很清澈，田園沒有半點垃圾。另一方面，城市一窮二白。建築物方面，我不想要暗沉的深褐色，故意做成東亞式現代主義的色彩氾濫。街道坑坑巴巴，廣告招牌雜亂無章，木頭電線桿胡亂豎立。

　　我必須拍成一部從少年、青年到中年，一種評傳式的電

影，可是設計者的日常很平淡。在盡可能不讓觀眾感到混亂的同時，我也不得不大膽地縮短時間。我認為這會是一部由三類型影像穿插而成的電影。

日常生活是用平淡的描寫堆疊而成。

夢境是最自由的空間，是感官性的。時間和天氣都變動不居，大地起起伏伏，飛行物自在地飄浮。應該能表現出卡普羅尼和二郎瘋狂的偏執吧。

技術上的解說和會議則漫畫化。我不想去描繪航空技術的博大精深，萬不得已時，我就大膽地畫成漫畫。這類型的電影有很多開會場景，是日本電影的宿疾。一個人的命運在會議上被決定。這部作品沒有開會的場面。不得已時我會大膽用漫畫來表現，並省略對白之類。必須描繪的是個人。

寫實的，

幻想的，

偶爾漫畫式的，

我想拍一部整體來說很美麗的電影。

2011.1.10

《輝耀姬物語》

高畑　勳（原案‧編劇‧導演）

引用自電影《輝耀姬物語》官網／導演的話（2013 年）

經過半世紀

很久以前，不到 55 年前，東映動畫這家公司曾以當時的大導演內田吐夢為號召，計畫將《竹取物語》拍成漫畫電影。最後雖然沒有成真，但也因為導演的意思，做了一個劃時代的嘗試——向所有員工募集改編成電影的情節。幾個獲選的提案後來做成油印的小冊子。

我沒有參加應徵。希望成為導演、企劃的新人們被要求事前提交企劃案，那時我的案子就已經被駁回。我不是改編故事，而是為了讓這個奇妙的故事得以成立，寫了一篇應當放在開頭的序幕，也就是要從月亮出發的輝耀公主與父王間的對話。

在原著《竹取物語》中，輝耀公主向老翁吐露必須回到月亮時，她說：「我是因為『舊有的約定』而來到凡間。」此外，來迎接她的月界使者對老翁說：「輝耀公主是因為犯下過錯而被貶到凡間，在你們這種下等人的地方待一陣子。她的贖罪期限已過，我這就是來接她回去的。」

輝耀公主到底曾經在月界犯下怎樣的過錯呢？所謂「舊有的約定」，也就是「月界的規定」是怎樣的內容？而如果被貶到凡間是對她的懲罰，那又為何會解除？為什麼輝耀公主沒有為此感到高興？再說，本該清淨無垢的月界可能有怎樣的罪愆？總而言之，輝耀公主到底為何又為了什麼來到凡間呢？

當我解開這些謎題，對於單看原著只覺得對輝耀公主內心的轉變完全無法理解，當下便一下子全都明白了。那時我的心情十分激動，在心裡大叫：「我找到線索了！」不過半個世紀過去，「舊有的約定」此一概念布滿長年的灰塵，直到這次再次提起。

即使現在，對我來說，父王和輝耀公主在月亮上對話的那一幕仍然清晰可見。父王十分嚴肅地對公主講述有關罪與罰的事。公主則心不在焉，也聽不進父王說的話，只是目光炯炯地看著即將被貶入的凡間，看得入迷……

不過我不會在電影開頭加上這一幕。只要能探索到《竹取物語》中未寫到的「輝耀公主的真實故事」，可以不要序幕。我會在完全不更動故事基本情節的情況下，把它拍成一部笑中帶淚的有趣電影。而且我相信輝耀公主會留在人們心中，甚至可能成為情感投射的對象。我就是懷著這樣狂妄的野心著手製作《輝耀姬物語》。

說實話，我完全不知道像這樣的故事是否具有所謂的現代性。不過，至少我能肯定地說，這部動畫電影值得一看。為什麼呢？因為集結在此的工作人員的才華和能力、他們所完成的表現，這些已清楚明示了一個現代的標杆。我想讓各位看到這些。這是我誠摯的願望。

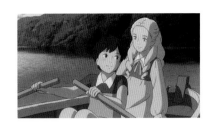

《回憶中的瑪妮》

米林宏昌（編劇‧導演）

引用自企劃意圖（電影製作時的資料）／電影場刊（2014年）

導演的話

2年前鈴木先生拿給我一本書。
《回憶中的瑪妮》
這是宮崎先生也很推薦的英國兒童文學經典名著。
鈴木先生說：「要不要把它拍成電影？」

我讀了之後感覺「要拍成電影好像很難」。
就文學作品來說，讀起來非常有趣，也很感動。
不過，這是很難用動畫形式描繪的內容。
故事的妙趣在於杏奈和瑪妮的對話。
這些談話讓兩人的內心逐漸產生微妙的變化。
這是最有意思的地方，可是該如何以動畫形式表現呢？
至少我是沒有信心把它畫得很有趣。

可是讀完原著之後，我腦中一直有個畫面。
在一棟面對美麗的濕地、用石材砌成的洋房後院，
手牽手靠在一起的杏奈和瑪妮。

也許也可以在月光照耀下跳著華爾滋。
兩人心意相通，一旁總是有著
美麗的自然風光、宜人的微風，以及熟悉的音樂。
我畫了幾張意象圖，
過程中開始覺得想挑戰製作這部電影。

故事的場景是北海道。
12歲的小小身軀承受著巨大痛苦的杏奈。
出現在杏奈面前、悲傷的神祕少女瑪妮。
是否有可能製作一部電影
拯救在所有話題都只談論成人社會的現代
遭到遺棄的少女們的靈魂呢？

和宮崎先生一樣，我並不認為單靠這部電影就能改變世界。
不過，在《風起》、《輝耀姬物語》這兩部大師之作後，
我想再一次製作給孩子們看的吉卜力作品。
彷彿坐在來觀賞這部電影的「杏奈」和「瑪妮」旁邊，
輕輕依偎著，我想拍一部這樣的電影。

《紅烏龜：小島物語》

麥可‧度德威特（導演）訪談

引用自電影場刊（2016年）

我對無人島上的男人
如何逆境求生的故事不感興趣。
在這部電影中，
我想描繪在那層次之上的東西。

執導本片的契機

2006年11月，我收到吉卜力工作室的來信。信裡有2個問題。

第一個問題是，「《父與女》會在日本發行嗎？請務必讓我們來發行」。第二個問題是，「要不要嘗試製作長篇作品？」我先回答第一個問題之後，對於第二個問題則心想：「這到底是什麼意思？」這次的信件往來就是一切的開端。這實在是很榮幸的事，我好幾個月都不敢相信。因為我是吉卜力電影的鐵粉！我想了大約一個星期才回信說：「無論如何，我們見面談一談吧。」

與吉卜力工作室的往來

2007年2月，我與吉卜力海外事業部的人在我倫敦的家會商。首先是希望我能寫一份故事大綱。我雖然沒有長篇

企劃案，但確實對幾個主題有些想法，其中之一就是南方島嶼的遇難者。同年7月我完成故事大綱，附上幾張圖，寄給吉卜力。寄出去後，馬上就收到吉卜力的回信「很有意思，請開始著手編劇」，於是我開始寫劇本。去塞席爾取景後，2008年的4月完成初稿，然後帶著它去吉卜力。那之後，2010年的3月和4月又去了日本。4月那次第三次去時，我住在吉卜力附近，中間夾了一個5月的連假，停留了大約4週，完成Leica Reel（將分鏡圖按順序連接，用以確認、檢驗的影像。一旦剪輯完成就依序替換掉）。

為什麼想把南方島嶼的遇難者故事拍成電影？

一個男人在無人島是我一直在心裡醞釀的題材之一。這樣的題材雖然很常見，但我就是喜歡這一類典型的題材。不過，我對他在無人島上如何逆境求生沒有興趣。在這部電影中，我想描繪在那層次之上的東西。

關於去塞席爾取景

塞席爾是個小島。我在那裡和當地人一起待了10天，體驗質樸無華的生活。一個人散步，在四周到處觀察，拍了許多照片。觀光手冊那樣的美景對我來說完全不需要。我構想中的遇難漂流者不會愛上他漂流到的那片土地。無論如何都希望回到自己的故鄉。為什麼呢？因為那島嶼不是那種會接受外來訪客的地方。那裡只有危險、極度的孤獨、雨水和蟲子。

關於編劇

在劇本上我犯了一個古典的錯誤。我的劇本實在太過詳細。可能會變成一部很長的電影。不過，故事的基本架構已經確定。於是我進到下一步，製作Leica Reel。我發覺要把故事轉換成電影語言並不容易。我與帕絲卡·費弘（譯註：Pascale Ferran，法國女性導演、編劇）見面，就整部電影反覆詳盡地討論。我認為她幫助我理解哪裡有問題，讓故事變得更加明瞭且強而有力。

這部作品中的時間概念

我在這部電影描繪樹林、天空、雲朵、飛鳥的場面中，有一個對我們來說十分熟悉，純粹且質樸的瞬間。那裡沒有過去和未來，時間一直靜止不動。這部電影以線性地、環狀式地向我們訴說。就像音樂烘托出寂靜一樣，我用時間說明時間的不在。這部電影同時也在訴說死亡的本質。人類抗拒死亡，恐懼它，對抗它，那是健全且自然的事。然而我們對於生命的純粹和不必抗拒死亡，卻一直有著美好而直觀的理解。我希望電影能傳達出這種感覺。

關於這部作品具有的神祕性

我很早就有讓這部電影出現巨大烏龜的構想。對於這方面要保持多少神祕性，我們經過了深思熟慮。由於這部作品沒有對白，因此需要巧妙地利用神祕性，而不靠文字。沒有對白，出場人物的氣息自然更加豐富。

關於不用對白

最初是有少量對白的。當我把幾近完成的作品拿給高畑勳導演看時，他建議我更大膽地刪去所有對白。我對動畫的完成度非常滿意，所以也一直在考慮同樣的事。之後與鈴木敏夫製作人商量時，他也說：「沒有對白更能專注在圖畫上面，所以我覺得可以不要。」於是就決定不用對白。

關於與自然共存

電影腳本完成的2年後，發生了東日本大地震。我苦惱著是否該刪去海嘯的畫面，也與吉卜力談過。他們說：「這的確是個敏感的問題，但這部電影不是在描寫自然與人，而是以人是自然的一部分為主題，所以這一幕應該可以維持原樣。」我自己也認為它是這個故事不可缺少的一幕，所以就畫了。

關於音樂

由於沒有對白，因此音樂是很重要的元素。一開始我沒有特定想要什麼風格的音樂。Laurent Perez Del Mar給了我一些建議，當中有些樂曲的旋律非常美，很適合主題，我非常喜歡。哪裡要安插音樂，他也很快地給我建議，包括一些我想都沒想過的場景，引導我走上正確的路。他真的多次讓我感到驚豔。

與吉卜力工室及高畑勳導演的關係

2004年，我以廣島國際動畫影展國際評審團一員的身分去了一趟日本。那時我拜訪了吉卜力工作室，與高畑勳導演、鈴木敏夫製作人見面。這次接到邀約時，我提出的條件就是，希望高畑勳導演和吉卜力工作室能夠在動畫長片的製作方面提供協助。從劇本編寫、Leica Reel、音效，以至於音樂，我都會和包括高畑勳導演在內的吉卜力工作人員交換意見。與吉卜力工作室之間的意見交換是個很棒的經驗。其間，我們多次透過書信和電子郵件往來，他們總是尊重我的意見，不會強制我要做什麼。我很感謝以高畑勳導演為首的吉卜力工作人員。

關於與高畑勳導演的合作

我和高畑勳導演會就這部作品想要表達什麼徹底進行討論。偶爾會爭論一些細節，像是人物的衣服等等，但多半的時間是用於故事情節、象徵性和哲學性的討論。有時也會發覺雙方在文化上的差異。比方說，對於火的場景的象徵性價值，我和高畑勳導演的想法就有若干不同。但很慶幸的是，我們兩人的思維方式原本就很相近，因此能有細膩且熱情的對話。我認為高畑勳導演對這個計畫極為投入，以藝術總監的身分充分參與其中。

本文摘錄自多篇訪談。

更多吉卜力精選

不妨享受更多吉卜力的樂趣吧！不僅書籍，還有DVD、CD、唱片等等，
何不藉由欣賞這些作品，讓自己沉浸在吉卜力的世界呢？這個單元，
我們精選了具有代表性，以及最新的相關書籍等出版品！

BOOK

宮崎駿とジブリ美術館
¥27,500／978-4-00-024893-8
岩波書店

ALL ABOUT TOSHIO SUZUKI
編／永塚あき子
¥4,620／978-4-04-680245-3
KADOKAWA

どこから来たのか どこへ行くのか ゴロウは？
提問／上野千鶴子　攝影與敘述／Kanyada
¥1,650／978-4-19-865212-8
德間書店

ジブリ美術館ものがたり
攝影／Kanyada
¥4,180／978-4-7993-2580-3
Discover 21

ジ・アート・オブ シリーズ
收錄概念圖、角色、
機械裝置的美術資料設定集。
¥2,724 〜 ¥3,410
德間書店

ロマンアルバム シリーズ
以工作人員的訪談和資料等為基礎，
解說電影魅力的專刊。
¥1,257 〜 ¥3,300
德間書店

全彩色故事書系列
以適合小孩閱讀的繪本故事書形式，
簡明易懂地呈現電影內容。
著／宮崎 駿 等
NT$420 〜 480
台灣東販

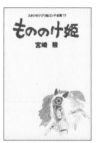

スタジオジブリ 絵コンテ全集シリーズ
完整收錄分鏡圖。可以了解電影製作過程
以及沒有呈現出來的細節部分。
著／高畑 勳、宮崎 駿 等
¥2,640 〜 ¥3,960
德間書店

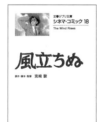

文春ジブリ文庫 シネマ・コミックシリーズ
使用電影場景的照片，可以像
看漫畫般享受閱讀故事的樂趣。
著／宮崎 駿 等
¥1,485 〜 ¥2,200
文藝春秋

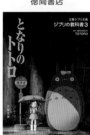

文春ジブリ文庫 ジブリの教科書シリーズ
從工作人員、不同評論家的意見，
解讀電影的世界。
¥715 〜 ¥1,518
文藝春秋

※日幣販售價格全部為含稅價格。　※刊載之資訊為 2021 年 3 月 29 日的資料。　※以 □ 框起來的書為系列書籍。

※日文版 DVD 發行商為 The Walt Disney Company (Japan) Ltd.
中文版 DVD 發行商為得利影視股份有限公司。
標示 B 符號的作品也有販售藍光 BD。販售價格與特典等均不同。
※日文版 CD 與唱片的發行商為 Tokuma Japan Communications Co., Ltd.
《安雅與魔女》的電影原聲帶，發行商為 YAMAHA MUSIC COMMUNICATIONS CO., LTD.

更多 ジブリ COLLECTION

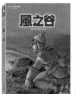
風之谷
NT$498

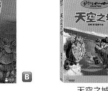
天空之城
NT$498

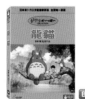
龍貓
NT$498

螢火蟲之墓
¥5,170

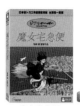
魔女宅急便
NT$498

兒時的點點滴滴
NT$498

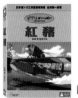
紅豬
NT$498

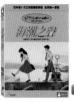
海潮之聲
NT$498

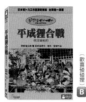
平成狸合戰
NT$498

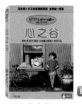
心之谷
NT$498

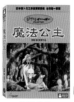
魔法公主
NT$498

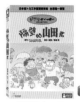
隔壁的山田君
NT$498

神隱少女
NT$498

貓的報恩／Ghiblies episode2
NT$498／¥ 5,170

霍爾的移動城堡
NT$498

地海戰記
NT$498

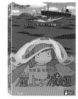
崖上的波妞
NT$498

借物少女艾莉緹
NT$498

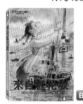
來自紅花坂
NT$498

風起
NT$498

輝耀姬物語
NT$498

回憶中的瑪妮
NT$498

紅烏龜：小島物語
¥5,170

更多 ジブリ COLLECTION SPECIAL

ジブリがいっぱい SPECIAL
ショートショート
1992-2016
¥4,180

宮崎駿監製的 CD
就此誕生。
¥4,180

宮崎駿とジブリ美術館
¥4,180

吉卜力畫師 男鹿和雄展
描繪龍貓森林之人。
¥4,180

吉卜力的風景
宮崎駿作品所描繪的日本
與宮崎駿作品相遇的歐洲之旅
¥5,170

夢と狂気の王国
¥5,170

CD

スタジオジブリ
宮崎 駿 & 久石 讓サントラ BOX
¥22,000

スタジオジブリ
高畑 勳 サントラ BOX
¥16,500

スタジオジブリの歌
増補盤
¥4,180

「アーヤと魔女」
サウンドトラック
¥2,750

唱片

STUDIO GHIBLI
7inch BOX
¥6,600

人 物 索 引

依照中文筆劃的順序，介紹本書中刊載之吉卜力作品的人物。

名字相同的角色會用〈 〉標註作品名稱。詳細說明則使用[]。

吉卜力工作室
動畫作品全紀錄

2023年8月1日初版第一刷發行

編輯／講談社
監修／吉卜力工作室
　　　新潮社（《螢火蟲之墓》）
全體構成·編輯協力／今西千鶴子（サクセスストーリー）
編輯協力／梅木のぞみ（サクセスストーリー）　老田 勝
文／中島紳介　小宮山みのり　柳橋 閑
　　賀來タクト　齊藤睦志
裝幀·設計·ICON製作（人物關係圖）／
　　矢島 洋　畠中貴実代（TOHO MARKETING株式會社）
海報協力／週刊少年漫畫編輯部

譯者／鍾嘉惠
主編／陳正芳
美術設計／陳美燕
發行人／若森稔雄
發行所／台灣東販股份有限公司
　　＜網址＞http://www.tohan.com.tw
法律顧問／蕭雄淋律師
香港發行／萬里機構出版有限公司
　　＜地址＞香港北角英皇道499號
　　　　　　北角工業大廈20樓
　　＜電話＞（852）2564-7511
　　＜傳真＞（852）2565-5539
　　＜電郵＞info@wanlibk.com
　　＜網址＞http://www.wanlibk.com
　　　　　　http://www.facebook.com/wanlibk

香港經銷／香港聯合書刊物流有限公司
　　＜地址＞香港荃灣德士古道220-248號
　　　　　　荃灣工業中心16樓
　　＜電話＞（852）2150-2100
　　＜傳真＞（852）2407-3062
　　＜電郵＞info@suplogistics.com.hk
　　＜網址＞http://www.suplogistics.com.hk
ISBN 978-962-14-7490-2

TOHAN　著作權所有，
　　　禁止翻印轉載。

≪ STUDIO GHIBLI ZENSAKUHINSHUU ≫